일러두기

붓으로 수놓는
꽃과 식물 일러스트

보태니컬
패브릭 아트

시대인

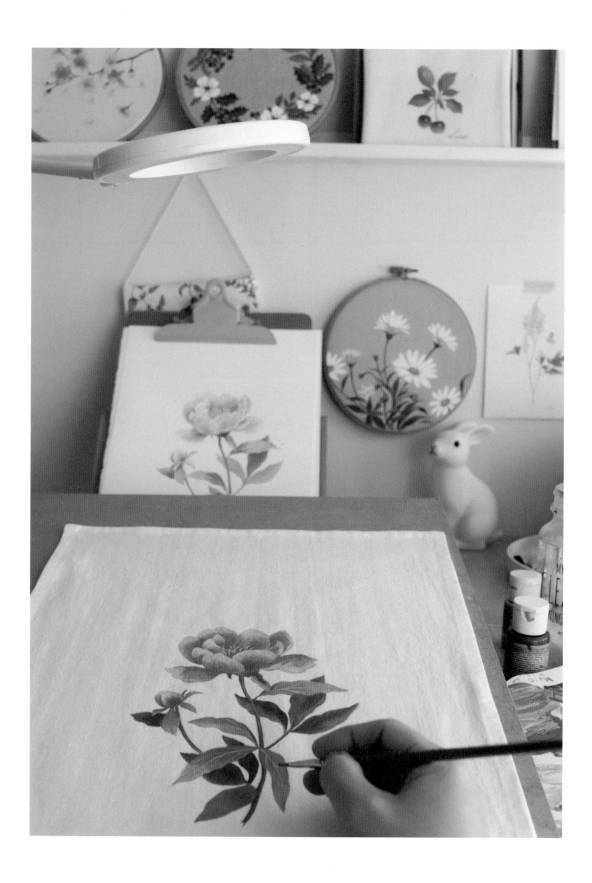

Prologue

천 위에 꽃과 식물을 그리기 시작하면서 단조롭던 일상에도 꽃이 피어났습니다.

저의 유년 시절, 섬유 디자인을 전공하셨던 어머니께서는 집안 곳곳의 패브릭 소품에 꽃을 그려 넣는 것을 좋아하셨습니다. 쿠션과 식탁보, 앞치마 등 어머니의 붓이 닿는 곳에는 언제나 예쁜 꽃이 활짝 피어나곤 했습니다. 그러나 시간이 흘러 제가 동화책 일러스트레이터가 되고, 바쁜 나날들을 보내면서 패브릭 아트 또한 추억의 한구석에 묻혀 갔습니다. 게다가 결혼하고 두 아이의 엄마가 되어 오랫동안 붓을 놓고 지내다 보니 그림 그리는 즐거움을 잊고 지낸 것도 사실입니다.

그러던 어느 날, 문득 옷장 속의 밋밋한 에코백이 눈에 띄었습니다. '꽃이나 한번 그려 볼까?' 하는 생각에 패브릭 물감을 사서 그림을 그렸습니다. 이를 시작으로 아이들의 얼룩진 티셔츠, 밋밋한 운동화 등 패브릭으로 된 것이라면 무엇이든지 가리지 않고 재미나게 그림을 그리다 보니 어느새 패브릭 페인팅 아티스트가 되어 있었습니다. 제게 패브릭 아트는 잊고 있던 따뜻한 추억을 되새겨 주고, 중단했던 작품 활동도 다시 시작하게 해 준 고마운 존재입니다.

패브릭 아트를 가르쳐 드리다 보면 "그리다가 망치면 어떻게 하나요?", "어떻게 하면 패브릭 위에 섬세하게 그림을 그릴 수 있나요?" 하는 질문들을 종종 받습니다. 이처럼 많은 분이 패브릭 페인팅은 종이에 그리는 것보다 어려울 것이라고 생각하시는데, 꼭 그렇지만은 않습니다. 오히려 덧칠로 수정이 가능하기 때문에 수채화보다 수정이 용이한 면이 있습니다. 그러니 초보자분들도 간단한 것부터 단계별로 시도하다 보면 금세 패브릭 아트에 재미를 느끼실 것이라고 생각합니다.

처음에 출간 제의를 받고 나서 의욕적으로 시작했지만, 막상 작업하다 보니 국내외로 패브릭 아트에 관한 자료가 거의 없어서 막막했던 기억이 납니다. 그래도 이 책에는 오랜 시간 동안 손끝으로 익혀온 저만의 노하우와, 수강생분들을 가르치면서 배우고 느낀 점들을 자세히 담으려고 노력했습니다. 부디 이 책이 패브릭 아트를 시작하는 여러분에게 일상의 소소한 즐거움을 발견하도록 도와주는 길잡이가 되기를 바랍니다.

이정진

Contents

🌿 Class1

보태니컬 패브릭 아트의 기초

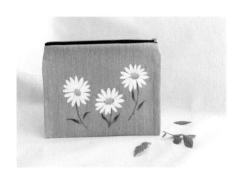

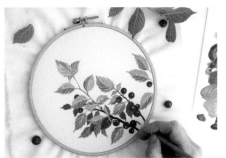

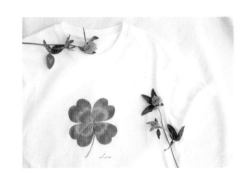

🌿 도안

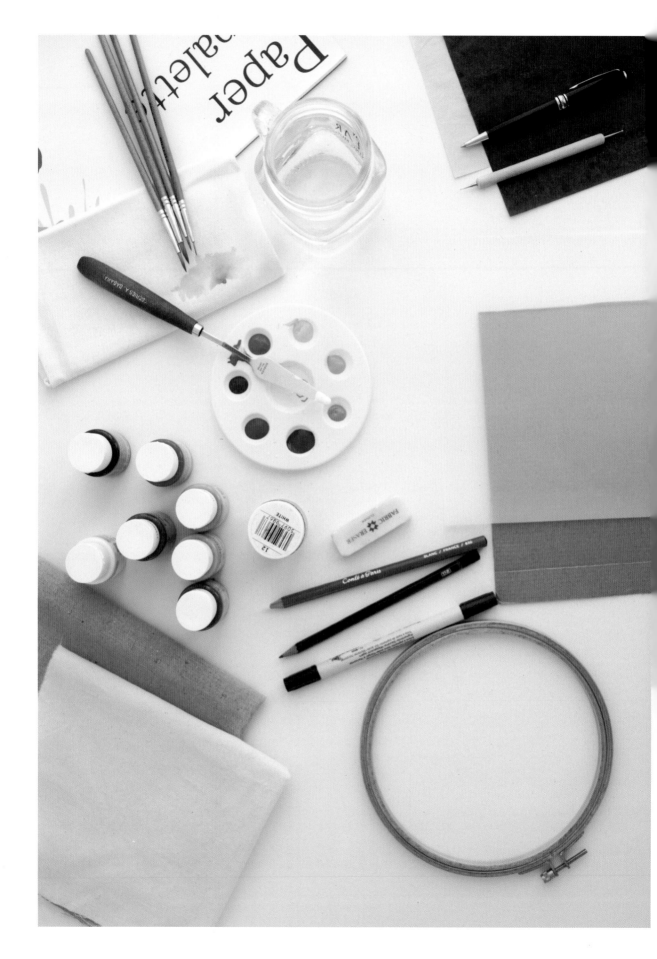

패브릭 물감

패브릭 아트에서는 패브릭 전용 물감을 사용합니다. 패브릭 물감은 천에 사용했을 때 섬유 사이사이에 부드럽게 흡수되며, 수성이기 때문에 물로 농도 조절이 가능해 수채화처럼 투명하거나 아크릴화처럼 불투명한 느낌을 표현할 수 있습니다. 패브릭 물감은 한번 굳으면 재사용할 수 없으므로 필요한 만큼 조금씩 덜어서 사용하는 것이 좋습니다. 또한 천에 그림을 그린 뒤 건조했을 때 촉감이 부드럽고 신축성이 있으며, 열에 강하고 지속력이 높다는 특징이 있습니다.

다른 물감과의 차이점은 건조한 후 열처리 과정이 필요하다는 것입니다. 대부분의 패브릭 물감에는 천에 물감이 잘 붙도록 도와주는 접착제가 함유되어 있는데, 이 접착제를 천에 잘 고정시키기 위해서는 열을 가해야 합니다. 열처리 방법은 뒤에서 다시 설명하도록 하겠습니다. 패브릭 물감은 색상과 형태, 열처리 과정의 유무에 따라 몇 가지 종류가 있는데 서로 큰 차이는 없으므로 각자 원하는 것을 선택하면 됩니다.

① 뻬베오 아티스 패브릭 페인트(Pebeo Arty's Fabric Paint)
이 책에서 사용하는 물감입니다. 물감을 짜서 사용하는 형태이며 열처리 과정이 필요없어서 사용 방법이 간단하기 때문에 초보자에게 적합합니다. 모든 섬유, 특히 면에 최적화된 물감이며 부드럽게 그려지고 발색이 잘됩니다.

구입처 : 한나아트(www.hannahart.kr)

② 뻬베오 세타컬러(Pebeo Setacolor)
고급 패브릭 물감으로, 색이 다양하고 발색이 잘됩니다. 물감을 덜어내서 사용하는 형태이며, 투명 타입과 불투명 타입의 두 종류로 나뉩니다. 투명 타입은 밝은색의 천에 그리거나 수채화 느낌으로 그릴 때 사용하고, 불투명 타입은 어두운색의 천에 그리거나 선명하고 깔끔한 느낌으로 그릴 때 사용합니다. 그림을 다 그린 후에는 열처리 과정이 필요합니다.

구입처 : 화방넷(www.hwabang.net)

③ 쉴드 텍스타일 페인트(Shield Textile Paint)
초보자부터 전문가에 이르기까지 폭넓게 사용되는 물감입니다. 물감을 짜서 사용하는 형태이며, 입구 부분이 좁기 때문에 천 위에 바로 물감을 짜서 선을 그리는 용도로 사용할 수 있습니다. 다른 물감에 비해 색이 선명하고 농도가 진해서 천이 어둡거나 두꺼운 경우에도 색이 잘 표현됩니다. 특히 흰색 물감의 경우 여러 번 덧칠하지 않아도 색이 잘 나옵니다.

구입처 : 화방넷(www.hwabang.net)

④ 블랭코 염색물감(Blanko Fabric Colors)

튜브형으로, 짜서 사용하기 편합니다. 색이 다양하지는 않지만, 발색이 잘되는 편이고 가격이 저렴해서 부담 없이 사용할 수 있습니다. 그림을 다 그린 후에는 열처리 과정이 필요합니다.

구입처 : 화방넷(www.hwabang.net)

⑤ 마라부 텍스타일 플러스(Marabu Textil Plus)

어두운 색상의 천에 사용하기 적합합니다. 사용이 간편하며 촉감이 부드럽습니다. 칠하지 않은 부분으로 페인트가 흐르지 않으므로 스텐실이나 스프레이 등 다양한 페인팅 기법을 구사할 수 있습니다. 밝은 천엔 '마리부 텍스타일' 물감을 사용합니다.

구입처 : 세일화방강남점(smartstore.naver.com/iartmarket)

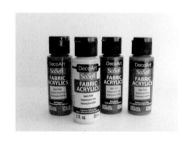

⑥ 데코아트 소소프트(Decoart Sosoft)

매우 부드럽고 유연하며 무독성 제품입니다. 색상이 다양하고 물로 농도 조절이 가능합니다. 다른 패브릭 물감에 비해 묽은 편에 속해서 천에 수채화 기법으로 그리고 싶을 때 사용하기 좋습니다. 따로 열처리가 필요 없으며 세탁을 해도 균열이나 껍질이 생기지 않습니다.

구입처 : 리틀몰(smartstore.naver.com/littlemall)

붓

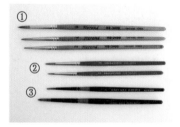

붓은 붓모의 재질에 따라 인조모와 천연모로 나뉘는데, 천은 종이보다 표면이 거칠기 때문에 탄력성이 좋은 인조모를 사용하는 것이 좋습니다. 저는 **헤렌드 HS-3400 2·4·6호, 화홍 320 세필붓 2·3호, 바바라 80R-S 세필붓 2·6호를 사용했습니다.** 호수의 숫자가 작을수록 가는 붓이며, 칠하는 면적이 좁거나 섬세한 그림을 그릴 때는 가는 붓을 사용하는 것이 좋습니다.

① 헤렌드 붓은 붓모의 탄력성이 적당하고 부드럽게 그려져서 패브릭 아트에 적합한 붓입니다. ② 화홍 붓은 붓모의 탄력성이 좋아서 정교한 부분을 그리기에 적합하고, 가격도 저렴한 편이라 초보자도 부담없이 사용할 수 있습니다. ③ 바바라 붓은 세밀한 선부터 거친 선까지 다양한 표현이 가능하기 때문에 물이 번지는 수채화 느낌이나 자연스러운 붓터치를 표현할 때 사용하면 좋습니다.

• 헤렌드 붓
　구입처 : 한나아트(www.hannahart.kr)

• 화홍, 바바라 붓
　구입처 : 화방넷(www.hwabang.net)

천(패브릭)

천(패브릭)의 종류에는 면직물, 마직물, 모직물, 천연섬유, 합성섬유 등이 있습니다. 원단의 두께는 '수'로 표시되며 숫자가 클수록 천이 얇아집니다. **이 책에서는 광목 20수와 리넨 20수를 주로 사용했습니다.** 20수의 천은 얇고 부드러워서 그림을 그리기에 좋습니다. 그 밖에 10수 정도의 가방과 30수 정도의 면 티셔츠를 사용했습니다.

• 연습용 천(광목 20수, 리넨 20수)
구입처 : 패션메이드(www.fashionmade.co.kr), 동대문 종합상가

• 가방, 패브릭 반제품
구입처 : 한나아트(www.hannahart.kr), 패션메이드(www.fashionmade.co.kr), 엄마의 주머니(smartstore.naver.com/ummunny), 동대문 종합상가

종이 팔레트

패브릭 물감은 한번 굳으면 재사용하지 못하므로 낱장씩 뜯어 쓰는 종이 팔레트를 사용하는 것이 좋습니다.
구입처 : 화방넷(www.hwabang.net)

스케치 도구

천에 도안을 그릴 때 사용합니다. 밝은색의 천에 그릴 때는 너무 연하지도 진하지도 않은 HB연필을 주로 사용하며 원단의 종류에 따라 부드러운 4B연필을 사용하기도 합니다. 어두운색의 천에는 흰색 수채용 색연필이나 초크를 사용하며, 세밀한 그림을 그릴 때는 0.9mm 샤프를 사용합니다.
구입처 : 화방넷(www.hwabang.net)

트레이싱지 & 공예용 먹지 & 도트펜

천에 도안을 옮길 때 사용합니다. ① 트레이싱지는 책에 있는 도안을 복사하기 어려울 때 도안 위에 올려놓고 연필이나 펜으로 도안을 옮겨 그려서 도안처럼 사용합니다. ② 먹지는 잔여 먹이 천에 묻어 나오지 않는 공예용 먹지를 사용합니다. 저는 조소냐(Jo sonja's) 먹지를 사용했습니다. 밝은색의 천에는 검은색 먹지를 사용하고 어두운색의 천에는 흰색 먹지를 사용합니다. ③ 도트펜은 먹지 위에 올려놓은 도안의 선을 따라 그릴 때 사용합니다. 도트펜이 없다면 다 쓴 볼펜을 사용해도 괜찮습니다.
구입처 : 한나아트(www.hannahart.kr), 화방넷(www.hwabang.net)

받침대

천에 그림을 그릴 때는 물감이 천에 스며들어 반대쪽에 묻을 수 있기 때문에 평평하고 두꺼운 받침대를 천 밑에 깔고 작업하는 것이 좋습니다. 두꺼운 하드보드지나 종이 상자를 잘라서 사용하면 됩니다. 저는 주로 다 사용하고 나서 남은 스케치북의 표지를 집게로 천에 고정시켜서 받침대로 사용합니다.

패브릭 전용 지우개

천에 표시된 연필이나 초크 자국 등을 지울 때 사용합니다. 부드러운 감촉으로 원단 손상을 최소화합니다.

구입처 : 포에스(smartstore.naver.com/4s)

물통 & 면수건

물통은 물의 색이 잘 보이도록 투명한 재질을 사용하는 것이 좋습니다. 물이 탁해지면 붓에 물감이 스며들기 때문에 물을 자주 갈아 주어 물의 상태를 깨끗하게 유지합니다. 면수건은 붓을 씻은 뒤 붓에 묻은 물의 양을 조절할 때 사용합니다. 면수건이 없으면 키친타월을 사용해도 괜찮습니다.

패브릭 마커

패브릭에 선을 그릴 때 사용합니다. 저는 지그(Zig) 패브릭 마커를 사용했습니다. 색감도 다양하고 펜의 양쪽이 각각 사인펜과 붓펜 타입으로 되어 있어 용도에 따라 선택해서 사용할 수 있습니다.

구입처 : 올드림(smartstore.naver.com/all89)

페인팅나이프

패브릭 물감을 팔레트에 덜어낼 때 사용합니다. 하나쯤 구비해두면 물감을 깔끔하게 덜어낼 수 있어 편리합니다.

구입처 : 화방넷(www.hwabang.net)

수틀

천을 수틀에 끼우면 천이 팽팽하게 당겨져서 받침대 없이도 그림을 깔끔하게 그릴 수 있습니다. 또는 그림을 수틀에 끼운 뒤 뒷면의 천을 바느질해서 고정시키면 액자처럼 사용할 수 있습니다.

구입처 : 패션메이드(www.fashionmade.co.kr), 동대문 종합상가

집게 & 마스킹테이프

천이나 먹지가 흔들리지 않도록 고정할 때 사용합니다.

다리미

패브릭 물감의 열처리를 할 때 사용합니다. 열처리를 하려면 그림 위에 얇은 종이나 천을 올리고 고온으로 예열한 다리미로 약 2~3분 정도 다리면 됩니다. 또는 그림을 그리기 전에 천을 다려서 평평하게 만드는 용도로 사용합니다.

드라이기

다리미로는 열처리하기 힘든 신발, 가방 등에 사용합니다. 열처리를 하려면 그림에 뜨거운 바람을 5분 이상 쏘이면 됩니다. 또는 물감을 덧칠해야할 때 이전에 칠했던 물감을 빠르게 말리는 용도로 사용하기도 합니다.

색상표

이 책에서는 **빼베오 아티스 패브릭 페인트**(Pebeo Arty's Fabric Paint)의 12가지 색상을 사용했습니다.
이 물감은 따로 열처리 과정이 필요하지는 않지만 그림 뒷면에 열처리를 해 주면 지속력이 높아집니다.

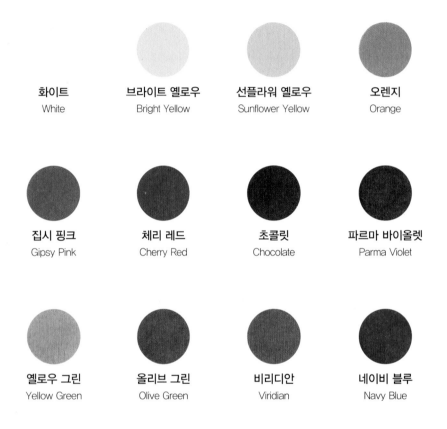

화이트 White	**브라이트 옐로우** Bright Yellow	**선플라워 옐로우** Sunflower Yellow	**오렌지** Orange
집시 핑크 Gipsy Pink	**체리 레드** Cherry Red	**초콜릿** Chocolate	**파르마 바이올렛** Parma Violet
옐로우 그린 Yellow Green	**올리브 그린** Olive Green	**비리디안** Viridian	**네이비 블루** Navy Blue

도안 옮기는 법

① 먹지를 사용하는 경우

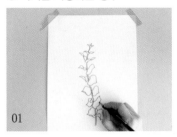

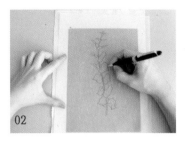

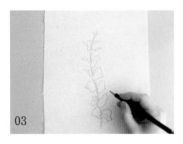

도안 위에 트레이싱지를 올려놓고 움직이지 않도록 마스킹 테이프로 고정시킨 뒤 연필 또는 펜으로 도안을 옮겨 그립니다.

Tip 책에 있는 도안을 복사해서 사용하는 경우, 1번 과정을 생략하고 복사한 도안을 먹지 위에 올려 사용해도 됩니다.

천-먹지-트레이싱지(도안) 순으로 올려놓습니다. 종이가 움직이지 않도록 손으로 누르거나 마스킹 테이프로 고정시킨 뒤 도트펜이나 다 쓴 볼펜으로 도안선을 따라 그립니다.

Tip 밝은색의 천에는 검은색 먹지를 사용하고, 어두운색의 천에는 흰색 먹지를 사용합니다.

부족한 부분은 직접 도안을 보고 비교하면서 연필 또는 샤프로 보완해서 그립니다.

② 천이 얇아서 비치는 경우

천이 얇아서 비치는 경우 도안 위에 천을 올려놓고 연필 또는 샤프로 도안을 옮겨 그립니다. 작고 섬세한 부분이 잘 보이지 않으면 일단 보이는 부분만 따라 그립니다.

Tip 라이트 박스를 사용하면 도안이 잘 비치기 때문에 좀 더 쉽게 도안을 옮길 수 있습니다.

부족한 부분은 직접 도안을 보고 비교하면서 보완해서 그립니다.

01 수틀을 분리한 뒤 안쪽 틀 위에 천을 올려놓고 바깥쪽 틀을 위에서 눌러 끼웁니다.

02 나사를 돌려서 조입니다.

03 가장자리의 천을 손으로 잡아 당겨서 천이 팽팽해지도록 합니다.

유의하기

붓 관리 방법

패브릭 물감은 한번 굳으면 물에 녹지 않기 때문에 작업 후에는 반드시 붓을 깨끗이 씻어 둡니다. 또한 붓을 물에 오래 담가 두면 붓모가 상하므로 오래 담가 두지 않도록 합니다. 장기간 미사용 보관 시에는 세척한 붓의 붓모를 가지런히 모아서 건조한 뒤 보관합니다.

열처리 방법

열처리가 필요한 패브릭 물감을 사용한 경우 그림 위에 얇은 종이나 천을 올린 뒤 고온으로 예열한 다리미로 약 2~3분 정도 눌러서 다리면 됩니다. 천의 앞뒷면을 모두 열처리하면 물감이 천에 더욱 잘 고착됩니다. 다리미로 열처리하기 힘든 신발이나 가방 등에는 드라이기를 사용하여 5분 이상 뜨거운 바람을 쏘이면 됩니다.

세탁 방법

패브릭 물감에 열처리를 했더라도 바로 세탁하면 그림이 지워질 수 있으므로 최소 하루가 지난 뒤 세탁하는 것이 좋습니다. 또한 알칼리성 비누를 사용하거나 손으로 비벼 빨면 그림이 손상될 수 있으므로 중성세제와 세탁기 사용을 권장합니다. 세탁기 사용 시에는 오염된 부분에만 중성세제를 묻혀 솔로 살살 문질러 지운 뒤, 그림이 안쪽으로 가도록 천을 뒤집고 세탁망에 넣어 짧은 시간(40분 이내) 동안만 세탁합니다. 건조 후에 한 번 더 열처리를 하면 그림의 지속력이 높아집니다. 열처리가 필요 없는 패브릭 물감도 건조된 후 최소 삼일이 지난 뒤 세탁해야 그림이 손상되지 않으며, 그림 뒷면에 다리미로 열처리를 하면 지속력이 높아집니다.

Q1. '보태니컬 패브릭 아트'가 무엇인가요?

A '보태니컬 패브릭 아트'는 천(패브릭) 위에 물감으로 식물을 아름답게 그려 내어, 생활 소품뿐만 아니라 다양한 용도로 활용되는 창작물을 만드는 예술 기법입니다.

Q2. 패브릭 물감과 아크릴 물감의 차이가 무엇인가요? 패브릭에 아크릴 물감으로 그리면 안 되나요?

A 패브릭 물감과 아크릴 물감은 섬유 전용 여부에서 차이가 있습니다. 패브릭 물감은 섬유에 더 잘 흡착되고 열에 강하게 유지되도록 설계된 반면, 아크릴 물감은 건조 후 강력한 수지막이 형성되어 물에 번지지 않고 딱딱해지며 섬유에서 쉽게 떨어질 수 있습니다. 따라서 패브릭 아트 작업에는 패브릭 전용 물감 사용을 권장합니다. 그러나 아크릴 물감을 사용하고 싶다면 아크릴 물감에 '텍스타일 미디엄(Textile Medium)'을 섞어 패브릭 물감과 유사한 효과를 얻을 수 있습니다.

Q3. 물감을 많이 짜두었는데 굳으면 다시 사용할 수 없나요?

A 패브릭 물감은 한번 굳으면 재사용할 수 없으므로 되도록 한 번 쓸 만큼만 덜어서 사용합니다. 물감을 짜놓고 잠시 자리를 비울 경우에는 물감 위에 분무기로 살짝 물을 뿌려 놓거나 랩으로 팔레트 위를 덮어놓으면 물감이 빨리 굳는 것을 방지할 수 있습니다.

Q4. 그리다가 실수로 물감이 다른 곳에 묻었는데 지울 수 있나요?

A 묻은 지 얼마 안 되었을 경우에는 재빨리 솔로 문질러주면 어느 정도 지워지지만, 오래되어서 지워도 자국이 남을 경우에는 그 위에 그림을 그려서 얼룩을 가릴 수 있습니다.

Q5. 어두운색의 천에 물감을 칠하면 색이 잘 안 나오고 얼룩덜룩해져요.

A 어두운색의 천에 그림을 그릴 때는 물감의 농도를 진하게 만들어 사용하는 것이 좋습니다. 또는 물감을 말리고 덧칠하는 과정을 반복해서 원하는 색감을 표현할 수 있습니다.

Q6. 먹지를 이용하지 못하는 천에는 어떻게 도안을 그리나요?

A 신발처럼 굴곡이 많은 경우 직접 도안을 보면서 연필 또는 초크로 그려야 합니다. 스케치에 자신이 없는 분들은 종이 위에 충분히 연습한 뒤 천에 그리는 것이 좋습니다. 평소에 관찰을 많이 하고 스케치 연습을 해 두는 것도 도움이 됩니다.

Q7. 세탁하면 지워지지 않나요?

A 패브릭 물감으로 그린 후 즉시 세탁하면 그림 일부가 지워질 수 있습니다. 그러나 그린 후에 3일 정도 지난 뒤 열처리를 한 경우에는 세탁 후에도 지워지지 않습니다. 다만 자주 세탁하면 색이 바래질 수 있으므로 잦은 세탁은 권장하지 않습니다.

Class1

보태니컬
패브릭 아트의
기초

◦ 물감의 농도 조절하기

먼저 물감과 친해지는 시간을 가져 보겠습니다. 같은 색의 물감을 사용하더라도 물감에 물을 얼마나 섞는지에 따라 표현되는 느낌과 색이 달라집니다. 물감의 농도 조절은 많은 분들이 어렵게 느끼는 부분이기 때문에 충분히 연습하면서 물감과 물의 비율에 따라 어떤 차이가 있는지 익혀 보세요.

물감의 농도를 5단계로 나누어 연습해 보겠습니다. 연습용 천과 물감, 붓, 물을 준비합니다. 저는 '뻬베오 아티스 패브릭 페인트'의 비리디안 색상을 사용했습니다. 패브릭 물감이 밝은 천에서 마르면 물감과 물이 천에 흡수되어 처음에 칠했을 때보다 색이 연해집니다. 반면, 패브릭 물감이 어두운 천에서 마르면 물감과 물이 어두운 천에 흡수되어 처음에 칠했을 때보다 색이 어두워집니다. 패브릭 물감 종류별로 농도가 다르고, 천에 따라 물의 흡수성이 다르다는 점을 참고하세요.

물감 1의 기준은 붓으로 물감을 한 번 뜬 것이고, 물 1의 기준은 깨끗한 붓을 물에 적셔 물감과 한 번 섞은 것입니다. 물감의 농도를 조절할 때 붓에 물기가 너무 많은 것 같으면 키친타월 또는 면수건에 살짝 덜어 내어 붓의 물기를 조절하면 됩니다.

① 물감만 칠하기
물감만 칠할 때는 매트하고 진한 느낌이 듭니다. 어두운색의 천에 칠할 때에도 색을 선명하게 표현할 수 있고, 선을 그리면 거친 느낌으로 표현됩니다.

② 물감 3 : 물 1
물감만 칠할 때보다 좀 더 부드럽게 칠해집니다. 어두운색의 천에 밝은색 물감을 칠하거나 어두운색 물감 위에 밝은색 물감을 덧칠할 때, 잎맥처럼 가는 선을 그릴 때 사용되는 농도입니다. **이 책에서 '농도를 진하게 만들어'라는 표현이 나오면 이 농도에 해당됩니다.**

③ 물감 3 : 물 2
물감이 적당히 걸쭉해서 천에 흡수가 잘되기 때문에 물감을 여러 번 칠하지 않아도 깔끔하게 색을 표현할 수 있습니다. **이 책에서 기본적으로 사용되는 농도입니다.**

④ 물감 1 : 물 1

물감이 묽어서 한결 부드럽게 칠해지며 반투명한 느낌이 듭니다. 같은 색의 물감을
좀 더 연하게 표현하고 싶거나 천 자체의 색감을 살려 자연스럽게 칠하고 싶을 때
사용되는 농도입니다.

⑤ 물감 1 : 물 4

맑고 투명한 느낌이며 도안선 위에 칠하면 선이 살짝 보이는 정도입니다. 수채화 느
낌으로 그리고 싶을 때 사용되는 농도입니다. 여기서 더 연하고 투명한 느낌을 내려
면 물의 양을 더 늘리면 됩니다.

○ 물감 조색하기

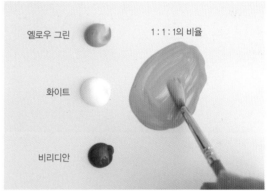

저는 주로 물감을 조색해서 다양한 색상을 만들어 사용합니다. 이 책에서는 조색하는 물감의 비율을 숫자로 표시해 두
었습니다. 사진에서처럼 붓으로 물감을 한 번 뜨는 것을 1로 표기했습니다. 그러나 완벽하게 측정한 비율은 아니니 참
고하여 원하는 색상과 천의 특성에 따라 조금씩 조절해서 사용하면 됩니다. 물감을 조색할 때는 각 작품의 과정 사진
을 참고해서 물감을 어느 정도 사용할지 가늠하고 넉넉한 양을 만들어 둡니다. 그래야 팔레트 위의 물감이 빨리 굳지
않고, 물감이 더 필요할 경우 굳기 전에 빠르게 물감을 보충할 수 있어요.

○ 바림하기

바림은 그러데이션과 같은 뜻으로, **색을 칠할 때 한쪽은 짙게 하고 다른 쪽으로 갈수록 옅어지게 표현하는 기법입니다.** 바림이 잘될수록 더욱 자연스러운 그림이 완성됩니다. 패브릭 물감은 다른 물감에 비해 건조 속도가 빠르고, 천에 흡수되어 마르고 난 뒤에는 바림하기 어려우므로 **물감이 완전히 마르기 전에 빠르게 작업하는 것이 중요합니다.**

여기서는 두 가지 색과 세 가지 색으로 바림하는 방법을 소개합니다. 특히 두 가지 색으로 바림하는 방법은 잎을 칠할 때 자주 사용되니 충분히 연습해 보세요. 연습이니 천이나 색상은 원하는 것을 자유롭게 선택해서 사용해도 좋아요.

① 두 가지 색으로 바림하기

01

02

03

간단한 잎 모양을 그린 뒤 **비리디안 +옐로우 그린+올리브 그린(2:1:1)** 색으로 잎의 반 정도를 칠합니다.

`Color Mix` **2** + **1** + **1**

화이트+옐로우 그린(2:1) 색으로 앞에서 칠한 부분과 살짝 겹쳐지게 나머지 부분을 칠합니다.

`Color Mix` **2** + **1**

붓을 깨끗하게 씻어 물기를 살짝 제거한 뒤 색의 경계 부분에 붓질해서 자연스럽게 색을 퍼뜨립니다. 이때 먼저 칠한 물감 쪽으로 붓질합니다.

`Tip` • 물감이 마르기 전에 빠르게 작업해야 색이 자연스럽게 섞입니다.

• 3번 과정까지만 진행해도 괜찮지만, 더 자연스럽게 표현하려면 5번 과정까지 진행합니다.

04

05

1번에서 칠한 색으로 잎의 어두운 부분을 살짝 덧칠합니다.

붓을 깨끗하게 씻어 물기를 살짝 제거한 뒤 색의 경계 부분에 한 번 더 붓질해서 자연스럽게 색을 퍼뜨리면 완성입니다.

② 세 가지 색으로 바림하기

01

선플라워 옐로우 색을 칠합니다.

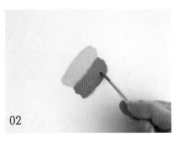

02

옐로우 그린+올리브 그린+비리디안
(1:1:1) 색으로 앞에서 칠한 부분과
살짝 겹쳐지게 칠합니다.

Color Mix 1 + 1 + 1

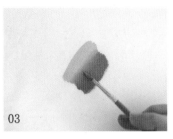

03

1번에서 칠한 색과 2번에서 칠한 색
을 조금씩 섞어 중간 톤의 색을 만든
뒤 색의 경계 부분에 칠합니다.

Tip 물감이 마르기 전에 빠르게 칠해야
색이 자연스럽게 섞입니다.

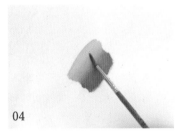

04

붓을 깨끗하게 씻어 물기를 살짝 제
거한 뒤 색의 경계 부분에 붓질해서
자연스럽게 색을 퍼뜨립니다.

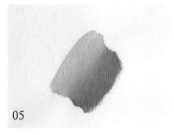

05

완성된 모습입니다.

○ 점·선·면 그리기

붓은 호수에 따라서 굵기가 달라집니다. **저는 넓은 면적을 칠할 때는 6호를, 중간 크기의 잎이나 꽃잎을 칠할 때는 4호를, 선을 그리거나 점을 찍는 등 섬세한 작업에는 2호를 주로 사용했습니다.** 붓은 사용하는 각도에 따라서 칠해지는 면적이 달라지기도 합니다. 비교적 넓은 면적을 칠할 때는 붓을 살짝 눕혀서 칠하는 것이 편하고, 좁은 면적을 칠하거나 선을 그릴 때는 붓을 세워서 사용해야 정교하게 작업할 수 있습니다.

초보자분들은 천에 가늘게 선을 그리는 것을 어렵게 느끼실 수 있습니다. 천의 섬유조직 때문에 종이에 그릴 때보다 덜 부드럽게 그려지는 것이 그 이유인데요. 그럴 때는 선을 한 번에 다 그리려고 하지 말고, 선을 조금씩 나누어서 섬유조직 사이를 촘촘히 메워가는 느낌으로 그려 보세요. 그리는 중간중간 붓끝을 뾰족하게 다듬고, 물감의 농도가 너무 진할 경우 물을 조금씩 섞어 주는 것도 도움이 됩니다. 이제 점, 선, 면을 그리면서 붓을 다루는 법을 익혀 보겠습니다. 연습이니 천이나 색상은 원하는 것을 자유롭게 선택해서 사용해도 좋아요.

① 선과 점

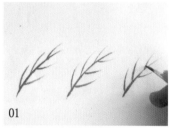

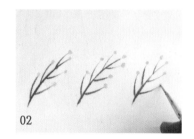

올리브 그린 색의 농도를 진하게 만들어 줄기를 그립니다. 이때 가는 붓을 세워서 사용하고, 줄기 끝으로 갈수록 붓을 누르는 힘을 빼면서 천에서 붓을 살짝 떼듯이 그려 선이 점점 흐려지게 표현합니다.

화이트+올리브 그린(2:1) 색으로 줄기 끝에 점을 콕콕 찍어 작은 꽃을 그립니다. 이때 가는 붓을 세워서 사용합니다.

Color Mix 2 + 1

② 면과 선

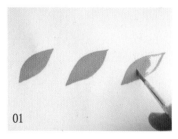

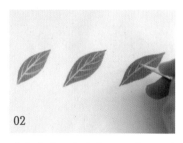

옐로우 그린+올리브 그린(2:1) 색으로 잎 모양을 그린 뒤 붓을 살짝 눕혀서 테두리 안쪽을 채우듯이 칠합니다.

Color Mix 2 + 1

잎이 다 마르면 **화이트+올리브 그린(2:1)** 색의 농도를 진하게 만들어 잎맥을 그립니다. 이때 가는 붓을 세워서 사용합니다.

Color Mix 2 + 1

○ 여러 가지 초록 잎

여러 가지 초록 잎을 그려 봅니다. 비교적 쉬운 난이도의 둥그런 잎과 뾰족한 잎을 그리면서 천에 닿는 붓과 물감의 느낌, 물감의 농도에 따른 색의 변화 등을 천천히 익혀 보세요. 연습이니 천은 원하는 것으로 자유롭게 준비해 주세요. 저는 광목 20수를 사용했습니다. 집에 있는 패브릭 소품에 네 가지 모양의 초록 잎들을 자유롭게 배치해서 그려 보는 것도 좋습니다. 싱그러운 초록 잎을 그리면서 보태니컬 패브릭 아트의 즐거움을 느껴 보세요.

| 천 | 광목 20수 | 도안 | 194p |

색	○ 화이트(White)	● 올리브 그린(Olive Green)
	● 초콜릿(Chocolate)	● 비리디안(Viridian)
	● 옐로우 그린(Yellow Green)	

① 둥그런 잎

01

옐로우 그린+올리브 그린+비리디안 (1:1:1) 색으로 위쪽에 있는 잎 네 개를 칠합니다.

Color Mix 1 + 1 + 1

Tip • 도안 옮기기는 13p를 참고합니다.

• 물감의 농도 조절하기(18p)를 참고하여 물감이 천에 촉촉하게 스며들면서 번지지 않도록 농도를 조절하는 연습을 해 봅니다.

02

올리브 그린+옐로우 그린+비리디안 (2:1:1) 색으로 그 아래에 있는 잎 세 개를 칠합니다.

Color Mix 2 + 1 + 1

03

올리브 그린+비리디안(1:1) 색으로 나머지 잎 두 개를 칠합니다. 그다음 2번에서 칠한 색으로 줄기를 그리면 완성입니다.

Color Mix 잎 : 1 + 1

Tip 줄기를 그릴 때는 가는 붓을 사용하는 것이 좋습니다. 또한 물감이 번지지 않도록 농도를 진하게 만들고, 그리기 전에 물감의 농도가 적당한지 테스트용 천에 확인해 보는 것도 좋습니다.

② 뾰족한 잎 A

01

02

03

화이트+비리디안+초콜릿(3:2:1) 색으로 위쪽에 있는 잎 세 개를 칠합니다. 잎의 뾰족한 끝부분은 붓을 세워서 칠합니다.

Color Mix 3 + 2 + 1

화이트+올리브 그린(1:1) 색으로 나머지 잎 두 개를 칠합니다.

Color Mix 1 + 1

올리브 그린+화이트+비리디안(3:1:1) 색으로 줄기를 그리면 완성입니다.

Color Mix 3 + 1 + 1

③ 뾰족한 잎 B

01

02

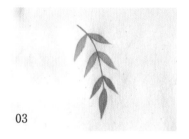

03

옐로우 그린+화이트+비리디안(3:1:1) 색으로 위쪽에 있는 잎 네 개를 칠합니다. 잎의 뾰족한 끝부분은 붓을 세워서 칠합니다.

Color Mix 3 + 1 + 1

1번에서 칠한 색에 올리브 그린 색을 조금 더 섞어 나머지 잎 세 개를 칠합니다.

2번에서 칠한 색으로 줄기를 그리면 완성입니다.

④ 굴곡진 잎

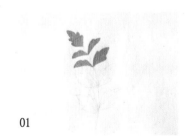

01

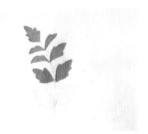

02

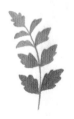

03

옐로우 그린+비리디안(1:1) 색으로 위쪽에 있는 잎 다섯 개를 칠합니다.

Color Mix 1 + 1

Tip 굴곡진 부분을 칠할 때는 가는 붓으로 도안선을 따라 그린 뒤 안쪽을 채우듯이 칠하면 쉽습니다.

비리디안+옐로우 그린(2:1) 색으로 그 아래에 있는 잎 두 개를 칠합니다.

Color Mix 2 + 1

올리브 그린+비리디안+옐로우 그린(3:2:1) 색으로 나머지 잎 두 개를 칠하고, **비리디안+옐로우 그린(2:1)** 색으로 줄기를 그리면 완성입니다.

Color Mix 잎 : 3 + 2 + 1
줄기 : 2 + 1

○ 잎맥

잎을 좀 더 정교하게 그리는 연습을 해 봅니다. 잎맥을 섬세하게 그릴수록 더욱 사실적인 잎을 표현할 수 있어요.

천	광목 20수	도안	194p

색
- ○ 화이트(White)
- ● 옐로우 그린(Yellow Green)
- ● 올리브 그린(Olive Green)
- ● 비리디안(Viridian)

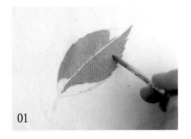

01

옐로우 그린+올리브 그린(3:1) 색으로 가운데의 잎맥과 잎의 양끝을 조금 남겨 두고 칠합니다.

Color Mix 3 + 1

Tip 도안 옮기기는 13p를 참고합니다.

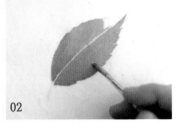

02

옐로우 그린+올리브 그린+비리디안 (2:1:1) 색으로 잎의 아랫부분을 칠하고 바림합니다.

Color Mix 2 + 1 + 1

Tip 바림하기는 20p를 참고합니다.

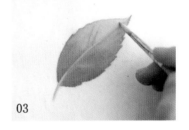

03

옐로우 그린+화이트(3:1) 색으로 잎의 윗부분을 칠하고 바림합니다. 가운데의 잎맥과 줄기도 살짝 칠합니다.

Color Mix 3 + 1

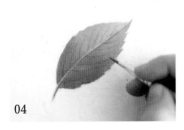

04

잎이 다 마르면 **올리브 그린** 색으로 잎맥을 그립니다. 먼저 잎 가운데에 선을 그리고, 그 선을 기준으로 양쪽으로 퍼지는 곡선을 그립니다. 선 끝으로 갈수록 붓을 누르는 힘을 **빼면**서 천에서 붓을 살짝 떼듯이 그려 선이 점점 흐려지게 표현합니다.

Tip 잎맥을 그릴 때는 가는 붓을 사용하는 것이 좋습니다. 또한 물감이 번지지 않도록 농도를 진하게 만들어 칠합니다.

05

옐로우 그린+화이트(2:1) 색으로 앞에서 그린 잎맥이 살짝 보이게 옆쪽에 선을 그려서 하이라이트를 표현합니다.

Color Mix 2 + 1

06

잎맥 그리기 완성입니다.

열매 그리기

천　광목 20수

도안　194p

색　● 체리 레드(Cherry Red)　　　● 올리브 그린(Olive Green)
　　● 옐로우 그린(Yellow Green)

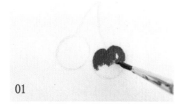

01

체리 레드+옐로우 그린(2:1) 색으로 열매의 윗부분에 동그랗게 하이라이트 부분을 남기고 열매의 절반 정도를 칠합니다.

Color Mix 2 + 1

Tip 도안 옮기기는 13p를 참고합니다.

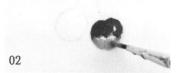

02

옐로우 그린 색으로 중간 부분을 좀 남겨 두고 열매의 아랫부분을 칠합니다.

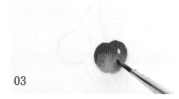

03

깨끗하게 씻은 붓으로 물기를 조금 머금은 상태에서 **1번에서 칠한 색**과 **2번에서 칠한 색**을 조금씩 섞어 바림합니다.

Tip • 물감이 마르기 전에 빠르게 칠해야 자연스럽게 섞입니다.
　　• 바림하기는 20p를 참고합니다.

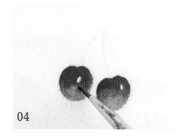

04

1번~3번 과정으로 나머지 열매를 칠합니다.

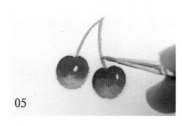

05

옐로우 그린+올리브 그린(2:1) 색으로 열매의 줄기를 그립니다.

Color Mix 2 + 1

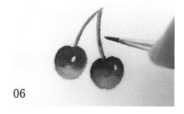

06

줄기가 다 마른 후에 **올리브 그린** 색으로 줄기의 음영을 그리면 완성입니다.

Tip 가는 붓으로 세워서 그리면 편합니다.

◦ 수채화 느낌의 벚꽃

패브릭 물감도 물을 많이 사용하면 수채화 느낌을 표현할 수 있습니다. 수채화 느낌으로 벚꽃을 그려 봅니다.

| 천 | 광목 20수 | 도안 | 195p |

색	○ 화이트(White)	● 초콜릿(Chocolate)
	● 선플라워 옐로우(Sunflower Yellow)	● 옐로우 그린(Yellow Green)
	● 체리 레드(Cherry Red)	

① 꽃잎

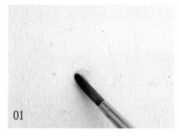

01

깨끗한 붓에 물을 묻혀 꽃잎을 칠합니다. 이때 도안선 바깥으로 나가지 않도록 주의합니다.

Tip 도안 옮기기는 13p를 참고합니다.

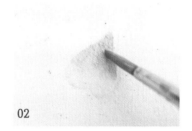

02

물이 마르기 전에 **화이트+체리 레드+초콜릿(3:2:1)** 색으로 꽃잎의 뾰족한 부분을 칠하고 아래쪽으로 살짝 붓질합니다.

Color Mix 3 + 2 + 1

Tip 물칠한 천 위에 물감을 칠할 때는 물감의 농도가 묽으면 색이 너무 연하게 나오거나 바깥쪽으로 번질 수 있으므로 농도를 진하게 만들어 칠합니다.

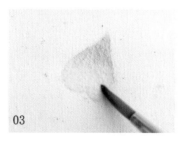

03

붓을 깨끗하게 씻어 물기를 살짝 제거한 뒤 꽃잎의 뾰족한 부분부터 아래쪽으로 붓질해서 자연스럽게 색을 퍼뜨립니다.

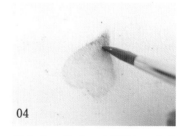

04

체리 레드+화이트+초콜릿(3:2:1) 색으로 꽃잎의 뾰족한 부분을 살짝 칠하면 완성입니다.

Color Mix 3 + 2 + 1

② 꽃

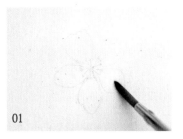

01

깨끗한 붓에 물을 묻혀 꽃잎을 칠합니다. 이때 도안선 바깥으로 나가지 않도록 주의합니다.

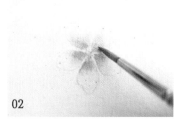

02

물이 마르기 전에 **화이트+체리 레드+초콜릿**(3:2:1) 색으로 꽃잎의 안쪽을 칠하고 바깥쪽으로 살짝 붓질합니다.

Color Mix 3 + 2 + 1

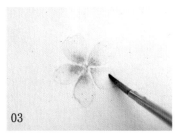

03

붓을 깨끗하게 씻어 물기를 살짝 제거한 뒤 꽃잎 안쪽부터 바깥쪽으로 붓질해서 자연스럽게 색을 퍼뜨립니다.

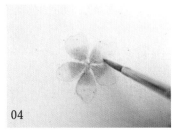

04

체리 레드+화이트+초콜릿(3:2:1) 색으로 꽃잎 안쪽을 한 번 더 칠하고 바깥쪽으로 붓질합니다.

Color Mix 3 + 2 + 1

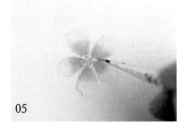

05

꽃잎이 다 마르면 **선플라워 옐로우** 색의 농도를 진하게 만들어 꽃 가운데에 콕콕 점을 찍어 꽃술을 그립니다.

Tip 점을 찍을 때는 가는 붓을 세워서 사용하는 것이 좋습니다. 또한 어두운색 물감 위에 밝은색 물감을 칠할 때는 농도를 진하게 만들어 칠해야 색이 배어나지 않습니다.

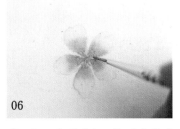

06

옐로우 그린 색의 농도를 진하게 만들어 꽃술 끝에서 꽃 중심으로 선을 그어 꽃술대를 그리면 완성입니다.

◦ 데이지

간단한 형태의 꽃 한 송이를 그려 봅니다. 흰색의 꽃잎은 덧칠해서 선명하게 표현하고, 줄기와 잎에는 음영과 하이라이트를 칠해서 입체감을 표현하는 연습을 해 봅니다.

천	리넨 20수(내추럴 베이지)	도안	195p

색	○ 화이트(White)	● 옐로우 그린(Yellow Green)
	● 선플라워 옐로우(Sunflower Yellow)	● 올리브 그린(Olive Green)
	● 체리 레드(Cherry Red)	● 비리디안(Viridian)

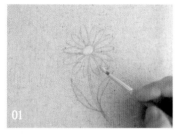

선플라워 옐로우 색으로 꽃술을 칠합니다.

Tip 도안 옮기기는 13p를 참고합니다.

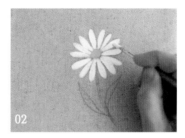

화이트 색의 농도를 진하게 만들어 꽃잎을 칠합니다.

Tip 색이 있는 천에 칠할 때는 물감의 농도를 진하게 만들어 칠해야 색이 잘 나옵니다.

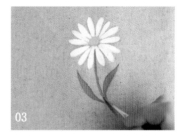

옐로우 그린+올리브 그린(2:1) 색으로 줄기와 잎을 칠합니다.

Color Mix 2 + 1

Tip 가는 붓을 사용하면 편합니다.

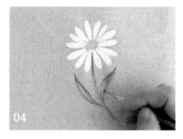

옐로우 그린+화이트(2:1) 색으로 줄기와 잎의 아랫부분을 칠하고 바림합니다.

Color Mix 2 + 1

Tip 바림하기는 20p를 참고합니다.

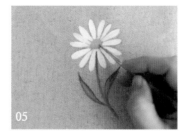

선플라워 옐로우+체리 레드(2:1) 색으로 꽃술 아랫부분을 둥글게 칠해서 음영을 표현합니다.

Color Mix 2 + 1

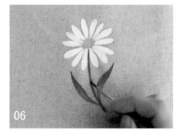

옐로우 그린+비리디안+올리브 그린(3:2:1) 색으로 줄기의 측면에 가늘게 선을 그어 주듯이 칠하고, 잎은 위쪽을 칠하고 바림합니다.

Color Mix 3 + 2 + 1

Tip 가는 붓을 사용하면 편합니다.

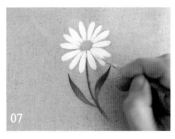 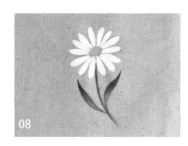

화이트 색으로 꽃잎을 덧칠해서 선
명하게 만듭니다.

데이지 완성입니다.

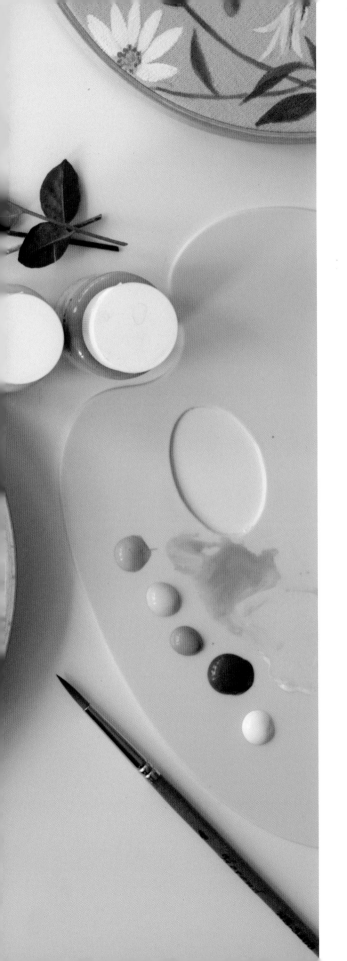

Class2

곁에 두고
늘 보고 싶은
패브릭
생활 소품

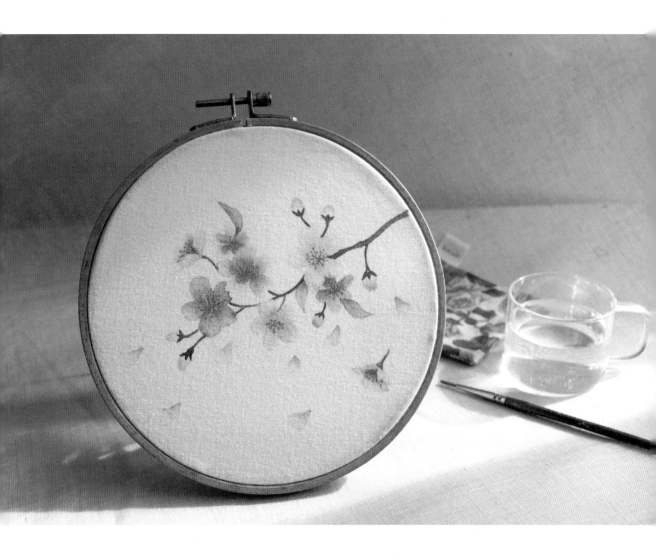

○ 벚꽃 수틀액자

봄날, 바람에 흩날리는 벚꽃을 떠올려 보세요. 가볍고 여린 꽃잎은 물을 좀 더 많이 사용해서 맑고 투명하게 표현합니다. 나뭇가지와 꽃술, 꽃받침은 진하게 칠해서 꽃잎과 대비되는 느낌을 표현해 주세요.

| 천 | 광목 20수 | 도안 | 196p | 기타 | 18cm 원형 수틀 |

알아두기 꽃잎을 칠할 때는 물을 많이 사용하기 때문에 마르고 나면 색이 좀 더 연해져요. 초벌로 물을 칠한 뒤 그 위에 물감을 칠할 때는 물감의 농도를 좀 더 진하게 만들어 칠해 주세요.

색
○ 화이트(White)
● 선플라워 옐로우(Sunflower Yellow)
● 체리 레드(Cherry Red)
● 초콜릿(Chocolate)
● 옐로우 그린(Yellow Green)
● 올리브 그린(Olive Green)

수틀에 천을 끼웁니다. 그다음 깨끗한 붓에 물을 묻힌 뒤 도안선 바깥으로 나가지 않도록 주의하면서 서로 겹쳐져 있지 않은 꽃 세 송이를 칠합니다.

Tip 도안 옮기기와 수틀에 천 끼우기는 13p를 참고합니다.

01

물이 마르기 전에 화이트+체리 레드+초콜릿(3:2:1) 색으로 꽃잎 안쪽을 칠하고 바깥쪽으로 살짝 붓질합니다. 같은 방법으로 앞에서 물칠한 꽃 세 송이를 모두 칠합니다.

Color Mix 3 + 2 + 1

Tip 꽃에 따라 밝거나 어둡게 색의 차이를 두어 칠하면 좀 더 다채로운 느낌을 낼 수 있습니다.

02

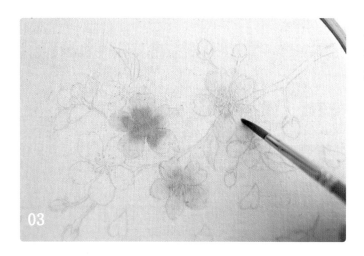

붓을 깨끗하게 씻어 물기를 살짝 제거한
뒤 꽃잎 안쪽에서 바깥쪽으로 붓질해서
자연스럽게 색을 퍼뜨립니다.

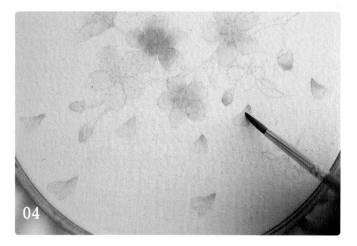

흩날리는 꽃잎도 칠합니다.

Tip 수채화 느낌의 벚꽃(27p)을 참고합니다.

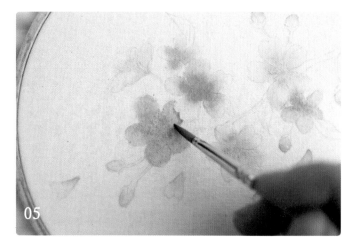

꽃이 다 마르면 나머지 꽃에도 물을 칠한
뒤 체리 레드+화이트+초콜릿(3:2:1) 색으
로 꽃잎 안쪽을 칠하고 바깥쪽으로 붓질
해서 자연스럽게 색을 퍼뜨립니다.

Color Mix 3 + 2 + 1

Tip 앞에서 칠한 물감이 완전히 마른 뒤 칠해
야 꽃의 경계선 부분을 번지지 않고 깔끔
하게 칠할 수 있습니다. 마찬가지로 물을
칠할 때도 도안선 바깥으로 나가지 않도
록 주의합니다.

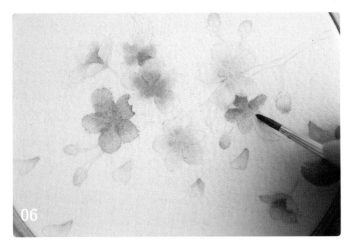

꽃이 다 마르면 5번에서 칠한 색으로 꽃 잎이 겹쳐져서 그림자가 드리우는 부분과 꽃 가운데의 움푹 들어간 부분을 덧칠해서 음영을 표현합니다.

Tip 그림자를 칠할 때는 겹쳐져 있는 꽃들 중에 아래쪽에 있는 꽃을 칠하되, 위쪽에 있는 꽃의 크기와 위치에 따라 그림자의 크기를 가늠하며 칠합니다.

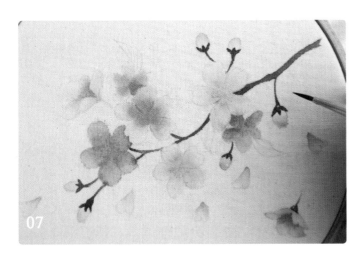

체리 레드+초콜릿(2:1) 색으로 꽃받침과 줄기를 칠하고, 초콜릿+체리 레드(3:1) 색으로 나뭇가지를 칠합니다.

Color Mix 꽃받침, 줄기 : **2**+**1**
나뭇가지 : **3**+**1**

Tip 가는 붓을 사용하면 편합니다.

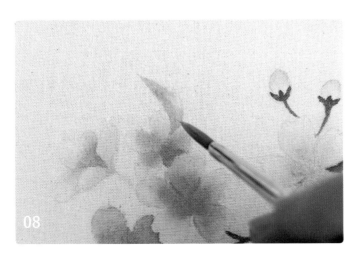

잎에 물을 칠한 뒤 옐로우 그린+올리브 그린(4:1) 색으로 칠합니다.

Color Mix **4**+**1**

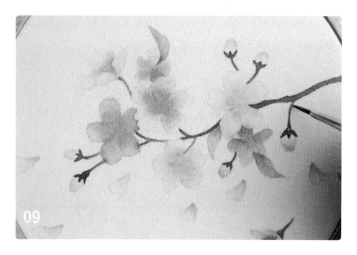

올리브 그린 색으로 잎의 아랫부분을 칠하고 위쪽으로 바림합니다. 그다음 줄기의 아랫부분도 살짝 칠합니다.

Tip • 가는 붓을 사용하면 편합니다.

• 바림하기는 20p를 참고합니다.

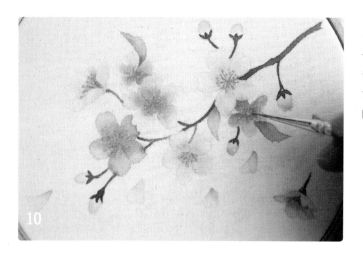

선플라워 옐로우 색의 농도를 진하게 만들어 꽃의 가운데에 점을 찍어 꽃술을 그리고, 옐로우 그린 색으로 꽃술대를 그립니다.

Tip • 어두운색 위에 밝은색을 칠하면 색이 배어날 수 있습니다. 18p의 ②번을 참고해서 물감의 농도를 진하게 만들어 칠합니다.

• 가는 붓을 사용하면 편합니다.

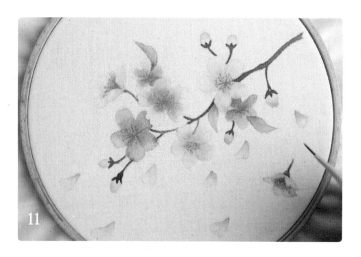

벚꽃 수틀액자 완성입니다.

Tip 수틀 뒷면의 천을 바느질해서 고정시키면 액자로 사용할 수 있습니다.

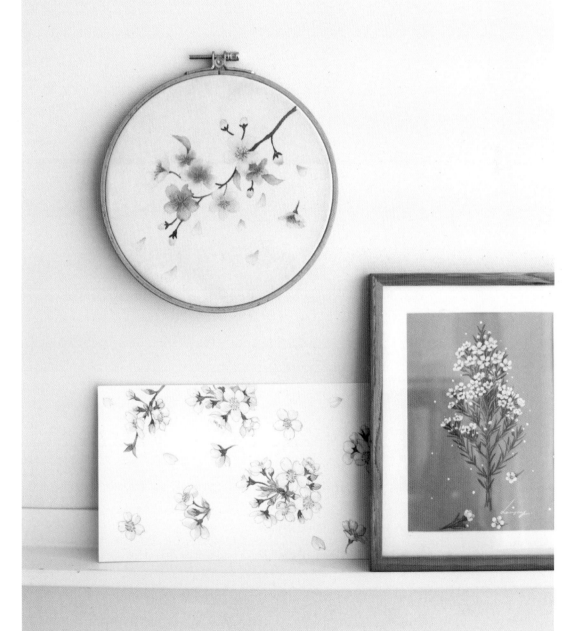

○ 프리지아 수틀액자

따뜻한 봄 햇살을 닮은 노란 프리지아를 그려 봅니다. 생화를 보고 그리면 생생한 느낌이 들고 관찰력도 키울 수 있습니다. 은은한 꽃향기를 맡으며 그림을 완성해 보세요.

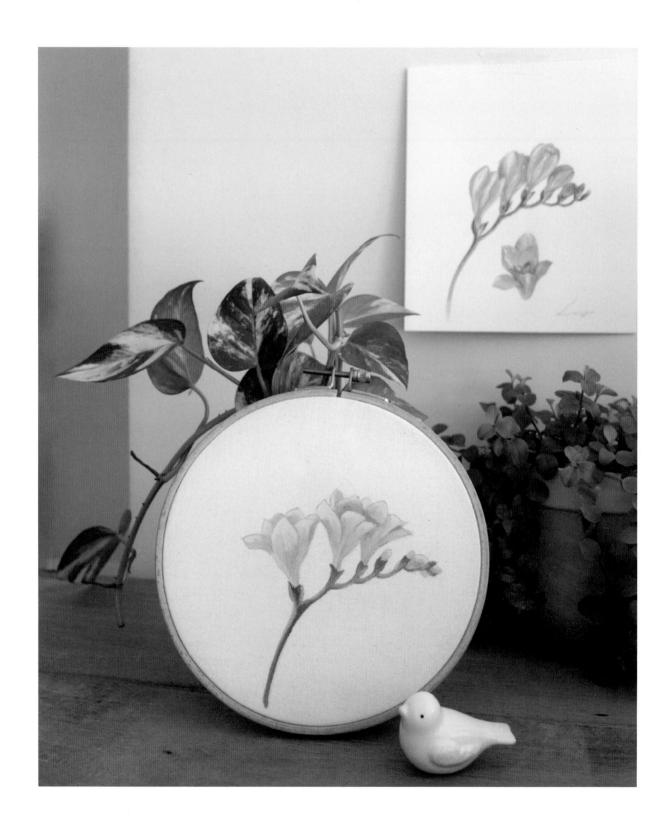

| 천 | 광목 20수 | 도안 | 195p | 기타 | 18cm 원형 수틀 |

알아두기 프리지아의 밝은 노란색 꽃잎이 주는 화사한 느낌을 살려서 그리려면 꽃잎의 음영(어두운 부분)을 칠할 때 밝은 부분의 면적보다 커지지 않도록 주의하세요.

색
- ○ 화이트(White)
- ○ 브라이트 옐로우(Bright Yellow)
- ● 선플라워 옐로우(Sunflower Yellow)
- ● 체리 레드(Cherry Red)
- ● 옐로우 그린(Yellow Green)
- ● 올리브 그린(Olive Green)
- ● 비리디안(Viridian)

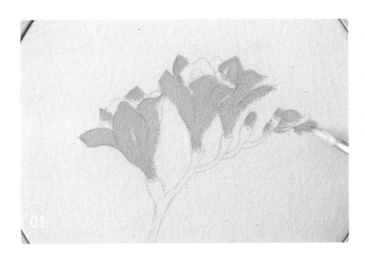

수틀에 천을 끼웁니다. 그다음 브라이트 옐로우+선플라워 옐로우(1:1) 색으로 꽃과 꽃봉오리를 칠합니다. 이때 첫 번째와 두 번째 꽃의 윗부분은 조금 남겨 둡니다.

Color Mix 1 + 1

Tip 도안 옮기기와 수틀에 천 끼우기는 13p를 참고합니다.

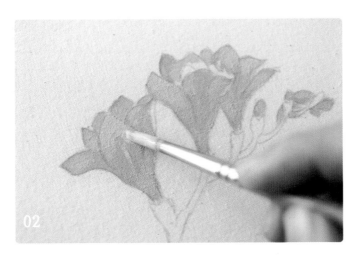

브라이트 옐로우+선플라워 옐로우(3:1) 색으로 꽃과 꽃봉오리의 윗부분을 칠합니다. 이때 두 번째 꽃의 윗부분은 아주 조금 남겨 둡니다.

Color Mix 3 + 1

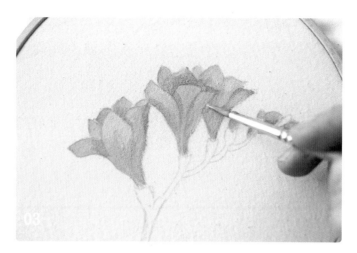

선플라워 옐로우+체리 레드(4:1) 색으로 꽃잎이 겹쳐져서 그림자가 드리우는 부분과 꽃 가운데의 움푹 들어간 안쪽 부분을 칠해서 음영을 표현합니다.

Color Mix 4 + 1

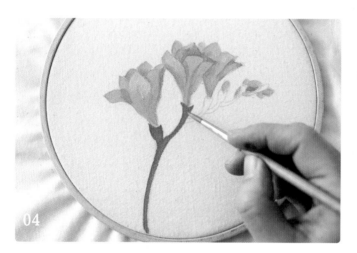

옐로우 그린+비리디안(2:1) 색으로 줄기의 아랫부분부터 반 정도를 칠합니다.

Color Mix 2 + 1

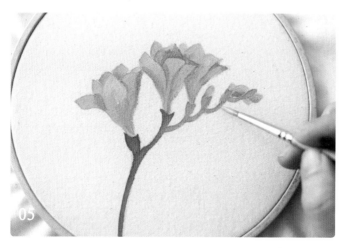

옐로우 그린 색으로 줄기의 나머지 부분을 칠합니다.

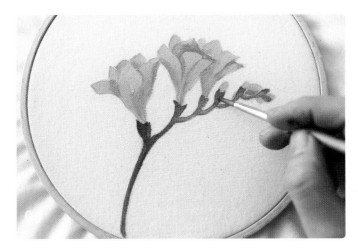

옐로우 그린+올리브 그린+비리디안(1:1:1)
색으로 꽃받침을 칠한 뒤 줄기 쪽으로 자
연스럽게 색이 연결되도록 칠해서 음영을
표현합니다.

`Color Mix` `1`+`1`+`1`

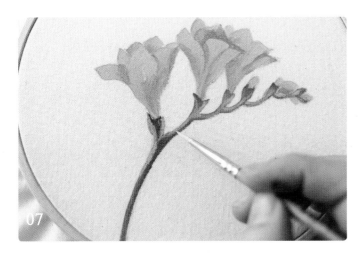

화이트+올리브 그린(3:1) 색으로 줄기의
윗면을 칠해서 하이라이트를 표현합니다.

`Color Mix` `3`+`1`

`Tip` • 하이라이트는 빛이 들어와서 가장 밝게
　　보이는 부분입니다. 그러므로 어느 방향
　　에서 빛이 들어오는지 생각하면서 칠합
　　니다.

　　• 가는 붓을 사용하면 편합니다.

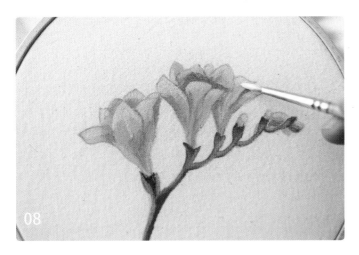

화이트+브라이트 옐로우+선플라워 옐로우
(2:1:1) 색으로 꽃잎 끝부분을 칠해서 하
이라이트를 표현하면 프리지아 수틀액자
완성입니다.

`Color Mix` `2`+`1`+`1`

`Tip` 수틀 뒷면의 천을 바느질해서 고정시키면
　　액자로 사용할 수 있습니다.

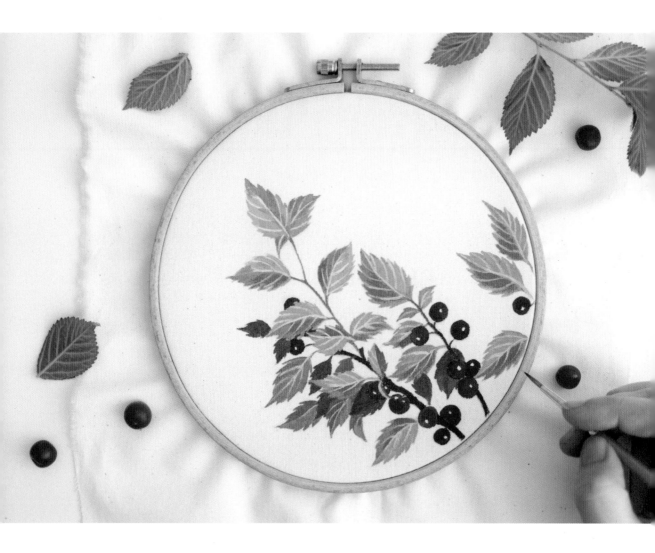

앵두나무 수틀액자

봄에는 예쁜 분홍빛의 꽃이 피고 초여름에는 빨간 열매를 맺는 앵두나무를 그려 봅니다. 싱그러운 초록 잎과 탐스러운 빨간 열매가 예쁘게 조화를 이뤄요.

천	광목 20수	도안	197p	기타	18cm 원형 수틀

알아두기 | 앵두나무 잎은 뾰족한 부분이 많아서 칠하기 어려울 수 있어요. 붓을 세워서 잎 테두리를 따라 그린 뒤 안쪽을 채우듯이 칠하면 좀 더 쉬워요.

색 | ○ 화이트(White) ● 옐로우 그린(Yellow Green)
● 체리 레드(Cherry Red) ● 올리브 그린(Olive Green)
● 초콜릿(Chocolate) ● 비리디안(Viridian)

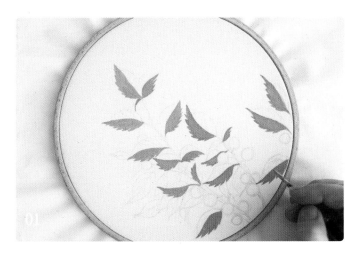

수틀에 천을 끼웁니다. 그다음 올리브 그린+화이트+비리디안(3:2:1) 색으로 가장 밝은 톤의 잎을 칠합니다. 이때 잎 전체를 칠하지 않고 반쪽만 칠합니다.

Color Mix 3 + 2 + 1

Tip • 도안 옮기기와 수틀에 천 끼우기는 13p 를 참고합니다.
• 잎의 뾰족한 부분을 칠할 때는 붓을 세 워서 사용합니다.

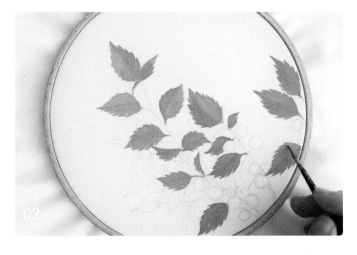

1번에서 칠한 색에 화이트 색을 조금 섞어 1번에서 칠한 잎의 나머지 반쪽을 칠합니다.

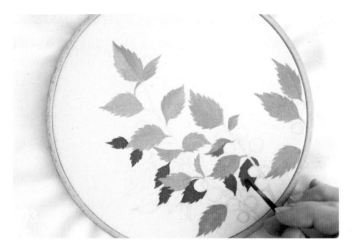

올리브 그린+비리디안(2:1) 색으로 가장
어두운 톤의 잎을 칠합니다.

Color Mix 2 + 1

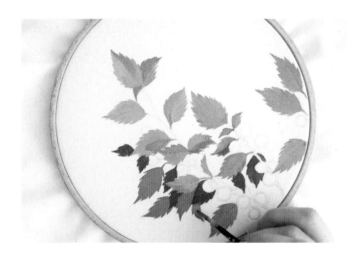

올리브 그린+화이트(3:1) 색으로 중간 톤
의 잎을 칠합니다.

Color Mix 3 + 1

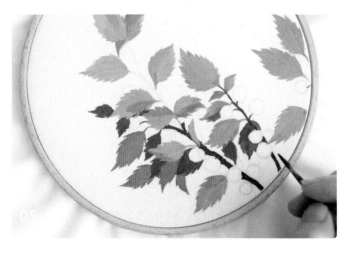

초콜릿+체리 레드+옐로우 그린(3:1:1) 색
으로 나뭇가지를 칠합니다. 이때 아래쪽
나뭇가지는 아랫부분부터 반 정도 굵은
부분만 칠합니다.

Color Mix 3 + 1 + 1

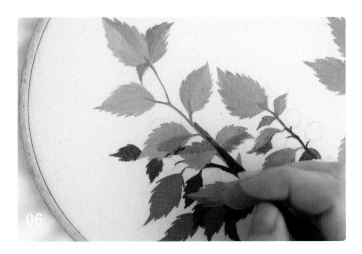

옐로우 그린+초콜릿(2:1) 색으로 아래쪽 나뭇가지의 윗부분을 칠합니다. 위쪽 나뭇가지의 윗부분도 살짝 칠합니다.

Color Mix 2 + 1

Tip 가는 붓을 사용하면 편합니다.

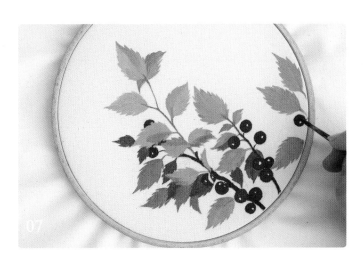

체리 레드+올리브 그린(3:1) 색으로 앵두의 하이라이트 부분을 동그랗게 남겨 두고 나머지 부분을 칠합니다.

Color Mix 3 + 1

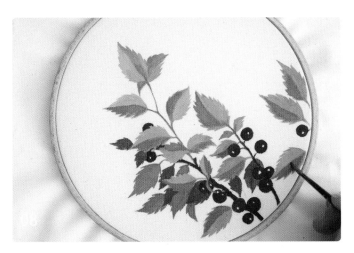

올리브 그린+비리디안+화이트(3:2:1) 색으로 가장 밝은 톤의 잎 반쪽을 칠해 음영을 표현합니다.

Color Mix 3 + 2 + 1

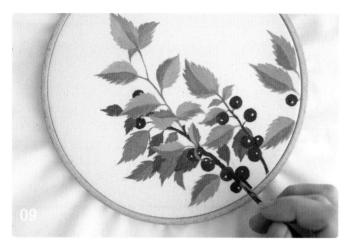

체리 레드 색으로 앵두의 하이라이트 부분을 중심으로 반 정도를 동그랗게 덧칠합니다.

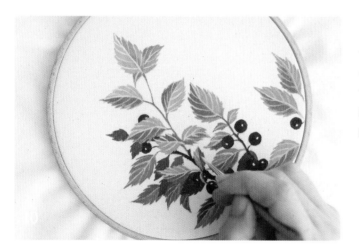

잎이 다 마르면 화이트+옐로우 그린+올리브 그린(2:1:1) 색의 농도를 진하게 만들어 가장 어두운 톤의 잎을 제외하고 나머지 잎에 잎맥을 그립니다.

`Color Mix` 2 + 1 + 1

`Tip` • 가는 붓을 사용하면 편합니다.

　　• 물감의 농도는 18p의 ②번을 참고합니다.

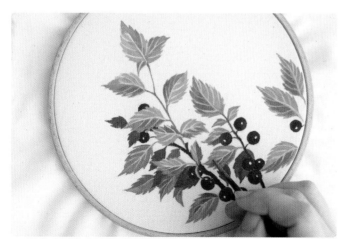

올리브 그린+화이트(3:1) 색으로 잎의 끝부분을 살짝 칠해서 잎과 잎맥을 자연스럽게 연결하면 앵두나무 수틀액자 완성입니다.

`Color Mix` 3 + 1

`Tip` 수틀 뒷면의 천을 바느질해서 고정시키면 액자로 사용할 수 있습니다.

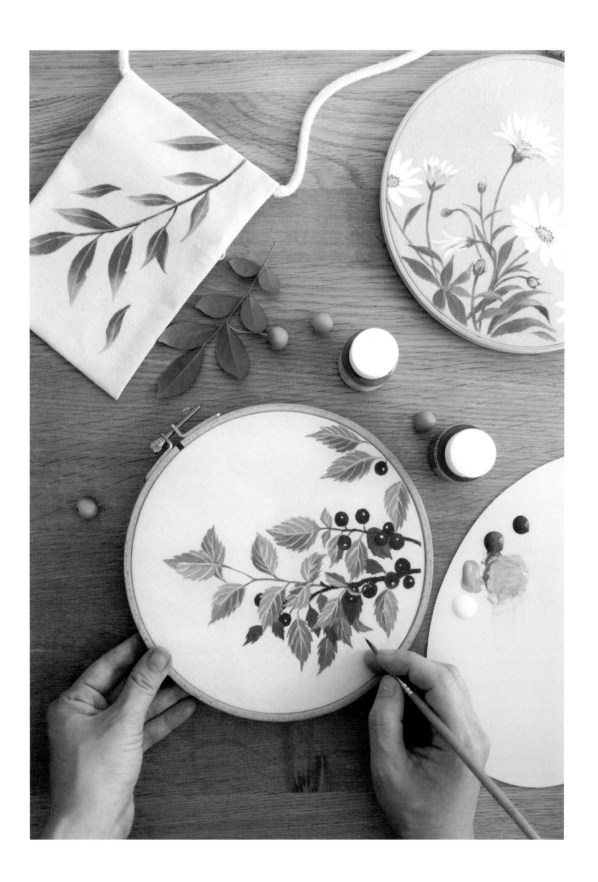

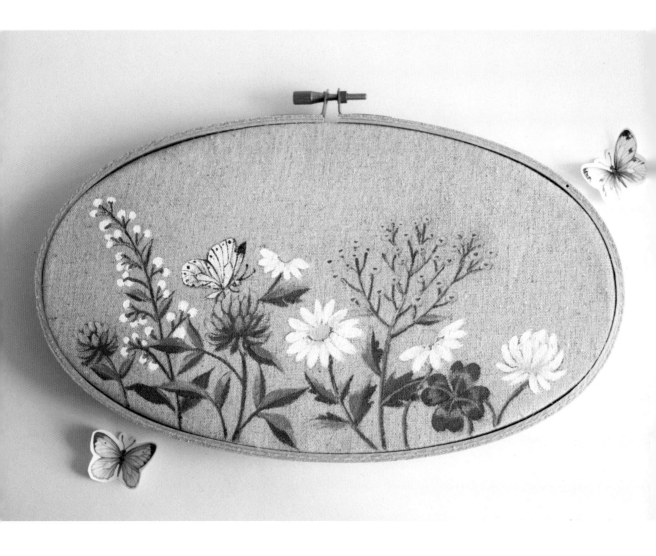

○ 들꽃과 나비 수틀액자

소담한 들꽃 사이를 하늘하늘 날아다니는 나비를 보면 소소한 일상 속에서 보물을 발견한 느낌입니다. 꽃이 많아 어려워 보이지만 같은 색끼리 모아서 칠하면 쉽게 완성할 수 있을 거예요.

| 천 | 리넨 20수(내추럴 베이지) | 도안 | 198p | 기타 | 23×13cm 타원형 수틀 |

| 알아두기 | 들꽃 사이에 나비를 한 마리 그려 주면 좀 더 생동감 있어 보여요. 나비의 무늬를 그릴 때에는 밑바탕 색이 다 마른 뒤 가는 붓으로 섬세하게 그려 주세요. |

색

- ○ 화이트(White)
- ● 파르마 바이올렛(Parma Violet)
- ○ 브라이트 옐로우(Bright Yellow)
- ● 옐로우 그린(Yellow Green)
- ● 선플라워 옐로우(Sunflower Yellow)
- ● 올리브 그린(Olive Green)
- ● 집시 핑크(Gipsy Pink)
- ● 비리디안(Viridian)
- ● 초콜릿(Chocolate)
- ● 네이비 블루(Navy Blue)

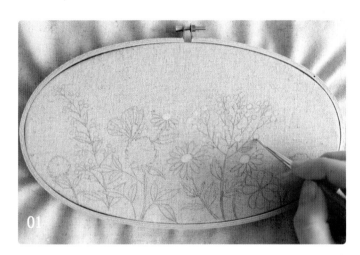

수틀에 천을 끼웁니다. 그다음 브라이트 옐로우+선플라워 옐로우(2:1) 색으로 노란 꽃과 데이지의 꽃술을 칠합니다.

Color Mix 2 + 1

Tip 도안 옮기기와 수틀에 천 끼우기는 13p를 참고합니다.

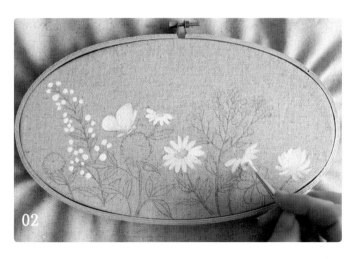

화이트 색으로 흰색 꽃들과 나비를 칠합니다.

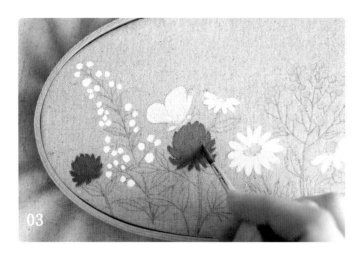

집시 핑크+초콜릿+화이트(3:2:1) 색으로
자주색 토끼풀 꽃잎을 한 장씩 결을 살려
칠합니다.

Color Mix 3 + 2 + 1

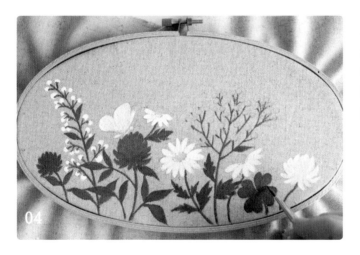

올리브 그린+파르마 바이올렛+비리디안
(3:1:1) 색으로 줄기와 잎, 네잎클로버를
꼼꼼하게 칠합니다.

Color Mix 3 + 1 + 1

Tip 줄기를 칠할 때는 가는 붓을 사용하면 편
합니다.

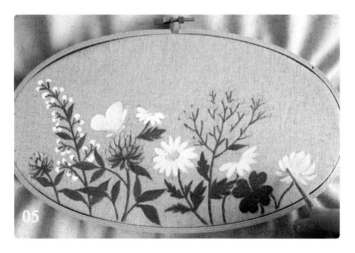

화이트+집시 핑크+초콜릿(3:1:1) 색으로
자주색 토끼풀 꽃잎 끝부분에 결을 살려
칠하고, 흰색 토끼풀 꽃잎 사이사이에는
선을 그어 주듯이 칠해서 음영을 표현합
니다.

Color Mix 3 + 1 + 1

Tip 가는 붓을 사용하면 편합니다.

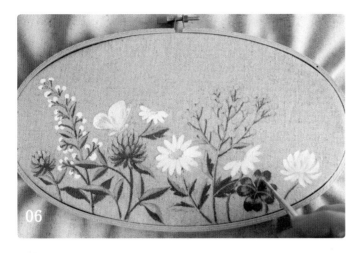

줄기와 잎이 다 마르면 화이트+옐로우 그린+비리디안(2:1:1) 색으로 줄기의 측면에 가늘게 선을 그어 주듯이 칠하고, 잎의 반쪽도 칠해서 하이라이트를 표현합니다. 그다음 네잎클로버와 나비 날개의 무늬도 칠합니다.

Color Mix 2 + 1 + 1

Tip 가는 붓을 사용하면 편합니다.

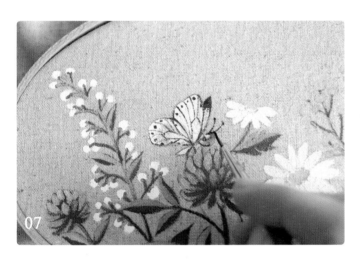

초콜릿+비리디안(3:1) 색으로 나비 날개의 무늬와 더듬이, 몸통과 다리를 섬세하게 그립니다.

Color Mix 3 + 1

Tip 가는 붓을 사용하면 편합니다.

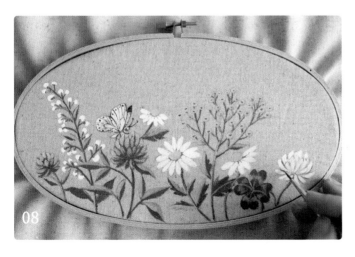

올리브 그린+초콜릿(3:1) 색으로 흰색 토끼풀 꽃잎과 데이지 꽃잎 사이사이에 선을 그어 주듯이 칠해서 음영을 표현합니다. 이때 데이지는 꽃술 테두리 부분도 살짝 칠합니다. 그다음 노란 꽃 중앙에 콕콕 점을 찍습니다.

Color Mix 3 + 1

Tip 가는 붓을 사용하면 편합니다.

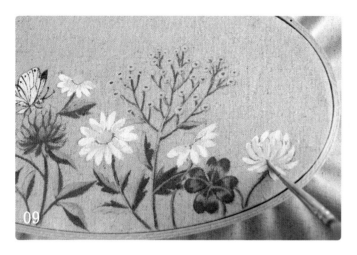

화이트+초콜릿+네이비 블루(3:1:1) 색으로 흰색 토끼풀 꽃잎과 데이지 꽃잎의 중심 부분을 칠해서 음영을 표현합니다.

Color Mix 3 + 1 + 1

Tip 꽃의 중심, 즉 꽃잎들이 하나로 모이는 부분을 위주로 칠합니다.

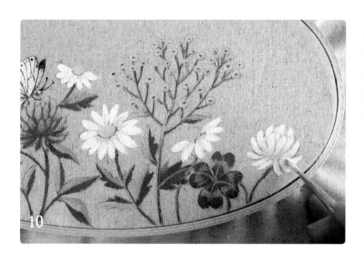

화이트 색으로 흰색 토끼풀 꽃잎과 데이지 꽃잎을 한 장씩 결을 살려 칠합니다. 이렇게 덧칠하면 자연스럽게 그러데이션을 표현할 수 있습니다. 이때 9번에서 칠한 꽃 중심 부분의 음영은 조금 남겨 둡니다.

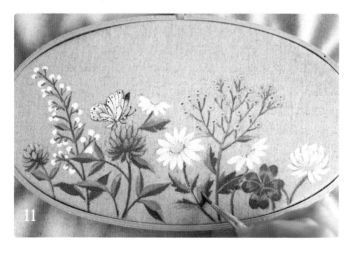

옐로우 그린+올리브 그린+비리디안(1:1:1) 색으로 줄기와 잎의 중간 톤을 칠해서 밝은 부분과 어두운 부분을 자연스럽게 연결하면 들꽃과 나비 수틀액자 완성입니다.

Color Mix 1 + 1 + 1

Tip • 줄기는 색의 경계가 너무 뚜렷한 부분만 가볍게 칠하고, 잎은 밝은 부분의 반 정도를 칠합니다.

• 가는 붓을 사용하면 편합니다.

• 수틀 뒷면의 천을 바느질해서 고정시키면 액자로 사용할 수 있습니다.

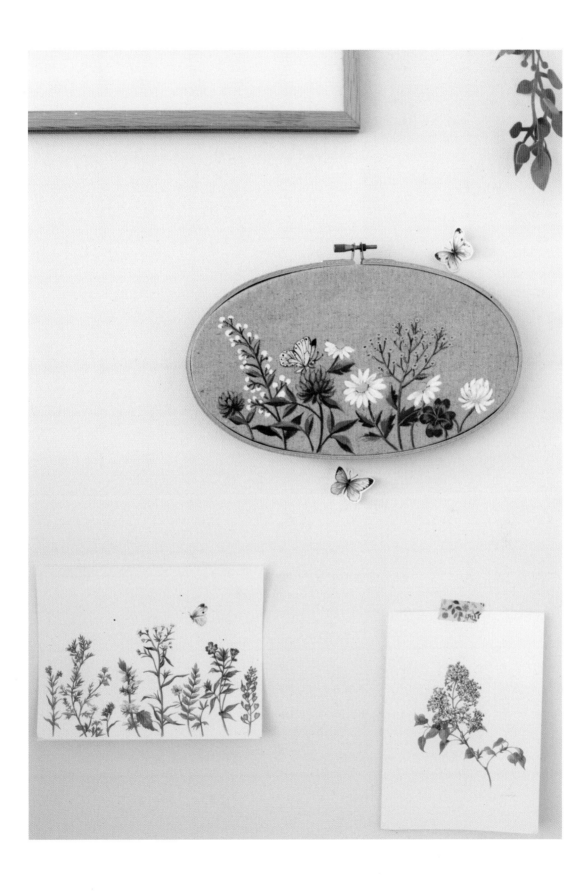

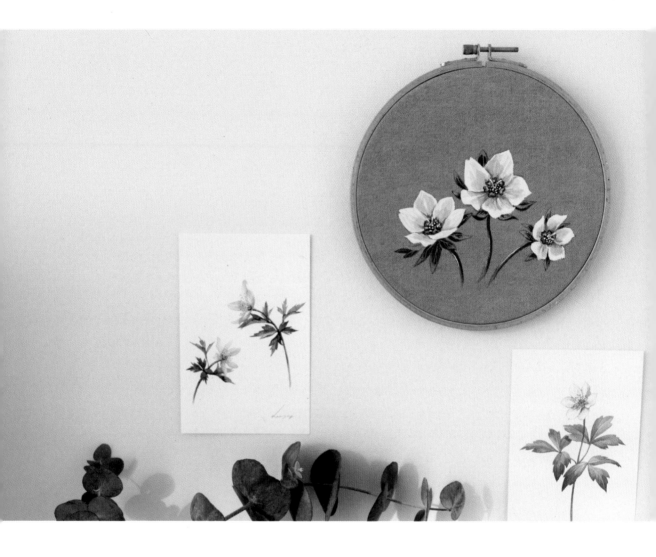

바람꽃 수틀액자

이른 봄에 언 땅을 뚫고 올라오는 대표적인 꽃, 변산바람꽃을 그려 봅니다. 완성한 그림은 수틀 그대로 걸어 두기만 해도 집의 한쪽 벽면을 아름답게 장식할 수 있답니다.

| 천 | 리넨 20수(톤다운 바이올렛) | 도안 | 199p | 기타 | 18cm 원형 수틀 |

알아두기 하얀 꽃잎과 보라색 꽃술을 가진 바람꽃은 보라색 계열의 천과 잘 어울려요. 꽃잎을 칠할 때 흰색에
보라색 물감을 조금 섞어 음영을 칠하면 훨씬 자연스러운 꽃을 그릴 수 있어요.

색 　○ 화이트(White)　　　　　　　● 옐로우 그린(Yellow Green)
　　● 초콜릿(Chocolate)　　　　　　● 올리브 그린(Olive Green)
　　● 파르마 바이올렛(Parma Violet)　● 네이비 블루(Navy Blue)

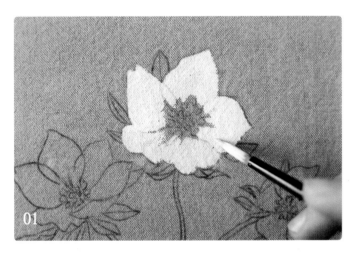

수틀에 천을 끼웁니다. 그다음 화이트 색
으로 꽃잎을 칠합니다. 이때 꽃술 부분은
칠하지 않고 남겨 둡니다.

Tip 도안 옮기기와 수틀에 천 끼우기는 13p를
참고합니다.

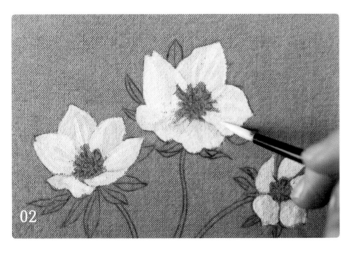

꽃잎이 다 마르면 화이트 색으로 각 꽃잎
의 결을 따라 선을 그어 주듯이 칠해서 꽃
잎의 주름을 표현합니다.

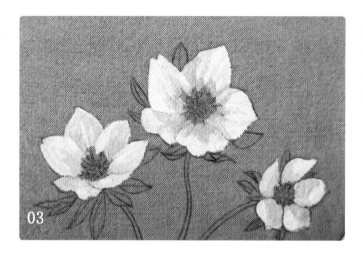

화이트+초콜릿+파르마 바이올렛(4:1:1) 색으로 꽃잎 안쪽에 선을 그어 주듯이 결을 따라 칠해서 음영을 표현합니다.

Color Mix 4 + 1 + 1

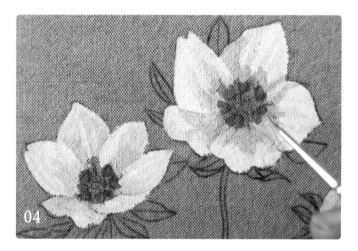

옐로우 그린+네이비 블루(3:1) 색으로 꽃술 가장자리에 하트 모양의 작은 꽃잎을 그립니다.

Color Mix 3 + 1

Tip 가는 붓을 사용하면 편합니다.

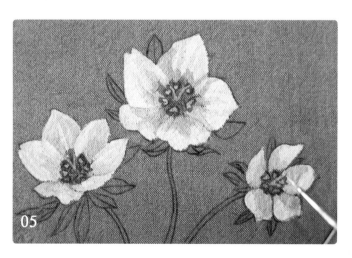

작은 꽃잎이 마르면 화이트+옐로우 그린 (2:1) 색의 농도를 진하게 만들어 작은 꽃잎 안쪽에 작은 하트 모양을 그리고, 꽃 중심에 꽃술대를 그립니다.

Color Mix 2 + 1

Tip • 가는 붓을 사용하면 편합니다.

• 물감의 농도는 18p의 ②번을 참고합니다.

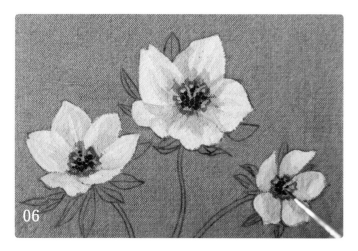

파르마 바이올렛 색으로 꽃 가운데에 콕콕 점을 찍어 꽃술을 칠합니다.

> **Tip** 점을 찍을 때는 가는 붓을 세워서 사용하면 편합니다.

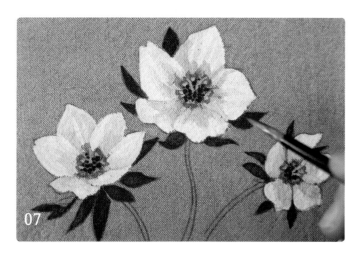

올리브 그린+파르마 바이올렛+네이비 블루 (3:1:1) 색으로 잎을 칠합니다.

Color Mix **3**+**1**+**1**

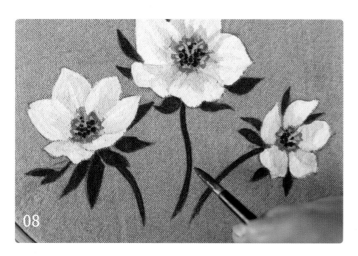

파르마 바이올렛+올리브 그린(1:1) 색으로 줄기를 칠합니다. 이때 줄기의 아랫부분은 물감에 물을 조금 더 섞어 연하게 칠합니다.

Color Mix **1**+**1**

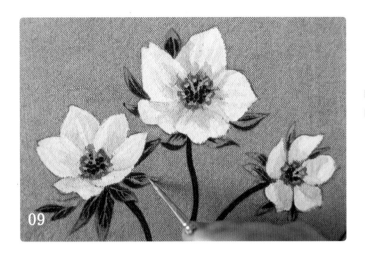

잎이 다 마르면 화이트+올리브 그린(1:1) 색의 농도를 진하게 만들어 잎의 밝은 부분을 칠하고 잎맥을 그립니다.

Color Mix 1 + 1

Tip 가는 붓을 사용하면 편합니다.

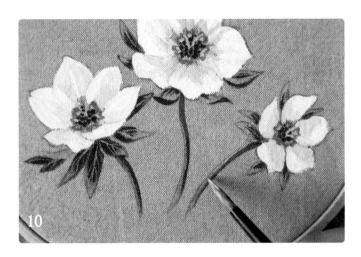

8번에서 칠한 색에 화이트 색을 조금 더 섞어 줄기의 측면에 가늘게 선을 그어 주듯이 칠해서 하이라이트를 표현합니다.

파르마 바이올렛+화이트+초콜릿(3:2:1) 색으로 꽃잎이 겹쳐져서 그림자가 드리우는 부분과 꽃 가운데의 움푹 들어간 부분을 칠해서 음영을 표현합니다.

Color Mix 3 + 2 + 1

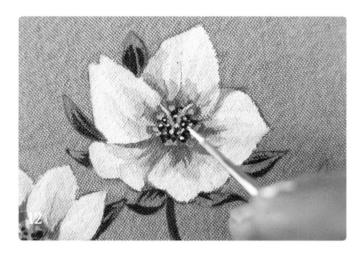

화이트 색의 농도를 진하게 만들어 꽃술 가운데에 콕콕 점을 찍고, 꽃술대의 끝부분을 살짝 칠합니다.

Tip 가는 붓을 사용하면 편합니다.

화이트 색으로 꽃잎 가장자리의 도안선이 안 보이도록 덧칠하고, 꽃잎의 주름도 덧칠합니다.

화이트 색의 농도를 진하게 만들어 줄기의 측면에 가늘게 선을 그려서 하이라이트를 표현합니다.

Tip 가는 붓을 사용하면 편합니다.

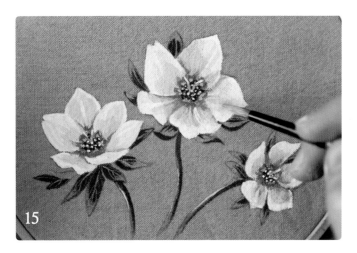

화이트+파르마 바이올렛+초콜릿(3:2:1) 색
으로 꽃잎의 중간 톤을 칠해서 밝은 부분과
어두운 부분을 자연스럽게 연결합니다.

Color Mix 3 + 2 + 1

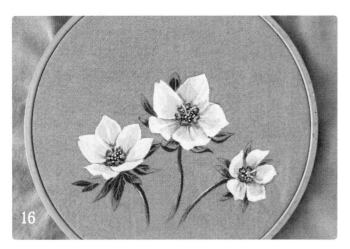

바람꽃 수틀액자 완성입니다.

Tip 수틀 뒷면의 천을 바느질해서 고정시키면
액자로 사용할 수 있습니다.

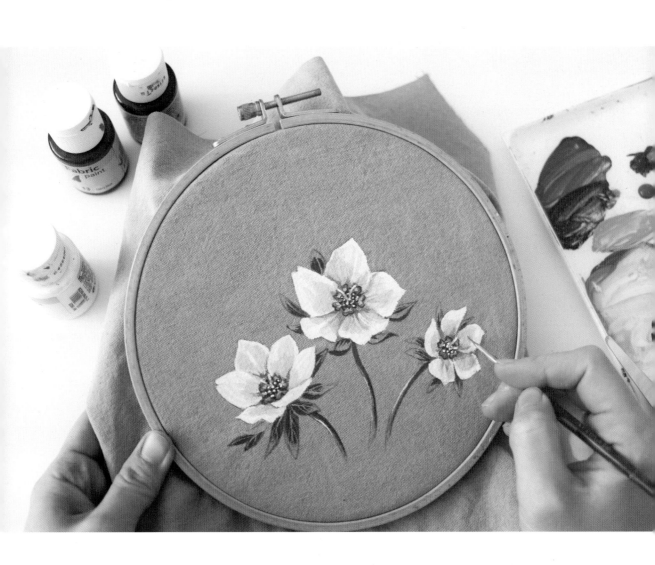

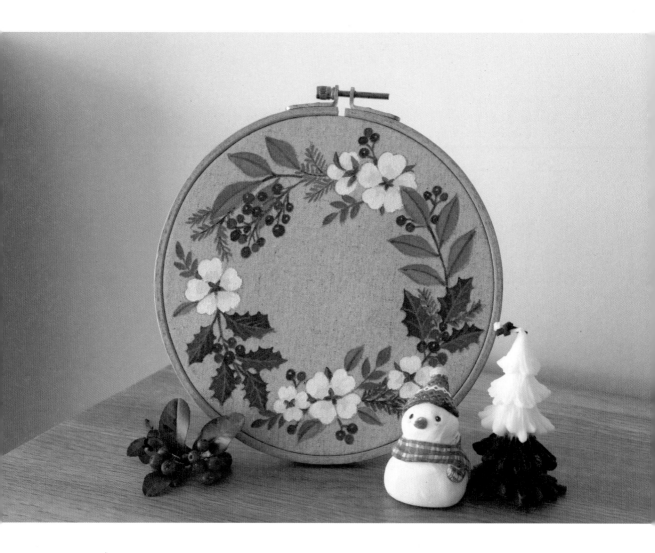

○ 크리스마스 수틀액자

매년 크리스마스가 다가오면 설렘 가득한 마음으로 크리스마스 리스를 그려 봅니다. 수틀과 패브릭만 있으면 손쉽게 아름다운 크리스마스 분위기를 만들어낼 수 있어요. 수틀액자와 함께 더욱 특별한 순간을 즐길 수 있답니다.

| 천 | 리넨 20수(내추럴 베이지) | 도안 | 200p | 기타 | 18cm 원형 수틀 |

알아두기 목화솜은 흰색으로 여러 번 덧칠하고, 목화솜 중심부의 음영은 너무 튀지 않는 색으로 칠해 주세요.
여러 가지 잎들과 열매를 겹치지 않도록 순서에 따라 칠해서 리스의 느낌을 잘 살려 줍니다.

색
○ 화이트(White)
● 체리 레드(Cherry Red)
● 초콜릿(Chocolate)
● 옐로우 그린(Yellow Green)
● 올리브 그린(Olive Green)
● 비리디안(Viridian)
● 네이비 블루(Navy Blue)

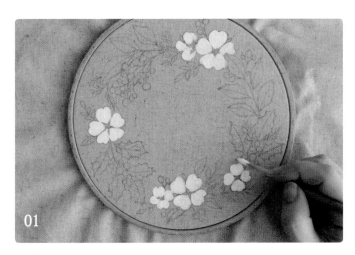

수틀에 천을 끼웁니다. 그다음 화이트 색
으로 목화솜을 칠합니다. 이때 중심부 껍
질 부분은 칠하지 않고 남겨 둡니다.

Tip 도안 옮기기와 수틀에 천 끼우기는 13p를
참고합니다.

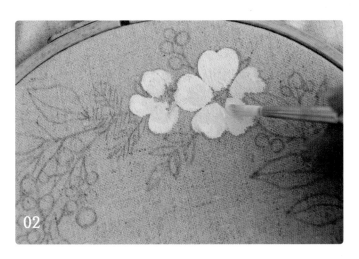

목화솜이 다 마르면 화이트+초콜릿(4:1)
색으로 목화솜의 중심 쪽을 둥글게 칠해
서 음영을 표현합니다.

Color Mix 4 + 1

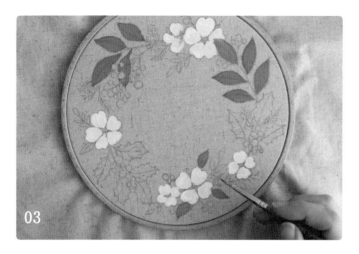

옐로우 그린+올리브 그린(2:1) 색으로 뾰족한 잎을 칠합니다.

`Color Mix` `2` + `1`

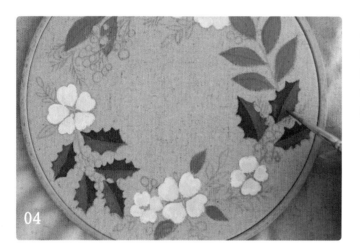

올리브 그린+비리디안(2:1) 색으로 호랑가시나무 잎의 절반을 칠하고, 같은 색에 화이트 색을 조금 섞어 칠한 잎의 나머지 반쪽을 칠합니다.

`Color Mix` `2` + `1`

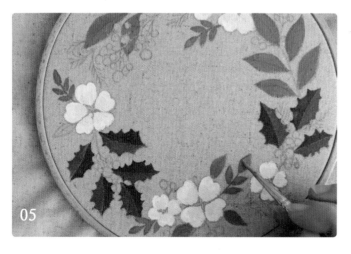

옐로우 그린+올리브 그린+비리디안 (1:1:1) 색으로 작은 뾰족한 잎의 줄기를 가는 선으로 그린 후 잎을 칠합니다.

`Color Mix` `1` + `1` + `1`

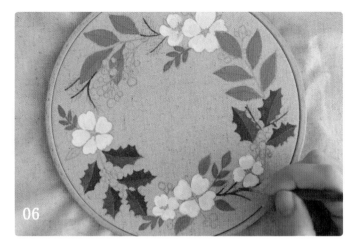

초콜릿+옐로우 그린(2:1) 색으로 나뭇가
지를 가는 선으로 그립니다.

`Color Mix` `2` + `1`

`Tip` 가는 붓을 사용하면 편합니다.

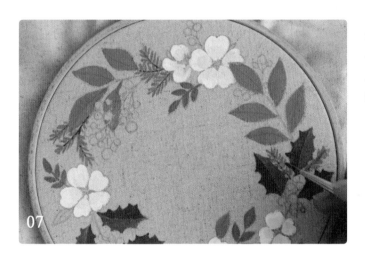

화이트+올리브 그린+네이비 블루(2:1:1)
색으로 6번에서 그린 나뭇가지를 중심으
로 가는 잎을 그립니다.

`Color Mix` `2` + `1` + `1`

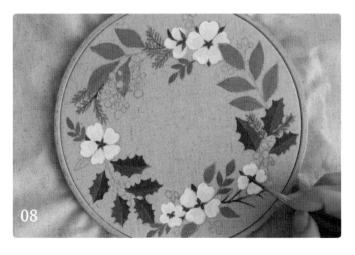

초콜릿+옐로우 그린(2:1) 색으로 목화의
중심부 껍질과 바깥쪽 껍질을 칠합니다.

`Color Mix` `2` + `1`

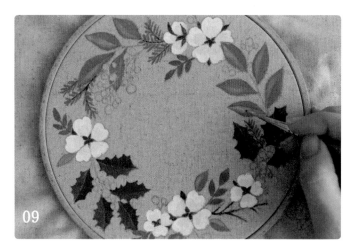

3번에서 칠한 색에 화이트 색을 조금 섞어 뾰족한 잎의 절반을 밝게 그려 음영을 표현합니다.

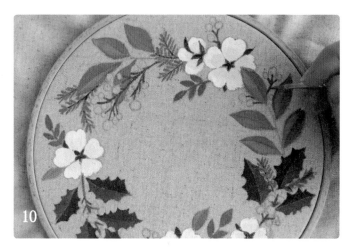

화이트+초콜릿+체리 레드(1:1:1) 색으로 열매의 줄기를 가는 선으로 그립니다.

Color Mix 1 + 1 + 1

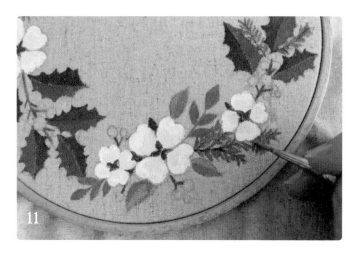

화이트+올리브 그린+네이비 블루(1:1:1) 색으로 아랫부분의 나뭇가지에 가는 잎을 그립니다.

Color Mix 1 + 1 + 1

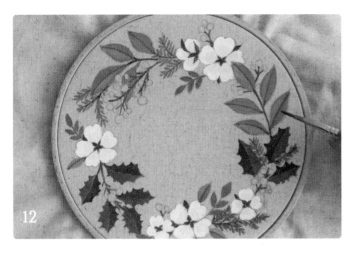

올리브 그린 색으로 뾰족한 잎의 줄기와
잎맥을 그립니다.

Tip 가는 붓을 사용하면 편합니다.

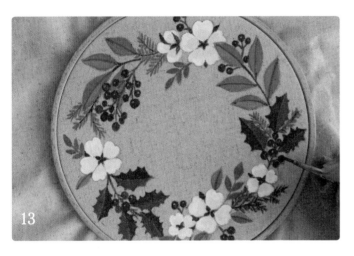

체리 레드+옐로우 그린(2:1) 색으로 열매
의 하이라이트 부분을 동그랗게 남겨 두
고 칠합니다.

Color Mix 2 + 1

Tip 하이라이트 부분을 그려 주면 열매가 더
생기 있어 보입니다.

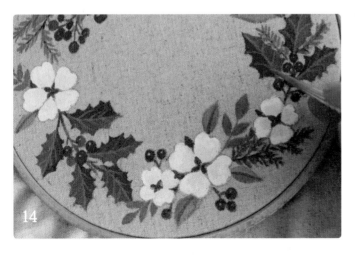

올리브 그린+비리디안+화이트(1:1:1) 색으
로 호랑가시나무 잎의 잎맥을 그립니다.

Color Mix 1 + 1 + 1

Tip 가는 붓을 사용하면 편합니다.

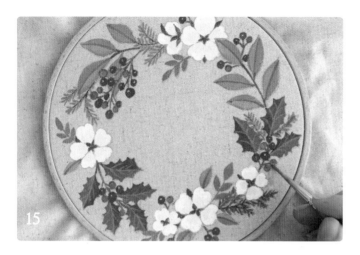

체리 레드+옐로우 그린+화이트(2:1:1) 색으로 사진과 같이 열매를 띄엄띄엄 덧칠해주어 변화를 줍니다.

Color Mix 2 + 1 + 1

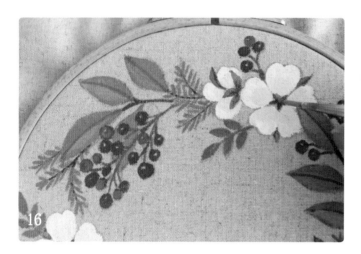

초콜릿+화이트(2:1) 색으로 목화솜 껍질에 하이라이트를 표현합니다.

Color Mix 2 + 1

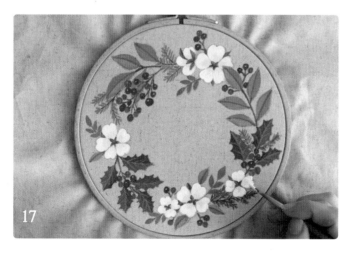

화이트 색의 농도를 진하게 만든 후 목화솜의 밝은 부분을 덧칠하여 선명하게 만들면 크리스마스 수틀액자 완성입니다.

Tip • 물감의 농도는 18p의 ②번을 참고합니다.

• 수틀 뒷면의 천을 바느질해서 고정시키면 액자로 사용할 수 있습니다.

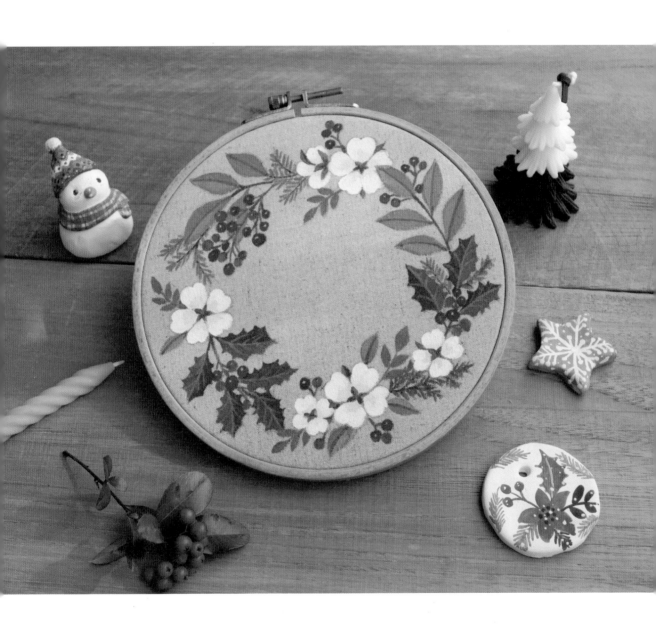

○ 미모사 손수건

샛노란 미모사를 손수건에 그려 봅니다. 손수건같이 얇은 천을 사용할 때는 수틀에 끼워서 그리면 천이 팽팽하게 당겨져서 받침대 없이도 편하게 작업할 수 있답니다.

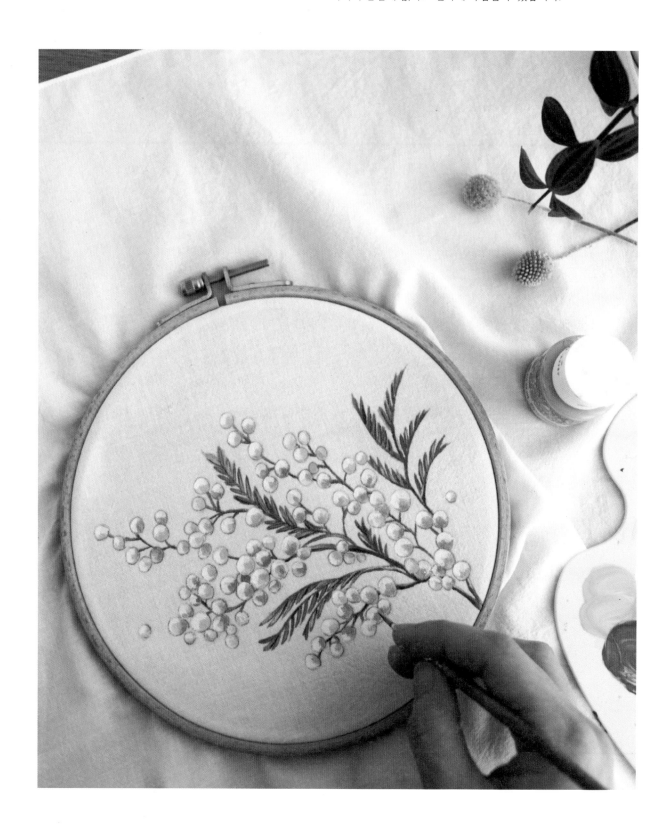

| 천 | 면 30수 손수건 | 도안 | 201p | 기타 | 18cm 원형 수틀 |

알아두기　미모사 꽃송이들은 다 같은 노란색으로 칠하는 것보다 밝기에 조금씩 변화를 주고, 밝은 노란색으로
　　　　꽃송이 윗부분에 하이라이트를 표현하면 훨씬 생동감 있어 보여요.

색
○ 화이트(White)
● 초콜릿(Chocolate)
○ 브라이트 옐로우(Bright Yellow)
● 옐로우 그린(Yellow Green)
● 선플라워 옐로우(Sunflower Yellow)
● 올리브 그린(Olive Green)
● 집시 핑크(Gipsy Pink)
● 비리디안(Viridian)

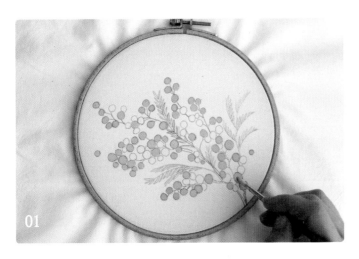

수틀에 천을 끼웁니다. 그다음 브라이트
옐로우+선플라워 옐로우(1:1) 색으로 꽃
송이 중 반 정도를 칠합니다.

Color Mix　1 + 1

Tip　도안 옮기기와 수틀에 천 끼우기는 13p를
　　참고합니다.

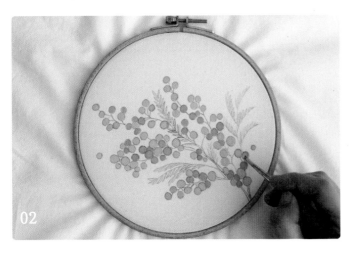

선플라워 옐로우+집시 핑크(4:1) 색으로
나머지 꽃송이를 칠합니다.

Color Mix　4 + 1

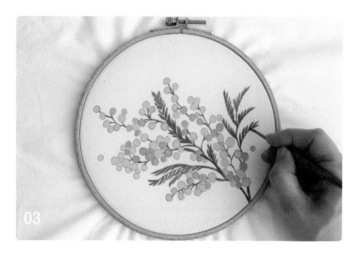

올리브 그린+옐로우 그린+비리디안(3:2:1)
색으로 줄기와 잎을 칠합니다.

Color Mix 3 + 2 + 1

Tip 가는 붓을 사용하면 편합니다.

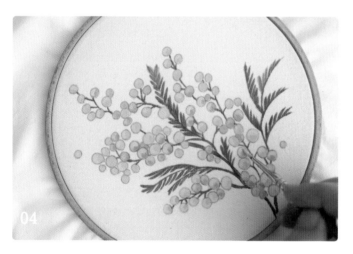

화이트+브라이트 옐로우+선플라워 옐로우
(1:1:1) 색으로 각 꽃송이의 윗부분을 둥글
게 칠합니다.

Color Mix 1 + 1 + 1

Tip 꽃송이의 둥근 모양을 따라 초승달 모양
으로 칠한다고 생각하면 쉽습니다.

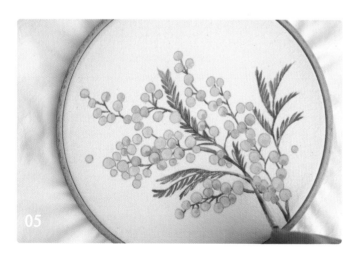

화이트+옐로우 그린+올리브 그린(2:1:1)
색으로 줄기와 잎의 밝은 부분을 칠합니
다. 앞에서 칠한 줄기와 잎의 색을 완전히
덮지 않도록 주의하면서 줄기와 잎의 결
을 따라 가볍게 칠합니다.

Color Mix 2 + 1 + 1

Tip 가는 붓을 사용하면 편합니다.

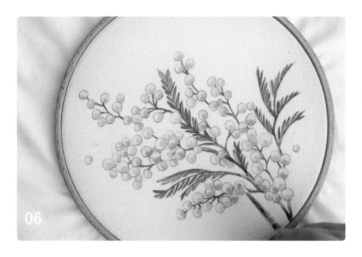

화이트+브라이트 옐로우(3:1) 색으로 4번
에서 칠했던 꽃송이의 밝은 부분을 덧칠
합니다.

`Color Mix` 3 + 1

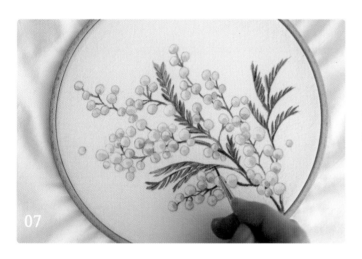

올리브 그린+비리디안(1:1) 색의 농도를
진하게 만들어 줄기와 잎의 아랫면에 가
늘게 선을 그어 주듯이 칠해서 음영을 표
현합니다.

`Color Mix` 1 + 1

`Tip` • 가는 붓을 사용하면 편합니다.

　　 • 물감의 농도는 18p의 ②번을 참고합니다.

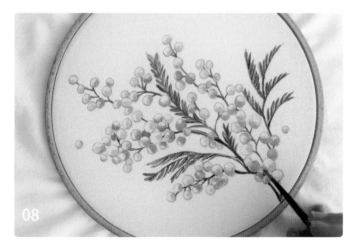

선플라워 옐로우+집시 핑크+초콜릿(4:1:1)
색으로 일부 꽃송이의 아랫부분을 둥글게
칠해서 음영을 표현합니다.

`Color Mix` 4 + 1 + 1

`Tip` 모든 꽃송이를 다 칠하는 것이 아니라 가장
　　 자리의 일부 꽃송이는 남겨 둡니다.

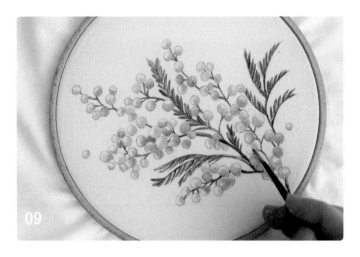

선플라워 옐로우 색으로 각 꽃송이의 밝은 부분과 어두운 부분의 경계를 칠해서 자연스럽게 연결합니다.

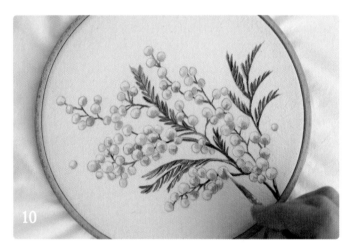

화이트+브라이트 옐로우(3:1) 색으로 각 꽃송이의 윗부분을 둥글게 칠해서 하이라이트를 표현합니다.

Color Mix 3 + 1

Tip 마무리 과정에서 도안선이 보이는 부분이 있으면 여러 번 덧칠해서 선이 보이지 않도록 덮어 줍니다.

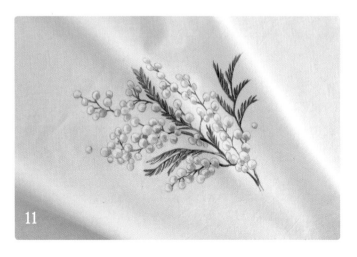

미모사 손수건 완성입니다.

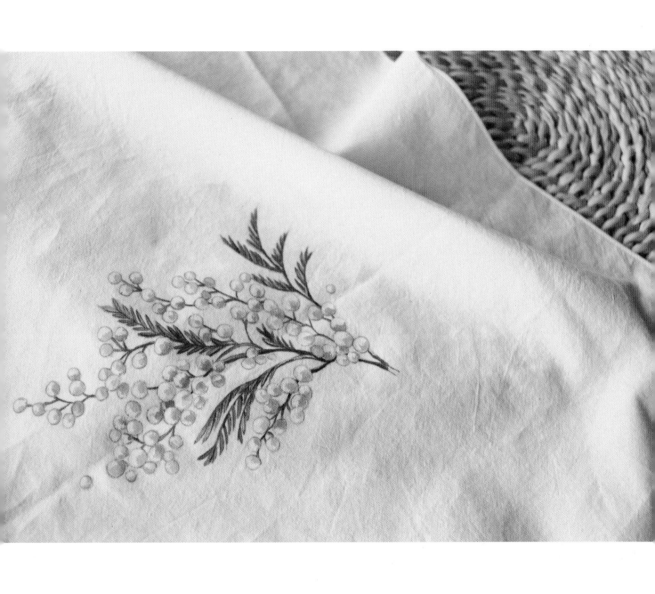

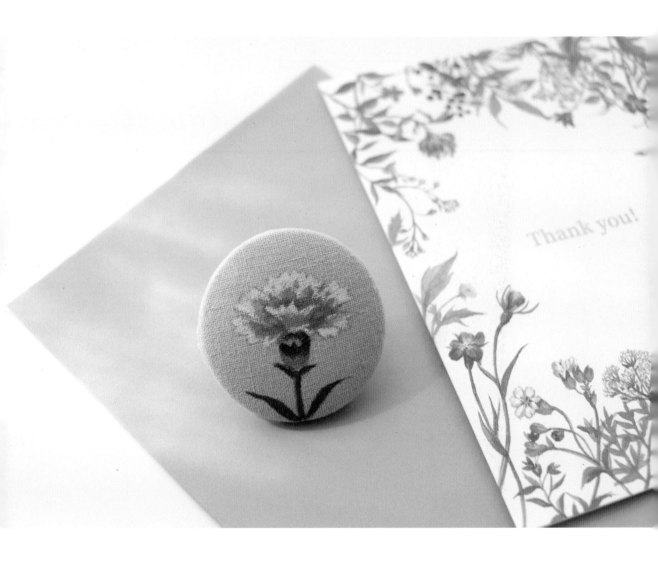

카네이션 브로치

작은 천 브로치에 분홍 카네이션을 그려 봅니다. 이번 어버이날에는 카네이션 브로치를 만들어 부모님께 그동안 전하지 못했던 마음을 전해 보는 것은 어떨까요?

| 천 | 리넨 20수(민트) | 도안 | 201p | 기타 | 원형 브로치 반제품(지름 5cm) |

| 알아두기 | 카네이션 꽃잎은 어두운 톤, 중간 톤, 밝은 톤으로 단계를 나누어 칠하면 자세한 묘사를 하지 않아도 입체감이 있어 보여요. 뾰족한 꽃잎을 칠할 때는 가는 붓을 세워서 사용하면 좀 더 편해요. |

색	○ 화이트(White)	● 옐로우 그린(Yellow Green)
	● 체리 레드(Cherry Red)	● 올리브 그린(Olive Green)
	● 초콜릿(Chocolate)	● 비리디안(Viridian)

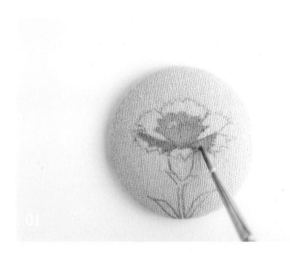

체리 레드+화이트+초콜릿(2:1:1) 색으로 중심 쪽의 꽃잎을 칠합니다. 이때 정중앙 부분은 조금 남겨 둡니다. 그다음 아래쪽 꽃잎 두 장을 칠합니다. 이때도 꽃잎 끝부분을 조금 남겨 둡니다.

Color Mix 2 + 1 + 1

Tip • 도안 옮기기는 13p를 참고합니다.

• 원형 브로치 반제품에 천을 씌운 뒤 뒷면을 바느질해서 고정시키면 작업하기 편합니다.

• 크기가 작은 그림을 그릴 때에는 가는 붓을 사용하면 편합니다.

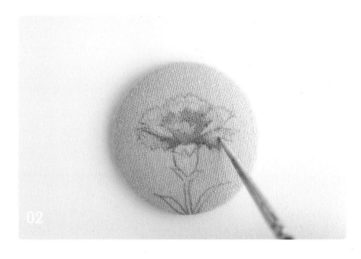

1번에서 칠한 색에 화이트 색을 조금 섞어 1번에서 칠한 부분과 살짝 겹쳐지게 바깥쪽으로 칠합니다.

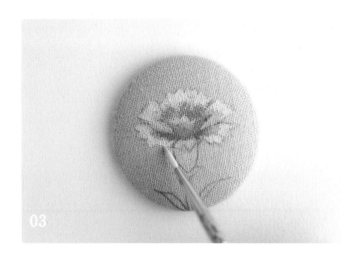

화이트+체리 레드+초콜릿(3:1:1) 색으로
2번에서 칠한 부분과 살짝 겹쳐지게 바깥
쪽으로 칠합니다. 이때 꽃잎 끝의 뾰족한
모양을 살려 칠합니다.

Color Mix 3 + 1 + 1

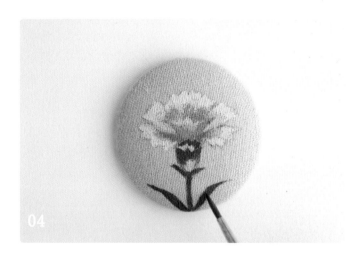

올리브 그린+비리디안(1:1) 색으로 꽃받
침과 줄기, 잎을 칠합니다. 이때 꽃받침의
밝은 부분은 조금 남겨 둡니다.

Color Mix 1 + 1

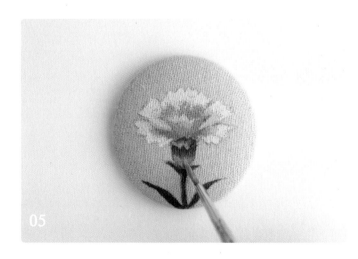

화이트+옐로우 그린+올리브 그린(1:1:1)
색으로 꽃받침의 밝은 부분을 칠하고 위
쪽으로 바림합니다.

Color Mix 1 + 1 + 1

Tip 바림하기는 20p를 참고합니다.

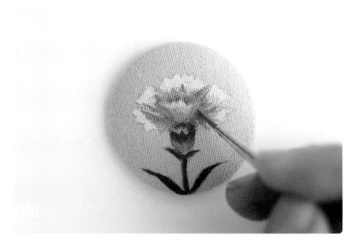

체리 레드+화이트+초콜릿(3:1:1) 색으로 꽃잎이 겹쳐져서 그림자가 드리우는 부분, 정중앙의 남겨 둔 부분을 칠해서 음영을 표현합니다.

`Color Mix` 3 + 1 + 1

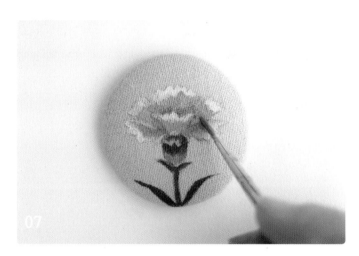

체리 레드+화이트+초콜릿(2:1:1) 색으로 꽃잎의 중간 톤을 칠해서 밝은 부분과 어두운 부분을 자연스럽게 연결합니다.

`Color Mix` 2 + 1 + 1

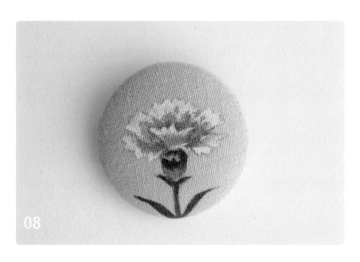

꽃잎이 다 마르면 화이트+체리 레드+초콜릿(3:1:1) 색으로 꽃잎의 모양과 결을 따라 끝부분을 조금씩 칠하면 카네이션 브로치 완성입니다.

`Color Mix` 3 + 1 + 1

○ 메리골드 손거울

빈티지한 손거울을 더욱 돋보이게 만들어 주는 메리골드를 그려 봅니다. 우정이라는 꽃말을 가진 메리골드로 손거울을 만들어 소중한 사람에게 선물해 보세요.

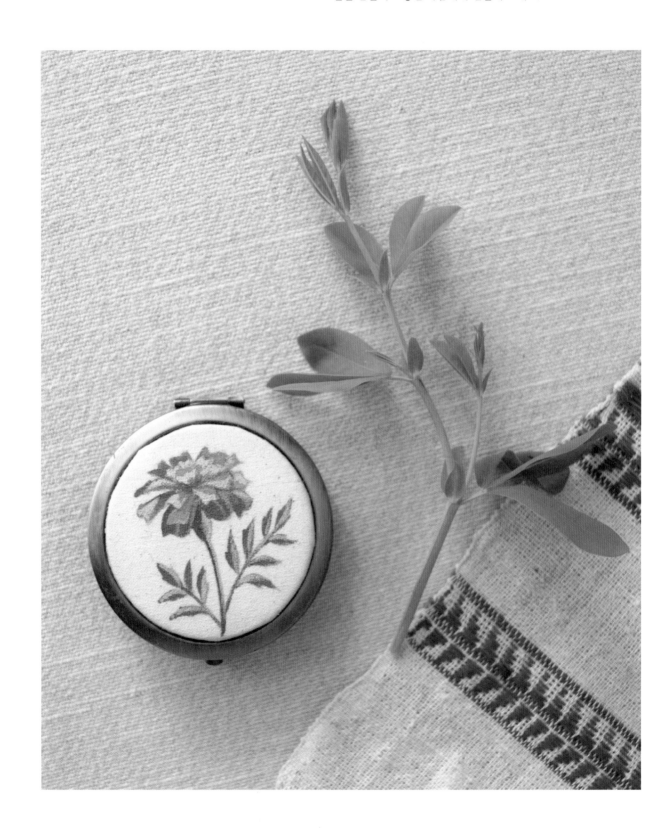

| 천 | 리넨 20수 | 도안 | 201p | 기타 | 손거울 반제품(지름 7cm) |

알아두기　주황색으로 꽃잎을 칠한 뒤 주황색 물감에 흰색을 조금씩 섞어 가며 덧칠해서 하이라이트를 표현하면 더욱 입체감 있는 꽃을 완성할 수 있어요.

색
- ○ 화이트(White)
- ● 오렌지(Orange)
- ● 체리 레드(Cherry Red)
- ● 초콜릿(Chocolate)
- ● 옐로우 그린(Yellow Green)
- ● 올리브 그린(Olive Green)
- ● 비리디안(Viridian)

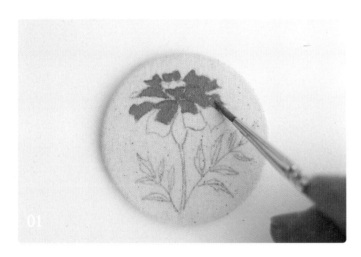

오렌지+화이트(3:1) 색으로 중심 쪽의 꽃잎을 칠합니다. 이때 정중앙의 꽃잎 한 장은 남겨 둡니다.

Color Mix 3 + 1

Tip · 도안 옮기기는 13p를 참고합니다.

· 손거울 반제품에 천을 씌운 뒤 뒷면을 바느질해서 고정시키면 작업하기 편합니다.

· 크기가 작은 그림을 그릴 때에는 가는 붓을 사용하면 편합니다.

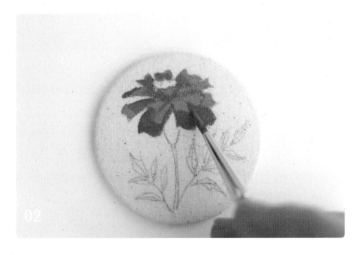

오렌지+체리 레드+초콜릿(3:1:1) 색으로 바깥쪽의 꽃잎을 칠합니다. 그다음 꽃잎이 겹쳐져서 그림자가 드리우는 부분을 칠해서 음영을 표현합니다.

Color Mix 3 + 1 + 1

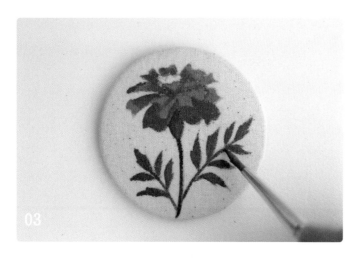

올리브 그린+옐로우 그린(3:1) 색으로 꽃받침과 줄기를 칠하고, 옐로우 그린+올리브 그린+비리디안(1:1:1) 색으로 양옆의 잎을 칠합니다.

Color Mix 꽃받침, 줄기 : 3 + 1
잎 : 1 + 1 + 1

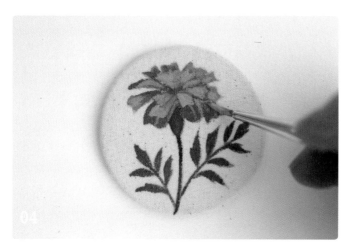

화이트+오렌지(1:1) 색으로 남겨 둔 꽃잎 한 장과 꽃잎의 밝은 부분을 칠합니다.

Color Mix 1 + 1

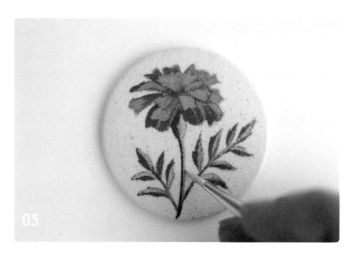

줄기와 잎이 다 마르면 화이트+옐로우 그린+올리브 그린(2:1:1) 색의 농도를 진하게 만들어 꽃받침과 줄기의 측면에 가늘게 선을 그어 주듯이 칠하고, 잎의 반쪽을 칠해서 하이라이트를 표현합니다.

Color Mix 2 + 1 + 1

Tip 물감의 농도는 18p의 ②번을 참고합니다.

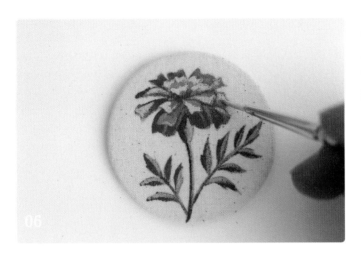

꽃잎이 다 마르면 화이트+오렌지(2:1) 색
으로 중심 쪽의 꽃잎 끝부분을 조금씩 칠
합니다.

Color Mix 2 + 1

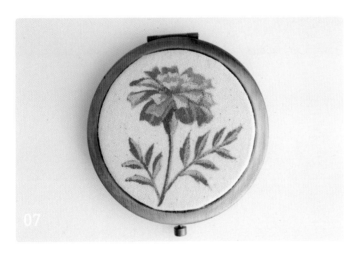

메리골드 손거울 완성입니다.

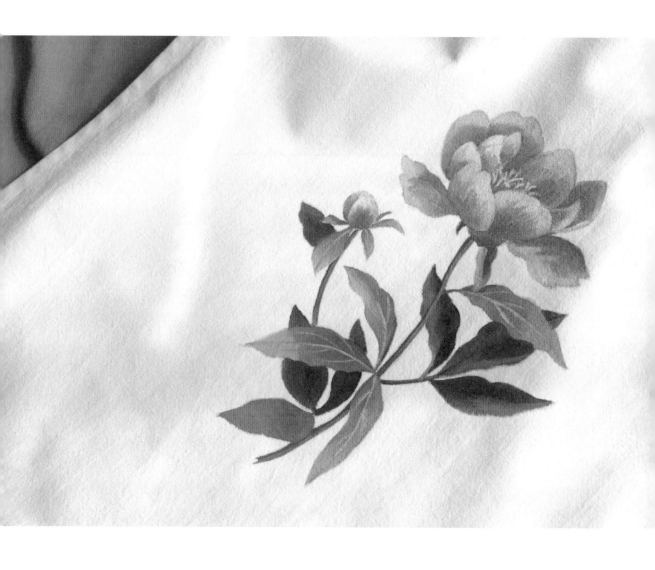

◦ 작약 포스터

예로부터 작약은 부와 행복의 상징으로 여겨져 왔어요. 작약 한 송이 그림으로 집안 분위기를 화사하게 바꾸어 보세요. 작약 그림은 패브릭 포스터부터 가리개, 덮개까지 다양하게 활용할 수 있답니다.

| 알아두기 | 작약은 바림하기 기법을 응용해서 꽃잎과 잎사귀의 음영을 표현해 줍니다. 꽃술과 잎맥은 그림이 건조된 후 물감의 농도를 진하게 만들어 칠하면 선명하게 잘 그려집니다. |

색	○ 화이트(White)	● 옐로우 그린(Yellow Green)
	● 선플라워 옐로우(Sunflower Yellow)	● 올리브 그린(Olive Green)
	● 집시 핑크(Gipsy Pink)	● 비리디안(Viridian)

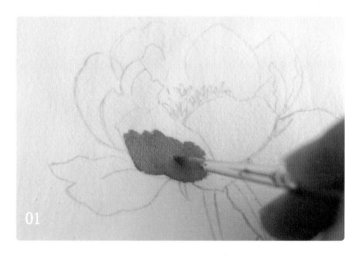

집시 핑크+화이트(2:1) 색에 옐로우 그린 색을 소량 섞어 꽃잎의 어두운 부분을 칠합니다.

Color Mix 2 + 1

Tip 도안 옮기기는 13p를 참고합니다.

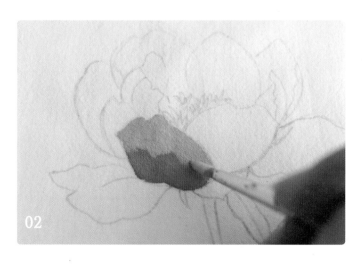

1번에서 칠한 색에 화이트 색을 섞어 꽃잎의 밝은 부분을 칠합니다.

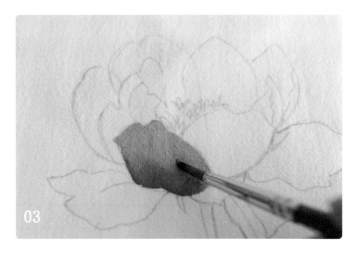

깨끗하게 씻어 물을 살짝 머금은 붓으로
꽃잎의 밝은 부분과 어두운 부분의 경계
부분을 자연스럽게 연결하며 바림합니다.
Tip 바림하기는 20p를 참고합니다.

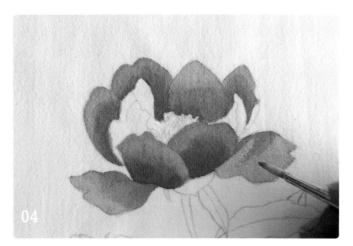

1번~3번과 같은 방법으로 가운데 꽃술 부
분과 꽃잎 몇 장은 남겨 두고 바깥쪽 꽃잎
의 음영을 표현하며 칠합니다.

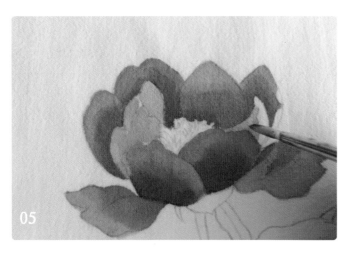

화이트+집시 핑크(2:1) 색에 옐로우 그린
색을 소량 섞어 나머지 꽃잎의 어두운 부
분을 칠하고, 밝은 부분은 같은 색에 화이
트 색을 섞어 바림합니다.
Color Mix 2 + 1
Tip 꽃잎의 음영을 생각하며 칠합니다.

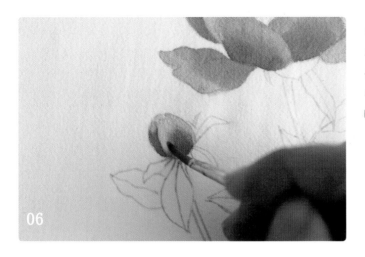

집시 핑크+화이트(3:1) 색에 옐로우 그린
색을 소량 섞어 꽃봉오리의 어두운 부분
을 칠하고 밝은 부분은 같은 색에 화이트
색을 섞어 자연스럽게 바림합니다.

Color Mix 3 + 1

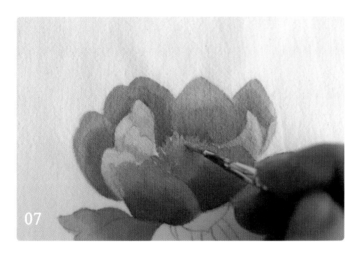

선플라워 옐로우+옐로우 그린(2:1) 색으
로 꽃의 가운데 꽃술 부분을 그립니다.

Color Mix 2 + 1

Tip 가는 붓을 사용하면 편합니다.

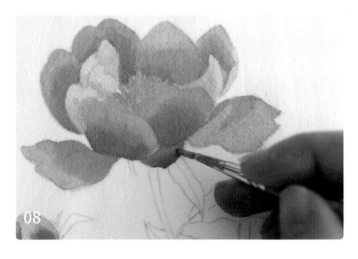

집시 핑크+선플라워 옐로우+옐로우 그린
(2:1:1) 색으로 잎의 아랫부분을 칠하고,
나머지 부분은 같은 색에 옐로우 그린 색
을 섞어 경계 부분을 바림합니다.

Color Mix 2 + 1 + 1

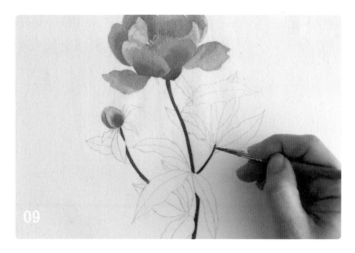

옐로우 그린+올리브 그린(2:1) 색으로 줄기를 칠합니다.

Color Mix 2 + 1

Tip 가는 붓을 사용하면 편합니다.

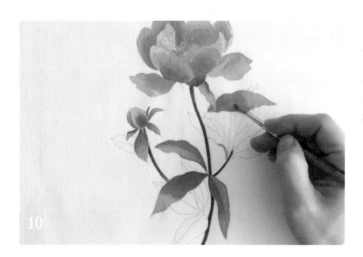

올리브 그린+옐로우 그린+비리디안 (2:1:1) 색으로 잎의 어두운 부분을 칠하고, 밝은 부분은 같은 색에 화이트 색을 섞어 칠한 뒤 경계 부분을 바림합니다.

Color Mix 2 + 1 + 1

올리브 그린+비리디안(2:1) 색으로 뒤에 있는 잎의 절반을 칠해 어두운 부분을 표현합니다. 그다음 같은 색에 화이트 색을 조금 섞어 나머지 반쪽을 칠해 음영을 표현합니다.

Color Mix 2 + 1

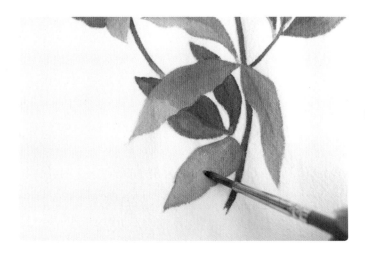

올리브 그린+비리디안+화이트(2:1:1) 색으로 사진과 같이 뒤쪽에 있는 밝은 잎 하나의 절반을 칠한 후 나머지 부분은 같은 색에 화이트 색을 섞어 바림합니다.

Color Mix 2 + 1 + 1

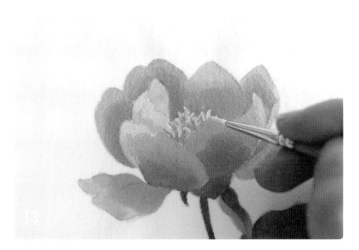

화이트+선플라워 옐로우(2:1) 색으로 꽃술의 밝은 부분을 가는 선으로 그립니다.

Color Mix 2 + 1

Tip 가는 붓을 사용하면 편합니다.

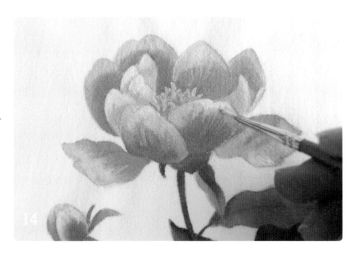

화이트+집시 핑크(3:1) 색에 옐로우 그린 색을 소량 섞어 꽃잎의 결을 위에서 아래로 선을 그어 주듯이 칠해서 꽃의 주름과 음영을 표현합니다.

Color Mix 3 + 1

Tip 아래에 있는 꽃봉오리도 같은 방법으로 칠합니다.

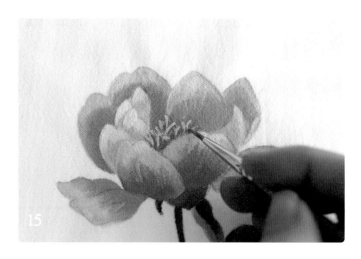

집시 핑크+선플라워 옐로우+옐로우 그린
(2:1:1) 색으로 농도를 진하게 만들어 꽃
술의 어두운 부분을 가는 선으로 그려 음
영을 표현합니다.

Color Mix 2 + 1 + 1

Tip • 가는 붓을 사용하면 편합니다.

• 물감의 농도는 18p의 ②번을 참고합니다.

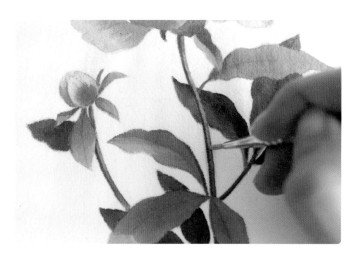

옐로우 그린 색으로 줄기의 밝은 부분을
가는 선으로 그립니다.

Tip 가는 붓을 사용하면 편합니다.

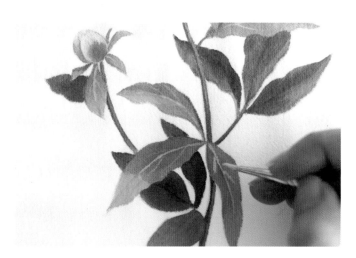

화이트+올리브 그린+옐로우 그린(3:1:1)
색으로 앞부분의 잎에만 잎맥을 그립니다.

Color Mix 3 + 1 + 1

Tip 가는 붓을 사용하면 편합니다.

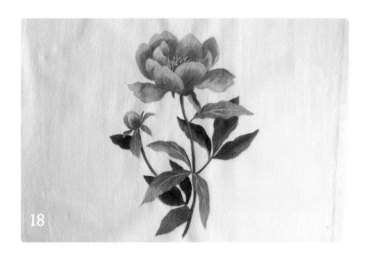

작약 포스터 완성입니다.

고사리 쿠션

식물원에서 보았던 매력적인 초록 고사리를 작은 쿠션에
가득 채워 그려 봅니다. 집안에 초록식물이 있는 것 같은
기분 좋은 활력과 싱그러움을 느낄 수 있어요.

| 천 | 광목 20수 쿠션(25×25cm) | 도안 | 203p |

알아두기　초록색 고사리의 싱그러운 느낌을 표현하려면 계속 같은 색으로 칠하는 것보다 초록색 물감에 다른
색을 조금씩 섞어 가며 여러 가지 초록색 계열의 물감을 만들어 칠하는 것이 좋아요.

색
○ 화이트(White)
● 초콜릿(Chocolate)
● 옐로우 그린(Yellow Green)

● 올리브 그린(Olive Green)
● 비리디안(Viridian)

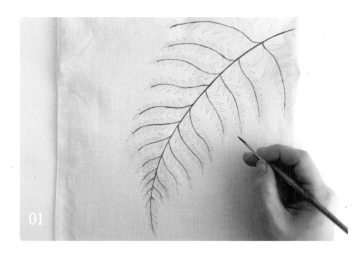

올리브 그린+초콜릿(3:1) 색으로 가운데
줄기를 칠하고, 올리브 그린+비리디안
(3:1) 색으로 양쪽으로 뻗어 나온 줄기를
칠합니다.

Color Mix 가운데 줄기 : 3 + 1
양쪽 줄기 : 3 + 1

Tip • 도안 옮기기는 13p를 참고합니다.
• 가는 붓을 사용하면 편합니다.

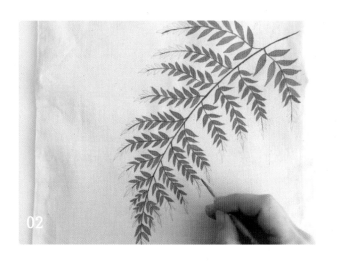

옐로우 그린+올리브 그린+비리디안
(2:1:1) 색으로 잎을 꼼꼼하게 칠합니다.
이때 줄기 끝의 잎은 조금 남겨 둡니다.

Color Mix 2 + 1 + 1

Tip 붓을 세워서 잎 테두리를 따라 그린 뒤 안
쪽을 채우듯이 칠하면 좀 더 쉽게 칠할 수
있습니다.

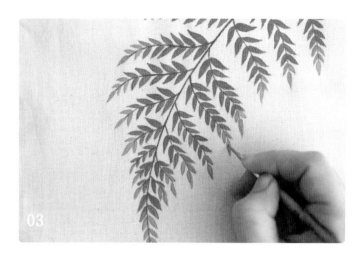

2번에서 칠한 색에 화이트 색을 조금 섞어 남겨 둔 줄기 끝의 잎을 칠합니다.

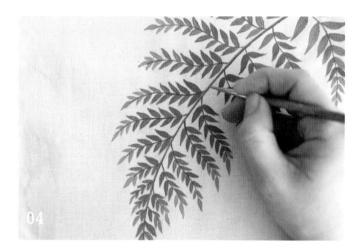

화이트+초콜릿+올리브 그린(2:1:1) 색으로 가운데 줄기의 윗면에 가늘게 선을 그어 주듯이 칠해서 하이라이트를 표현합니다.

Color Mix 2 + 1 + 1

Tip 가는 붓을 사용하면 편합니다.

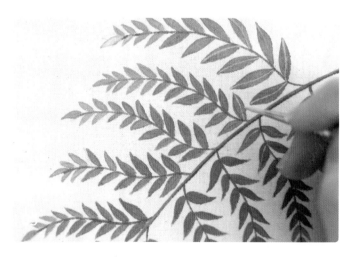

잎이 다 마르면 화이트+올리브 그린(3:1) 색의 농도를 진하게 만들어 잎맥을 그립니다. 이때 모든 잎에 잎맥을 그리지 않고 가운데 줄기 쪽에 가까운 잎부터 반 정도만 그립니다.

Color Mix 3 + 1

Tip • 가는 붓을 사용하면 편합니다.
• 물감의 농도는 18p의 ②번을 참고합니다.

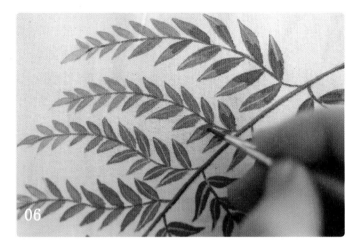

비리디안+올리브 그린(3:1) 색으로 각 잎의 안쪽부터 반 정도를 칠해서 음영을 표현합니다. 이때 모든 잎을 다 칠하지 않고 가운데 줄기 쪽에 가까운 잎부터 반 정도만 칠합니다.

Color Mix 3 + 1

Tip • 잎의 음영을 칠할 때 줄기마다 칠하는 잎 개수에 차이를 두어 칠하면 좀 더 다채로운 느낌이 듭니다.

• 가는 붓을 사용하면 편합니다.

06

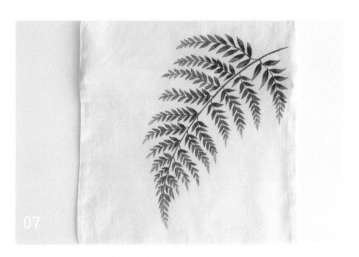

07

고사리 쿠션 완성입니다.

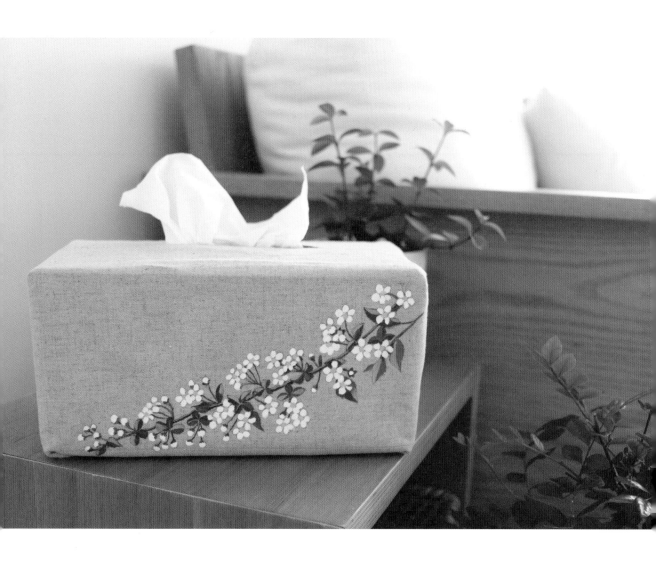

◦ 조팝나무 티슈케이스

길가에 흐드러지게 핀 조팝나무 한 줄기를 그려 봅니다. 봄날의 한때 활짝 피었다가 져버리는 조팝꽃을 그림으로
그려서, 집안에 영원히 시들지 않는 봄을 간직해 보세요.

| 천 | 리넨 20수(내추럴 베이지) 티슈케이스 | 도안 | 204p |

알아두기 　조팝나무의 희고 동그란 꽃이 돋보일 수 있도록 꽃잎을 한 장 한 장 정성스럽게 칠해서 선명하고
화사한 느낌을 표현해 주세요.

색
○ 화이트(White)
　브라이트 옐로우(Bright Yellow)
● 선플라워 옐로우(Sunflower Yellow)
● 초콜릿(Chocolate)

● 옐로우 그린(Yellow Green)
● 올리브 그린(Olive Green)
● 비리디안(Viridian)

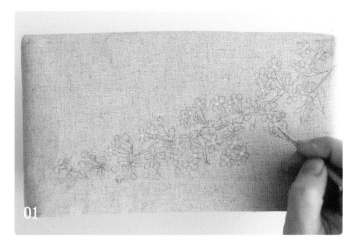

**브라이트 옐로우+선플라워 옐로우(2:1)
색으로 꽃술을 칠합니다.**

Color Mix　2 + 1

Tip ・도안 옮기기는 13p를 참고합니다.

　・티슈케이스에 각티슈를 미리 끼워서 칠
하면 천이 팽팽하게 당겨져서 작업하기
편합니다.

　・조팝나무는 꽃이 작기 때문에 전체적으
로 가는 붓을 사용하면 편합니다.

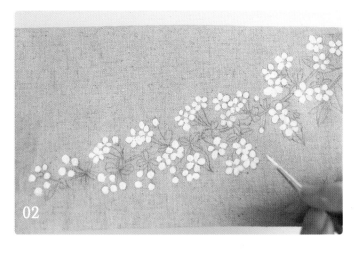

화이트 색으로 꽃잎을 칠합니다.

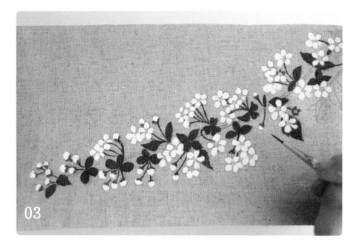

비리디안+올리브 그린+옐로우 그린(3:2:1)
색으로 꽃줄기와 잎을 칠합니다. 이때 가운데에 있는 나뭇가지와 가장 오른쪽에 있는 짧은 꽃줄기와 잎은 남겨 둡니다.

Color Mix 3 + 2 + 1

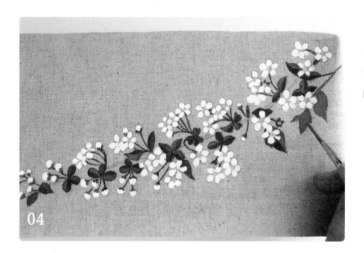

옐로우 그린+비리디안+올리브 그린(3:2:1)
색으로 남겨 둔 오른쪽의 꽃줄기와 잎을 칠한 뒤, 3번에서 칠한 잎의 반쪽을 칠합니다.

Color Mix 3 + 2 + 1

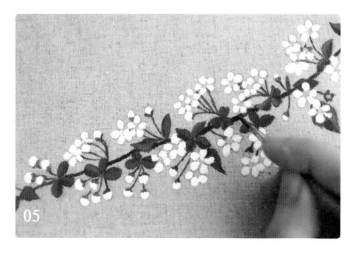

초콜릿+옐로우 그린(3:1) 색으로 가운데 나뭇가지를 칠합니다. 이때 잎 사이사이에 숨어있는 나뭇가지도 꼼꼼하게 칠합니다.

Color Mix 3 + 1

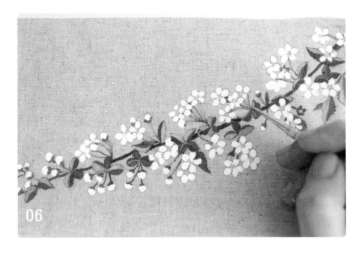

화이트+옐로우 그린+올리브 그린(2:1:1)
색으로 줄기와 잎의 밝은 부분을 칠합니
다. 이때 줄기는 이전에 칠한 색이 완전히
덮이지 않도록 가볍게 칠합니다.

Color Mix 2 + 1 + 1

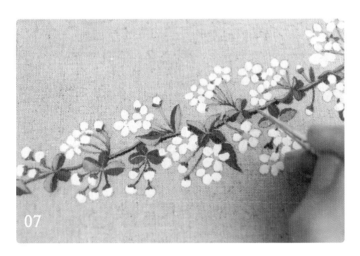

화이트+초콜릿(2:1) 색으로 나뭇가지의
윗면에 가늘게 선을 그어 주듯이 칠해서
하이라이트를 표현합니다.

Color Mix 2 + 1

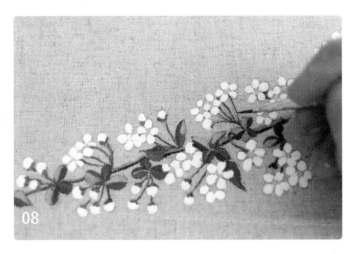

비리디안+올리브 그린(2:1) 색의 농도를
진하게 만들어 줄기의 측면에 가늘게 선
을 그어 주듯이 칠하고, 일부 잎의 밝은
부분에 살짝 칠해서 음영을 표현합니다.

Color Mix 2 + 1

Tip 물감의 농도는 18p의 ②번을 참고합니다.

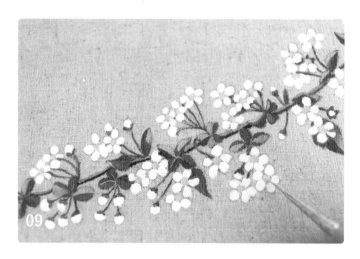

화이트 색으로 꽃잎을, 1번에서 칠한 색으로 꽃술을 덧칠해서 선명하게 만듭니다.

Tip 덧칠하면서 꽃잎과 꽃술의 모양을 깔끔하게 정리합니다.

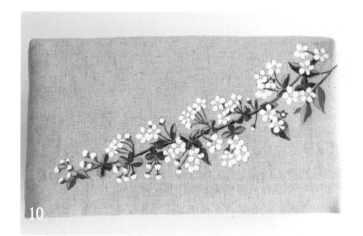

조팝나무 티슈케이스 완성입니다.

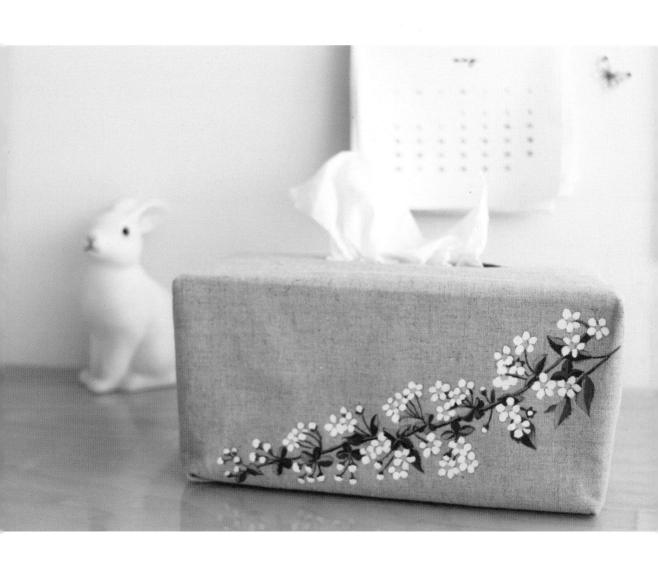

◦ 밥티시아 티매트

청보라 빛의 꽃과 시원해 보이는 진녹색 잎의 밥티시아는 식욕을 돋우고 소화를 촉진시키는 효능이 있어 티매트 그림으로 잘 어울립니다.

알아두기 청보라 빛을 띠는 밥티시아 꽃을 칠할 때는 색이 너무 어두워지지 않도록 주의해 주세요.

색 ○ 화이트(White) ● 올리브 그린(Olive Green)
 ● 초콜릿(Chocolate) ● 비리디안(Viridian)
 ● 옐로우 그린(Yellow Green) ● 네이비 블루(Navy Blue)

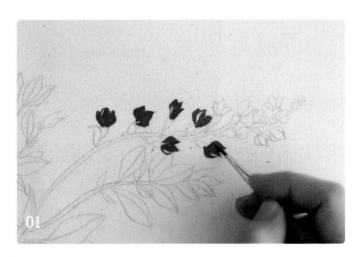

네이비 블루+초콜릿+화이트(3:2:1) 색으로 꽃송이 중 반 정도를 칠합니다. 이때 꽃잎 사이의 밝은 부분은 조금 남겨 둡니다.

Color Mix 3 + 2 + 1

Tip 도안 옮기기는 13p를 참고합니다.

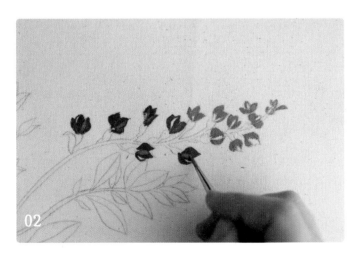

1번에서 칠한 색에 화이트 색을 조금 더 섞어 1번에서 칠한 꽃송이의 밝은 부분을 칠합니다. 그다음 나머지 꽃송이를 칠하되, 이때도 꽃잎 사이의 밝은 부분은 조금 남겨 둡니다.

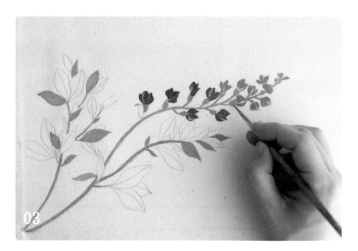

옐로우 그린+화이트+올리브 그린(2:1:1) 색으로 꽃받침과 줄기, 밝은 톤의 잎을 칠합니다. 그다음 꽃잎 사이의 밝은 부분도 살짝 칠합니다.

Color Mix 2 + 1 + 1

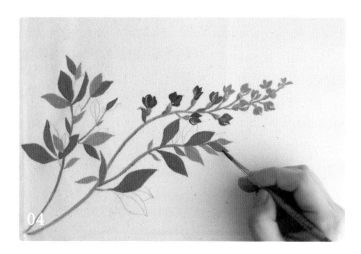

옐로우 그린+올리브 그린+비리디안(1:1:1) 색으로 줄기 아랫면에 가늘게 선을 그어 주듯이 칠하고, 중간 톤의 잎을 칠합니다. 그다음 꽃받침에 붙어있는 작은 잎들도 칠합니다.

Color Mix 1 + 1 + 1

Tip 줄기를 칠할 때는 가는 붓을 사용하면 편합니다.

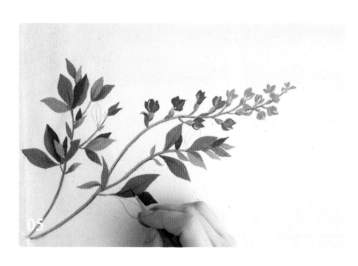

올리브 그린+네이비 블루(2:1) 색의 농도를 진하게 만들어 줄기 아랫면에 선을 그어 주듯이 칠해서 음영을 표현합니다. 그다음 어두운 톤의 잎을 칠하되 몇 개의 잎은 남겨 둡니다. 일부 잎 가운데에는 잎맥을 그리고, 잎이 겹쳐져서 그림자가 드리우는 부분도 칠합니다.

Color Mix 2 + 1

Tip • 줄기와 잎맥을 칠할 때는 가는 붓을 사용하면 편합니다.
• 물감의 농도는 18p의 ②번을 참고합니다.

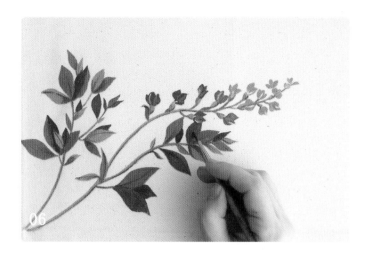

올리브 그린+비리디안(2:1) 색으로 나머지 잎을 칠한 뒤 잎에 그림자가 드리우는 부분이나 잎맥을 보완해서 칠합니다.

Color Mix 2 + 1

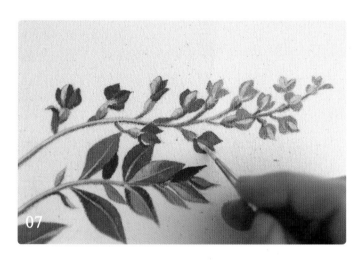

화이트+옐로우 그린+올리브 그린(2:1:1) 색으로 꽃잎 사이의 밝은 부분을 칠하고, 꽃받침의 측면도 살짝 칠합니다.

Color Mix 2 + 1 + 1

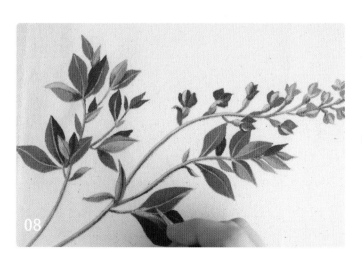

잎이 다 마르면 7번에서 칠한 색의 농도를 진하게 만들어 줄기의 윗면에 가늘게 선을 그어 주듯이 칠하고, 잎의 밝은 부분을 칠해서 하이라이트를 표현합니다. 그 다음 잎 가운데에 잎맥도 그립니다.

Tip 가는 붓을 사용하면 편합니다.

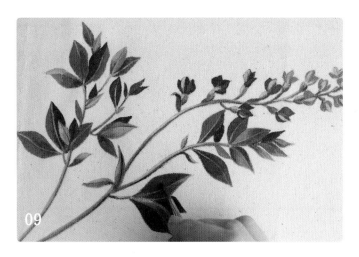

비리디안+올리브 그린(2:1) 색으로 잎의 밝은 부분과 어두운 부분의 경계를 칠해서 자연스럽게 연결한 뒤, 잎과 줄기의 음영을 보완해서 칠합니다.

Color Mix 2 + 1

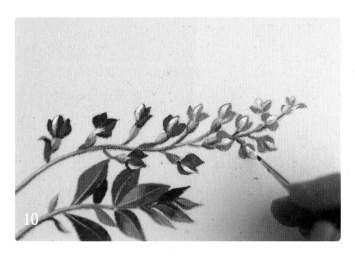

꽃잎이 다 마르면 화이트 색으로 꽃잎 사이의 밝은 부분을 칠합니다.

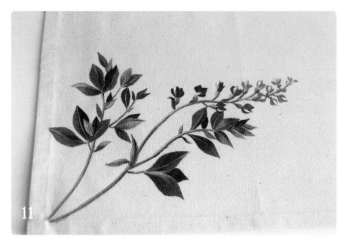

밥티시아 티매트 완성입니다.

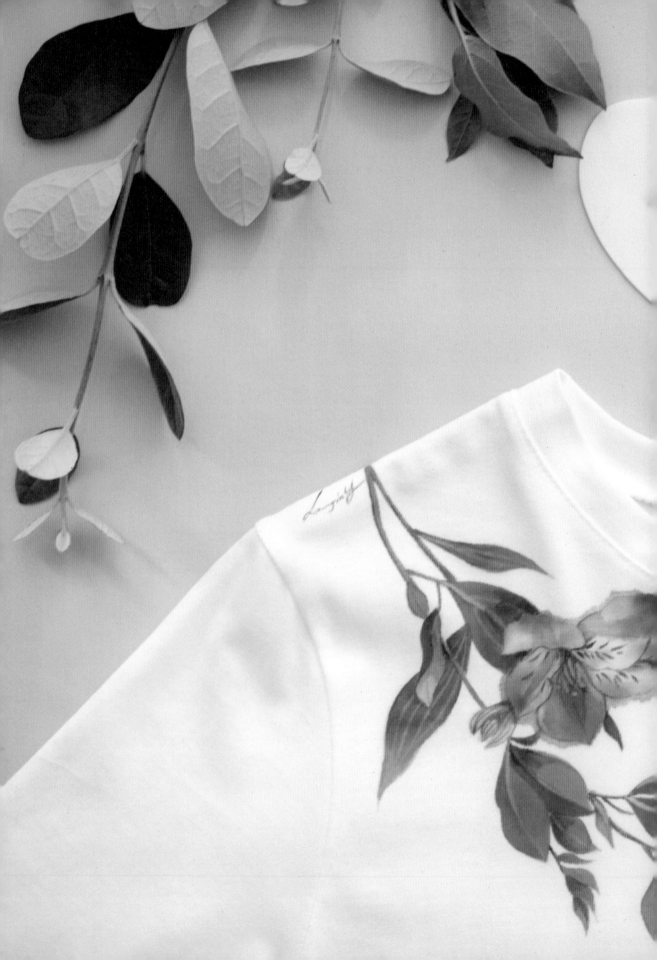

Class3

언제 어디서나
싱그러운
패브릭
패션 아이템

데이지 청파우치

꽃말처럼 명랑하고 귀여운 데이지를 파란 하늘을 닮은 청
파우치에 그려 봅니다. 청파우치에 그리는 방법을 익혀서
다양한 청 소재에 응용해 보세요.

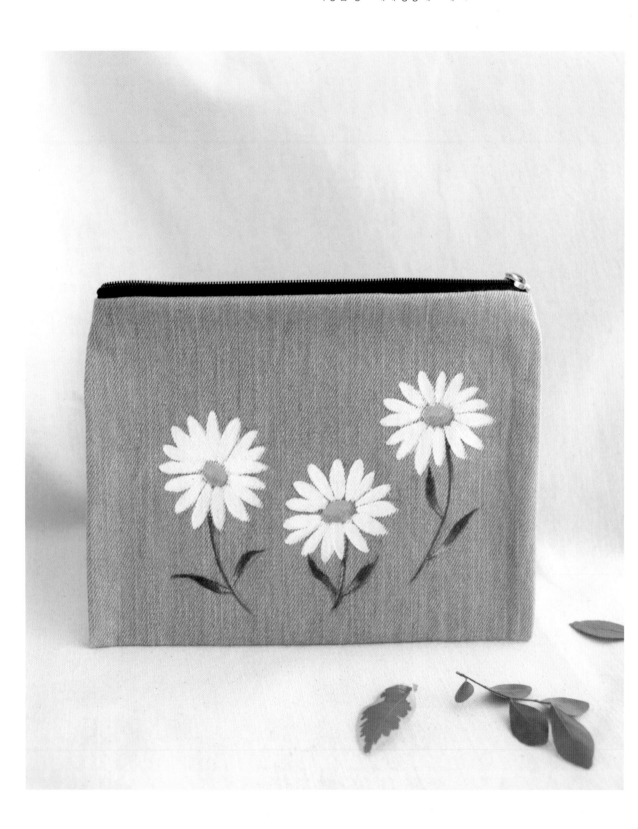

천 청파우치　　　　　　　　　　도안 206p

알아두기 데이지의 하얀 꽃잎은 색이 있는 천에 그릴 때 더욱 돋보여요. 색이 있는 천에 흰색을 칠할 때는
여러 번 덧칠해서 색이 선명하게 나오도록 해 주세요.

색
○ 화이트(White)
브라이트 옐로우(Bright Yellow)
● 선플라워 옐로우(Sunflower Yellow)
● 옐로우 그린(Yellow Green)
● 올리브 그린(Olive Green)
● 비리디안(Viridian)

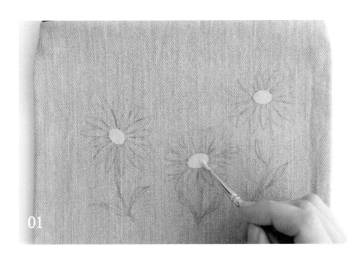

선플라워 옐로우 색의 농도를 진하게 만
들어 꽃술을 칠합니다.
Tip ・도안 옮기기는 13p를 참고합니다.
　　・물감의 농도는 18p의 ②번을 참고합니다.

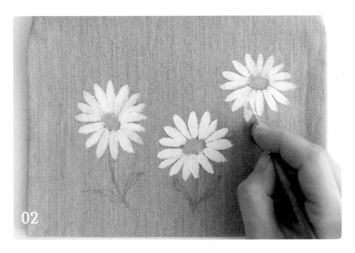

화이트 색으로 꽃잎을 칠합니다.
Tip 물감이 천에 흡수되어 마르고 나면 흰색
이 옅어지면서 천의 색 때문에 하늘색처
럼 보일 수 있는데, 이후에 덧칠하는 과정
을 거치면 다시 선명해집니다.

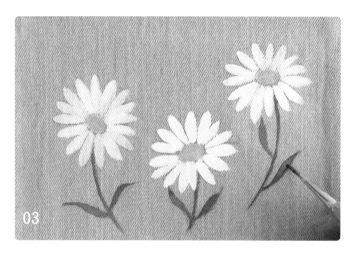

옐로우 그린+올리브 그린+비리디안
(1:1:1) 색으로 줄기와 잎을 칠합니다.

Color Mix 1 + 1 + 1

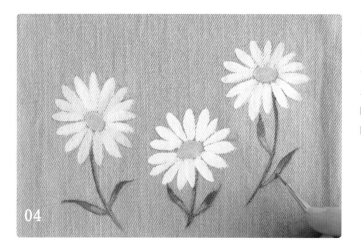

화이트+옐로우 그린+올리브 그린(1:1:1)
색으로 줄기의 측면에 가늘게 선을 그어
주듯이 칠한 뒤, 잎의 아랫부분부터 반 정
도를 칠하고 바림합니다.

Color Mix 1 + 1 + 1

Tip • 줄기를 칠할 때는 가는 붓을 사용하면
편합니다.
• 바림하기는 20p를 참고합니다.

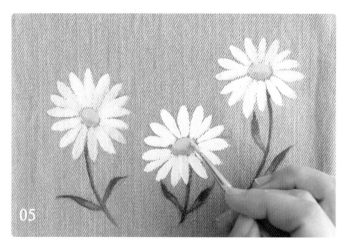

브라이트 옐로우+선플라워 옐로우(1:1)
색으로 꽃술의 윗부분을 둥글게 반 정도
를 칠해서 입체감을 줍니다.

Color Mix 1 + 1

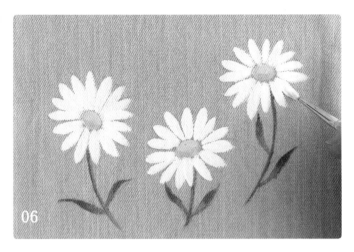

화이트 색으로 꽃잎을 덧칠해서 선명하게 만듭니다.

Tip 색이 있는 천에 물감을 칠할 때는 원하는 색이 나올 때까지 말리고 덧칠하는 과정을 반복합니다.

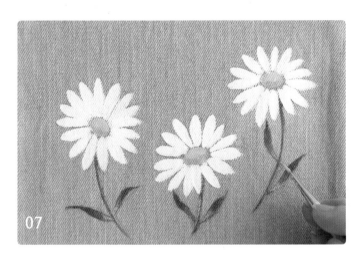

화이트+옐로우 그린(1:1) 색으로 줄기의 측면에 가늘게 선을 그어 주듯이 칠한 뒤, 잎의 아랫부분부터 1/3 정도를 칠하고 바림해서 하이라이트를 표현합니다.

Color Mix 1 + 1

Tip • 4번 과정에서 칠한 부분보다 적은 면적을 칠합니다.

• 줄기를 칠할 때는 가는 붓을 사용하면 편합니다.

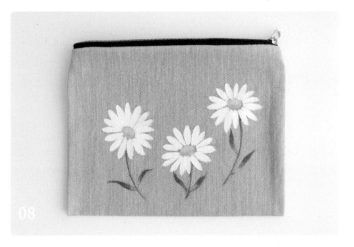

데이지 청파우치 완성입니다.

유칼립투스 파우치

싱그럽고 독특한 향을 가진 유칼립투스를 파우치에 그려
봅니다. 조금 어려워 보이지만 순서에 따라 차근차근 색의
변화를 주면 생기 있는 유칼립투스를 완성할 수 있습니다.

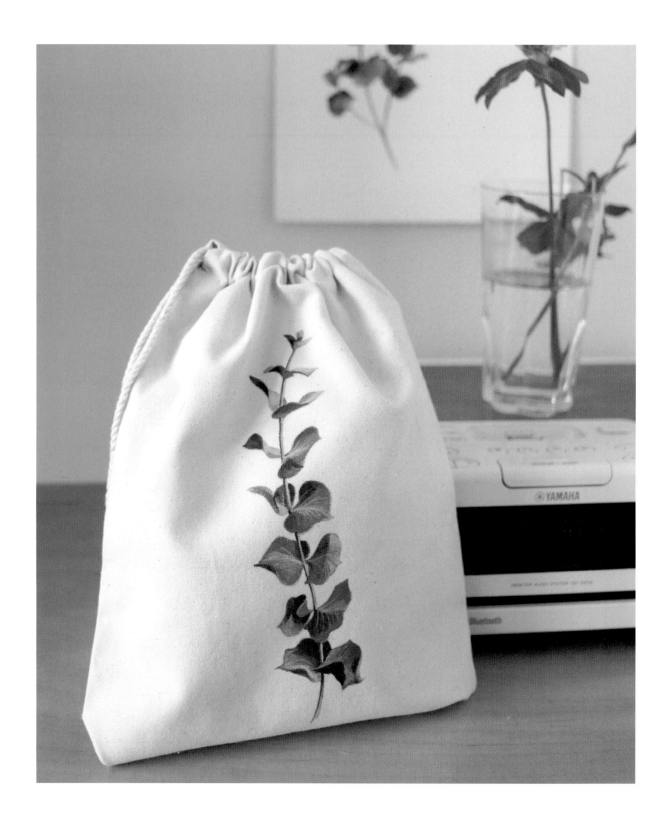

| 천 | 광목 20수 파우치 | 도안 | 207p |

| 도안 | 207p |

알아두기 유칼립투스는 잎의 밑바탕 색을 칠한 뒤에 섬세한 붓 터치로 입체감을 표현하는 것이 중요해요.
천의 결을 살려서 조금 거친 느낌으로 잎맥을 그려 주면 자연스러워요.

색

○ 화이트(White)
● 초콜릿(Chocolate)
● 옐로우 그린(Yellow Green)

● 올리브 그린(Olive Green)
● 비리디안(Viridian)
● 네이비 블루(Navy Blue)

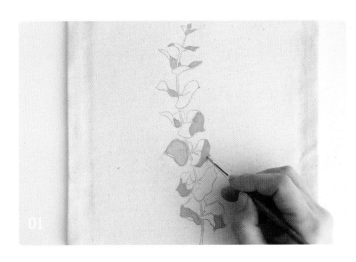

화이트+올리브 그린+비리디안(3:2:1) 색
으로 잎의 밝은 부분을 칠합니다.

Color Mix 3 + 2 + 1

Tip 도안 옮기기는 13p를 참고합니다.

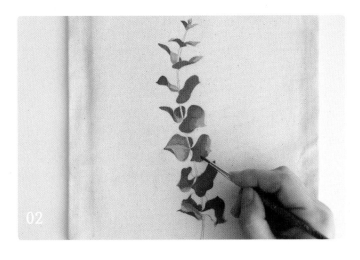

올리브 그린+화이트+네이비 블루(3:1:1)
색으로 잎의 어두운 부분을 칠합니다. 이
때 잎의 뒷면은 전체적으로 칠하고, 앞면
은 밝은 부분과 자연스럽게 연결되도록
바림합니다.

Color Mix 3 + 1 + 1

Tip 바림하기는 20p를 참고합니다.

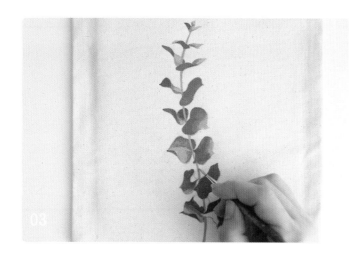

화이트+옐로우 그린+올리브 그린(1:1:1)
색으로 줄기를 칠합니다.

`Color Mix` 1 + 1 + 1

`Tip` 가는 붓을 사용하면 편합니다.

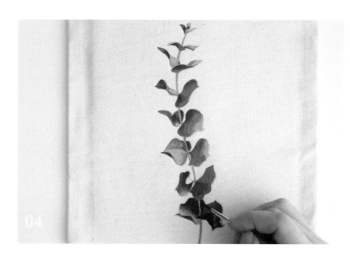

올리브 그린+네이비 블루(1:1) 색으로 잎
이 오목하게 들어가 있어서 어두워 보이
는 부분, 잎이 겹쳐져서 그림자가 드리우
는 부분을 칠해서 음영을 표현합니다.

`Color Mix` 1 + 1

`Tip` 그림자를 칠할 때는 잎 전체를 칠하는 것
이 아니라 위쪽에 있는 잎의 크기에 따라
그림자의 크기를 가늠하며 칠합니다.

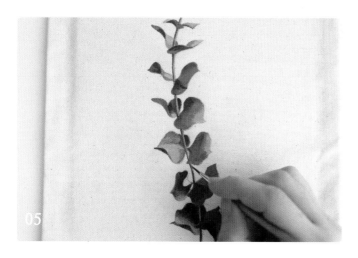

올리브 그린+초콜릿(2:1) 색의 농도를 진
하게 만들어 줄기의 측면에 가늘게 선을
그어 주듯이 칠해서 음영을 표현합니다.

`Color Mix` 2 + 1

`Tip` • 가는 붓을 사용하면 편합니다.

• 물감의 농도는 18p의 ②번을 참고합니다.

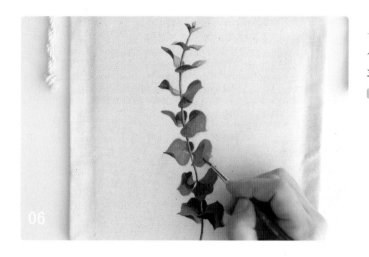

올리브 그린+화이트+네이비 블루(3:1:1) 색으로 잎의 중간 톤을 칠해서 밝은 부분과 어두운 부분을 자연스럽게 연결합니다.

`Color Mix` `3`:`1`+`1`

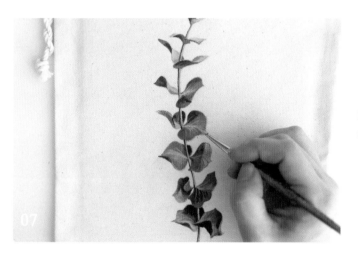

잎이 다 마르면 화이트+올리브 그린(3:1) 색의 농도를 진하게 만들어 잎맥을 그리고, 잎의 밝은 부분을 살짝 칠해서 하이라이트를 표현합니다.

`Color Mix` `3`+`1`

`Tip` • 잎맥은 잎 가운데에 선을 그린 뒤 그 선을 중심으로 양쪽으로 퍼지듯이 곡선을 그리되, 너무 진해지지 않도록 가볍게 그립니다.

• 가는 붓을 사용하면 편합니다.

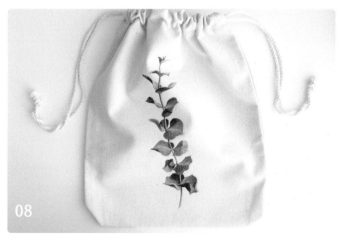

유칼립투스 파우치 완성입니다.

버드나무 가방

바람에 살랑살랑 흔들리는 버드나무 잎을 가방에 그려 봅니다. 싱그러운 버드나무 가방을 가볍게 메고 산책을 가면 기분도 산뜻해질 거예요.

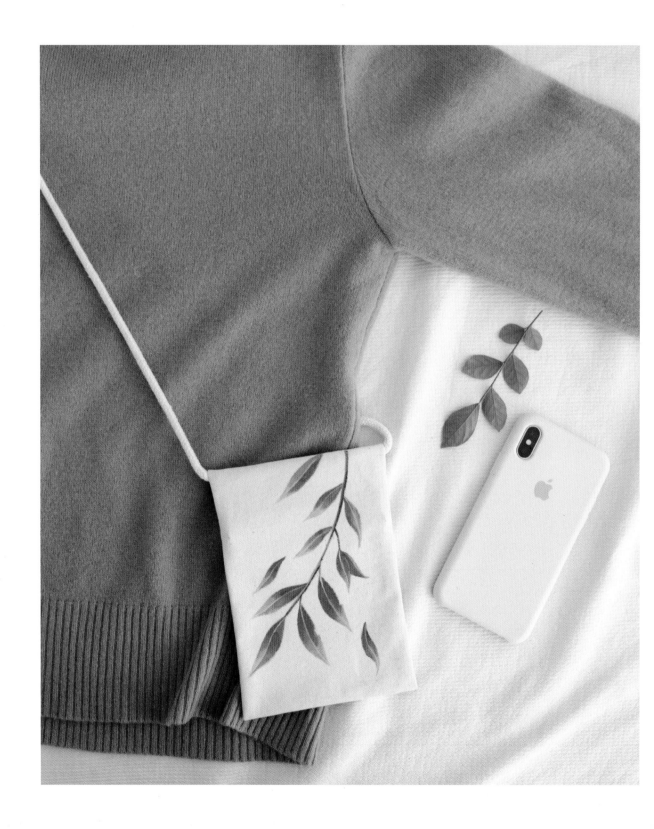

알아두기 버드나무 잎은 자연스러운 색 표현이 중요해요. 책 앞부분을 참고하여 바림하는 방법을 충분히 연습하고 칠해 주세요. 버드나무 줄기는 가느다란 느낌을 살려 그려 주세요.

색 ○ 화이트(White)
● 초콜릿(Chocolate)
● 옐로우 그린(Yellow Green)
● 올리브 그린(Olive Green)
● 비리디안(Viridian)

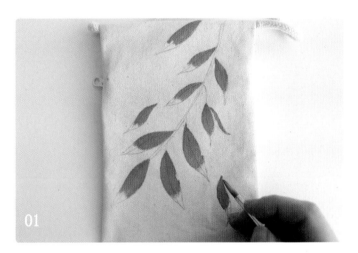

옐로우 그린+화이트+올리브 그린(2:1:1) 색으로 잎의 안쪽부터 2/3 정도를 칠합니다.

Color Mix 2 + 1 + 1

Tip 도안 옮기기는 13p를 참고합니다.

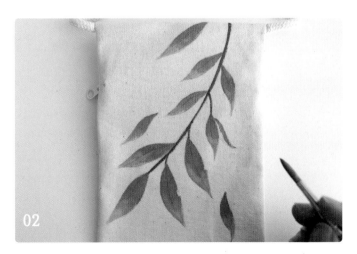

1번에서 칠한 색에 화이트 색을 조금 더 섞어 잎의 끝부분을 칠하고 안쪽으로 바림합니다. 그다음 초콜릿+옐로우 그린 (2:1) 색으로 나뭇가지를 칠합니다.

Color Mix 나뭇가지 : 2 + 1

Tip 바림하기는 20p를 참고합니다.

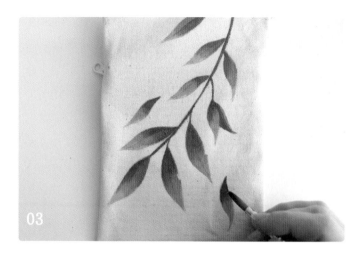

비리디안+옐로우 그린+올리브 그린 (3:1:1) 색으로 잎의 안쪽부터 반 정도를 칠하고 바림합니다.

Color Mix 3 + 1 + 1

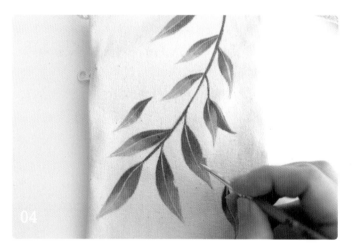

잎이 다 마르면 화이트+올리브 그린(3:1) 색의 농도를 진하게 만들어 잎 가운데에 잎맥을 그립니다.

Color Mix 3 + 1

Tip • 가는 붓을 사용하면 편합니다.

• 물감의 농도는 18p의 ②번을 참고합니다.

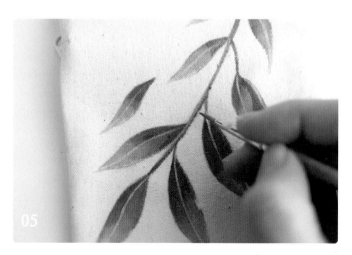

화이트+초콜릿+올리브 그린(2:1:1) 색으로 나뭇가지의 윗면에 가늘게 선을 그어 주듯이 칠해서 하이라이트를 표현합니다.

Color Mix 2 + 1 + 1

Tip 가는 붓을 사용하면 편합니다.

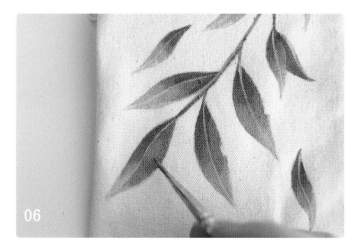

옐로우 그린+올리브 그린+비리디안
(1:1:1) 색으로 잎의 중간 톤을 칠해서 밝
은 부분과 어두운 부분을 자연스럽게 연
결합니다.

Color Mix 1 + 1 + 1

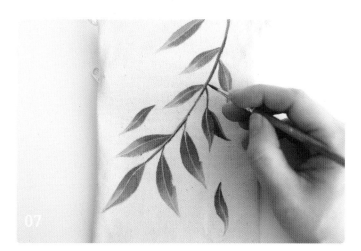

초콜릿+올리브 그린(3:1) 색으로 줄기의
아랫면에 가늘게 선을 그어 주듯이 칠해
서 음영을 표현합니다.

Color Mix 3 + 1

Tip 가는 붓을 사용하면 편합니다.

버드나무 가방 완성입니다.

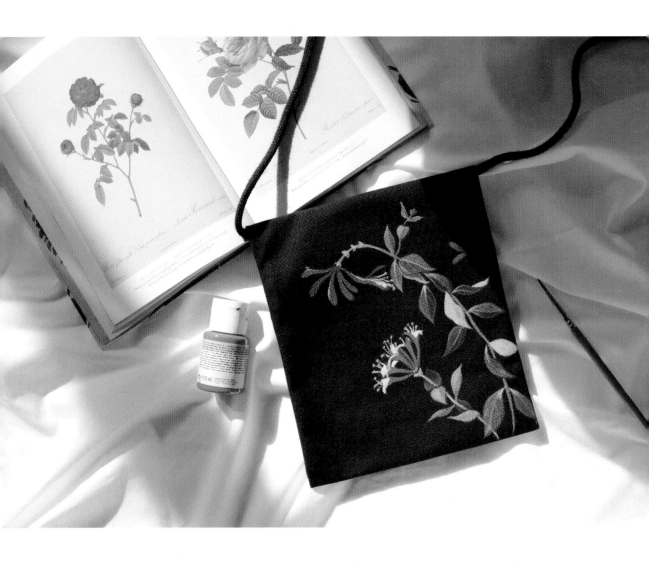

◦ 인동초 가방

매섭게 추운 겨울에도 가느다란 줄기에 푸른 잎을 달고 견뎌내 이른 봄에 꽃을 피우는 인동초 꽃을 그려 봅니다.
검정색 가방에 분홍빛의 꽃을 그리면 더욱 화사해 보인답니다.

알아두기) 화사한 분홍색 꽃이 돋보일 수 있도록 꽃잎을 여러 번 덧칠해서 선명하게 만들고, 톤 다운된 녹색 잎에 밝은색으로 하이라이트를 표현해서 입체감을 주세요.

색) ○ 화이트(White) ● 초콜릿(Chocolate)
 ● 브라이트 옐로우(Bright Yellow) ● 옐로우 그린(Yellow Green)
 ● 선플라워 옐로우(Sunflower Yellow) ● 올리브 그린(Olive Green)
 ● 집시 핑크(Gipsy Pink) ● 비리디안(Viridian)
 ● 체리 레드(Cherry Red)

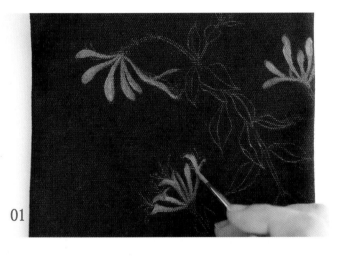

집시 핑크+체리 레드+초콜릿(3:1:1) 색의 농도를 진하게 만들어 꽃잎을 칠합니다.

Color Mix 3 + 1 + 1

Tip • 도안 옮기기는 13p를 참고합니다.
 • 물감의 농도는 18p의 ②번을 참고합니다.
 • 어두운색의 천에 밝은색 물감을 칠할 때
는 물감의 농도를 진하게 만들어 칠해야
색이 잘 나옵니다.

01

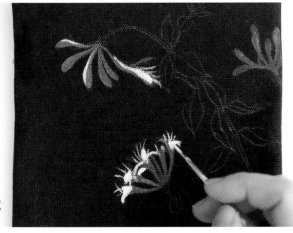

화이트 색의 농도를 진하게 만들어 꽃잎의 밝은 부분을 칠하고, 맨 아래쪽에 있는 꽃 윗부분에 가늘게 선을 그어서 꽃술대를 그립니다.

Tip 꽃술대를 그릴 때는 가는 붓을 사용하면 편합니다.

02

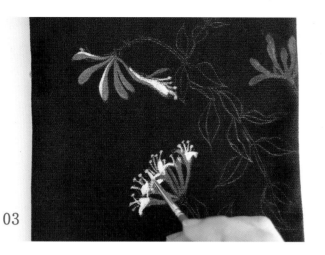

브라이트 옐로우+선플라워 옐로우(1:1)
색의 농도를 진하게 만들어 꽃술대 끝에
콕콕 점을 찍어서 꽃술을 그립니다.

`Color Mix` `1` + `1`

`Tip` 점을 찍을 때는 가는 붓을 세워서 사용하
면 편합니다.

03

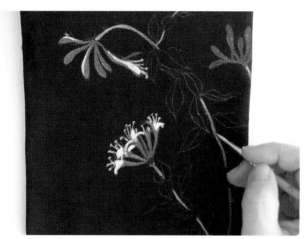
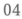

화이트+집시 핑크+올리브 그린(2:1:1) 색
으로 줄기를 칠합니다.

`Color Mix` `2` + `1` + `1`

04

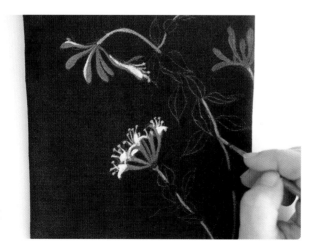

집시 핑크+올리브 그린(3:1) 색으로 줄기
의 중간부터 아랫부분까지 칠하고 위아래
로 바림합니다. 이때 줄기의 윗부분은 칠
하지 않고 남겨 둡니다.

`Color Mix` `3` + `1`

`Tip` 바림하기는 20p를 참고합니다.

05

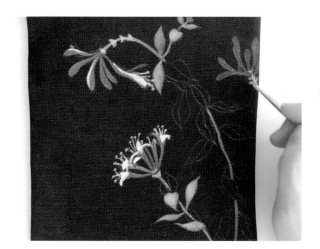

06

옐로우 그린+화이트+올리브 그린(3:1:1) 색으로 줄기 윗부분의 작은 잎과 밝은 톤의 잎을 칠합니다.

Color Mix 3 + 1 + 1

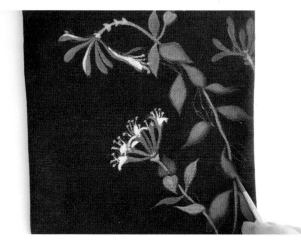

07

올리브 그린+비리디안(1:1) 색으로 어두운 톤의 잎을 칠합니다.

Color Mix 1 + 1

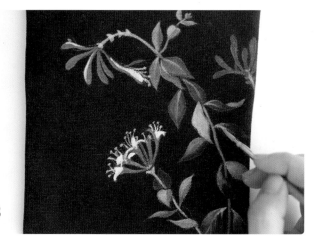

08

화이트+올리브 그린+비리디안(3:1:1) 색으로 가장 밝은 톤의 잎을 칠하고, 앞에서 칠한 잎의 밝은 부분도 칠합니다. 잎이 다 마르면 잎맥을 그립니다.

Color Mix 3 + 1 + 1

Tip • 어두운색의 천에 물감을 칠할 때 농도가 묽으면 물감이 마르면서 천의 색이 드러나 칠할 때보다 어두워질 수 있습니다. 이를 잘 활용하면 더욱 자연스러운 음영 표현이 가능합니다.

• 잎맥을 그릴 때는 가는 붓을 사용하면 편합니다.

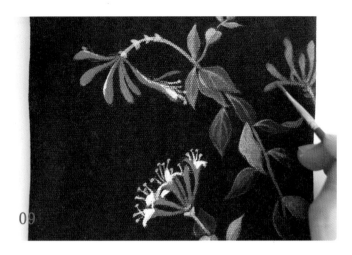

1번에서 칠한 색으로 꽃잎을 덧칠해서 선명하게 만듭니다.

Tip 어두운색의 천에 물감을 칠할 때는 원하는 색이 나올 때까지 말리고 덧칠하는 과정을 반복합니다.

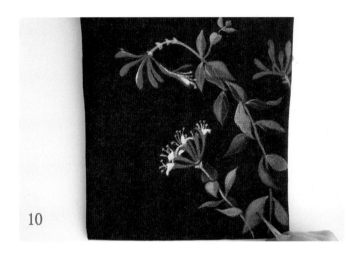

비리디안+올리브 그린(2:1) 색으로 7번에서 칠한 잎의 반쪽을 칠합니다.

Color Mix 2 + 1

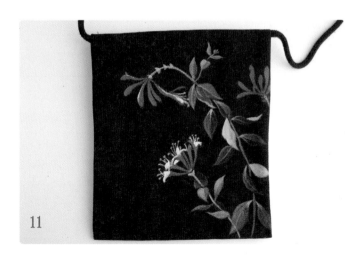

화이트+올리브 그린+비리디안(3:1:1) 색으로 잎의 가장 밝은 부분을 칠합니다. 잎이 다 마른 뒤 잎맥을 선명하게 그리면 인동초 가방 완성입니다.

Color Mix 3 + 1 + 1

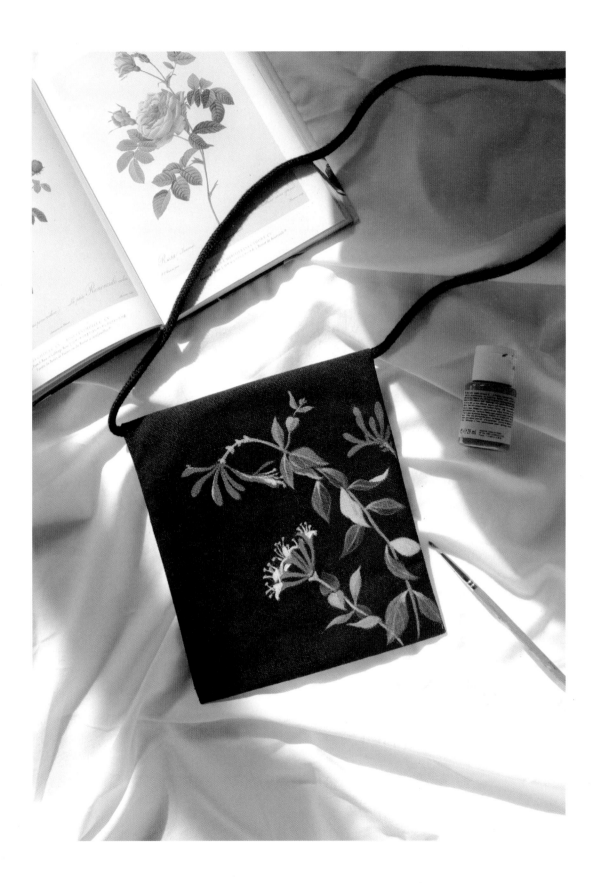

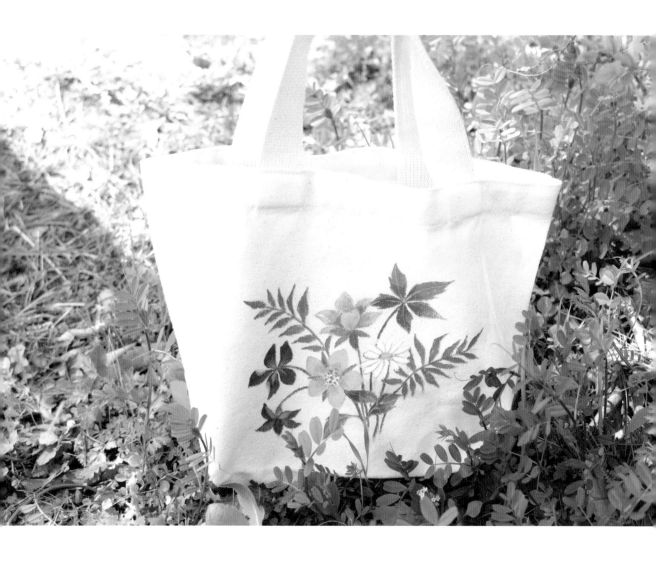

◦ 들꽃 가방

산책하다 만난 작고 귀여운 들꽃을 작은 가방에 그림으로 담아 봅니다. 완성된 들꽃 가방에 도시락과 음료수를
넣어 가볍게 나들이 가보는 건 어떨까요?

| 천 | 면 10수 에코백 | 도안 | 210p |

알아두기 표면이 거칠고 두꺼운 천은 물감을 많이 흡수하므로 물감의 양을 넉넉히 만들어 칠하는 것이 좋아
요. 섬유조직 사이사이를 꼼꼼하게 메워가며 칠해 주세요.

색
○ 화이트(White)
● 선플라워 옐로우(Sunflower Yellow)
● 체리 레드(Cherry Red)
● 초콜릿(Chocolate)

● 파르마 바이올렛(Parma Violet)
● 옐로우 그린(Yellow Green)
● 올리브 그린(Olive Green)
● 비리디안(Viridian)

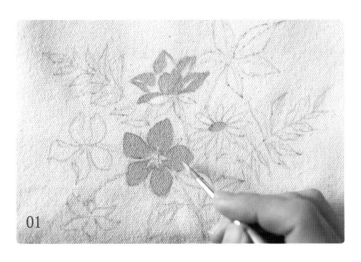

선플라워 옐로우 색으로 중앙의 황매화
두 송이를 칠합니다. 이때 아래쪽 황매화
중심의 꽃술 부분과 위쪽 황매화의 움푹
들어간 중심 부분은 남겨 둡니다. 그다음
데이지의 꽃술도 칠합니다.

Tip 도안 옮기기는 13p를 참고합니다.

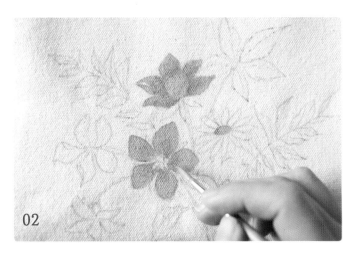

선플라워 옐로우+체리 레드(3:1) 색으로
아래쪽 황매화 꽃잎의 안쪽부터 1/3 정도
를 칠해서 바림하고, 위쪽 황매화는 움푹
들어간 중심 부분을 칠하고 바깥쪽으로
바림합니다. 그다음 데이지 꽃술 왼쪽 부
분을 살짝 칠해서 음영을 표현합니다.

Color Mix 3 + 1

Tip 바림하기는 20p를 참고합니다.

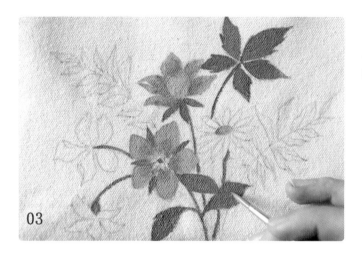

옐로우 그린+올리브 그린(2:1) 색으로 줄기와 잎, 꽃받침을 칠합니다.

Color Mix 2 + 1

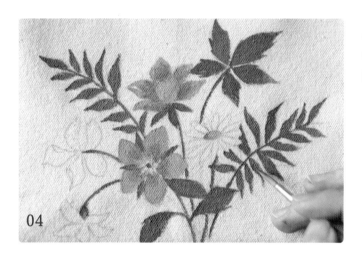

선플라워 옐로우+초콜릿+옐로우 그린 (2:1:1) 색으로 양옆의 고사리를 칠합니다.

Color Mix 2 + 1 + 1

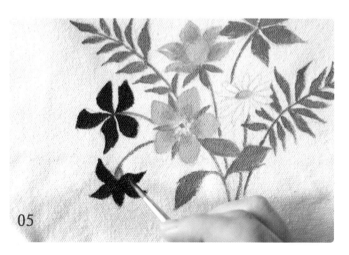

파르마 바이올렛+체리 레드(3:2) 색으로 제비꽃의 꽃잎을 칠합니다.

Color Mix 3 + 2

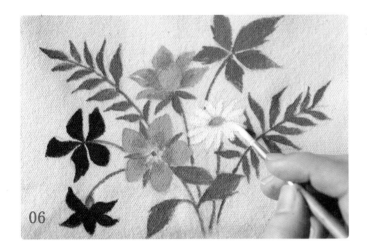

화이트 색으로 데이지의 꽃잎을 칠합니다.

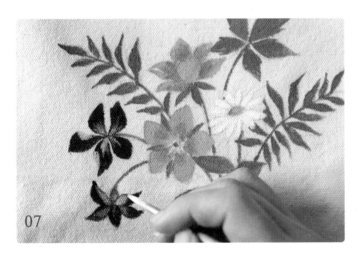

화이트+체리 레드+파르마 바이올렛(3:1:1)
색으로 제비꽃 꽃잎 안쪽부터 바깥쪽으로
결을 살려 반 정도를 칠합니다.

Color Mix 3 + 1 + 1

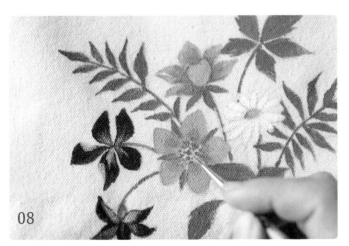

체리 레드+선플라워 옐로우(2:1) 색으로
아래쪽 황매화 가운데에 콕콕 점을 찍어
꽃술을 그립니다.

Color Mix 2 + 1

Tip 점을 찍을 때는 가는 붓을 세워서 사용합
니다.

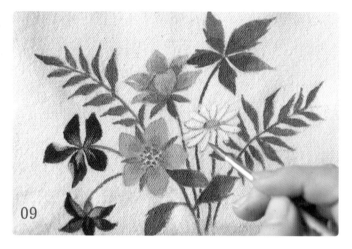

화이트+올리브 그린(2:1) 색의 농도를 진하게 만들어 데이지 꽃잎의 테두리에 가늘게 선을 그려서 음영을 표현합니다. 그다음 올리브 그린+비리디안(2:1) 색으로 꽃들의 줄기를 가볍게 칠하고, 잎과 꽃받침의 안쪽부터 반 정도를 칠해 바림합니다.

Color Mix 테두리 : 2 + 1
줄기, 잎, 꽃받침 : 2 + 1

Tip • 가는 붓을 사용하면 편합니다.
• 물감의 농도는 18p의 ②번을 참고합니다.

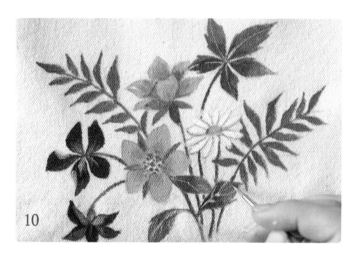

잎이 다 마르면 화이트+올리브 그린(3:1) 색의 농도를 진하게 만들어 잎맥을 그립니다.

Color Mix 3 + 1

Tip 가는 붓을 사용하면 편합니다.

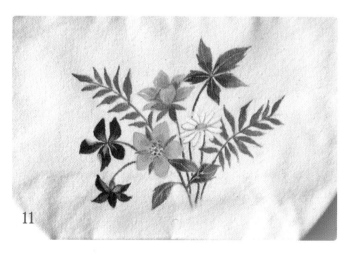

들꽃 가방 완성입니다.

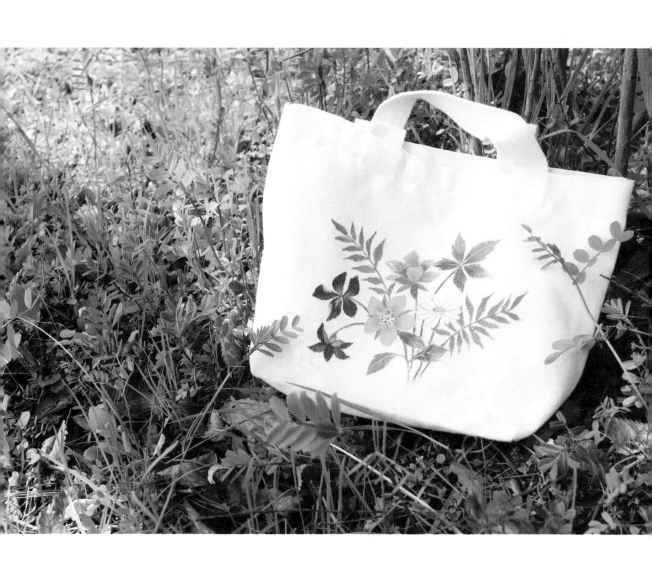

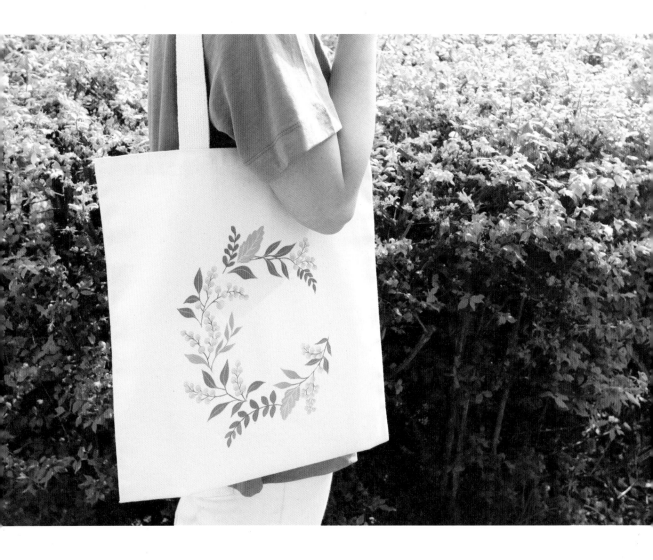

○ 미모사 리스 가방

미모사를 리스 모양으로 그려 봅니다. 톤 다운된 녹색 잎이 노란 미모사와 아주 잘 어울립니다. 빈티지한 미모사
리스 가방으로 패션에 포인트를 주는 것은 어떨까요?

| 천 | 광목 20수 에코백 | | 도안 | 211p |

| 알아두기 | 미모사와 여러 가지 잎으로 구성된 리스는 톤 다운된 색감으로 빈티지한 느낌을 살려서 칠해요.

| 색 |
○ 화이트(White)
○ 브라이트 옐로우(Bright Yellow)
● 선플라워 옐로우(Sunflower Yellow)
● 초콜릿(Chocolate)

● 옐로우 그린(Yellow Green)
● 올리브 그린(Olive Green)
● 비리디안(Viridian)

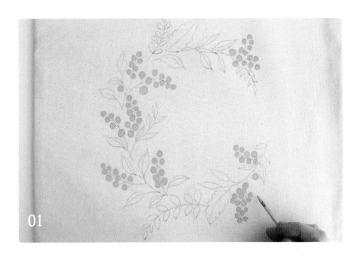

브라이트 옐로우+선플라워 옐로우(1:1) 색으로 꽃을 칠합니다. 이때 도안선이 보이지 않도록 여러 번 덧칠합니다.

Color Mix 1 + 1

Tip 도안 옮기기는 13p를 참고합니다.

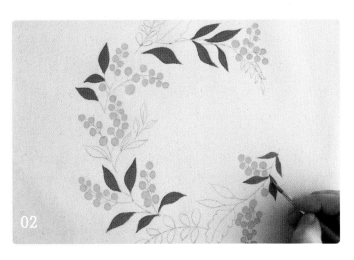

올리브 그린+화이트+비리디안(2:1:1) 색으로 뾰족한 잎을 칠합니다. 이때 뾰족한 잎을 다 칠하지 말고 띄엄띄엄 남겨 둡니다.

Color Mix 2 + 1 + 1

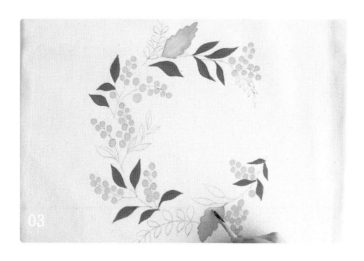

화이트+올리브 그린+초콜릿(3:2:1) 색으로 신갈나무 잎 두 개를 칠합니다.

Color Mix 3 + 2 + 1

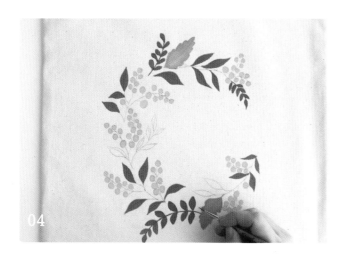

옐로우 그린+올리브 그린+비리디안(1:1:1) 색으로 겹잎 세 줄기를 칠합니다.

Color Mix 1 + 1 + 1

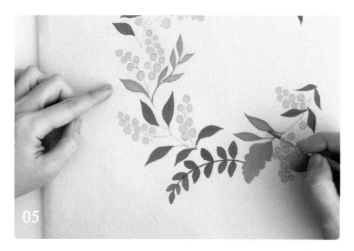

올리브 그린+화이트+옐로우 그린(3:1:1) 색으로 남겨둔 뾰족한 잎을 칠합니다.

Color Mix 3 + 1 + 1

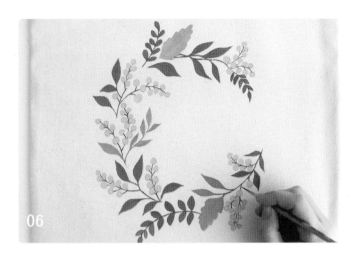

올리브 그린+옐로우 그린+비리디안(2:1:1)
색의 농도를 진하게 만들어 줄기를 칠합니다.

Color Mix 2 + 1 + 1

Tip 물감의 농도는 18p의 ②번을 참고합니다.

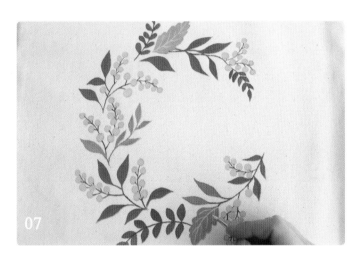

화이트+올리브 그린(2:1) 색의 농도를 진
하게 만들어 신갈나무 잎 두 개의 잎맥을
그립니다.

Color Mix 2 + 1

Tip 가는 붓을 사용하면 편합니다.

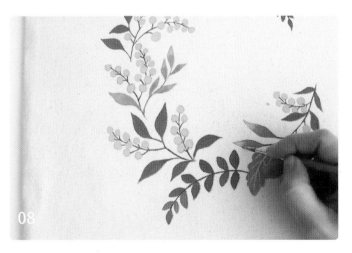

화이트+옐로우 그린+올리브 그린(3:1:1)
색으로 5번에서 칠한 잎의 끝부분을 칠하
고 안쪽으로 바림합니다.

Color Mix 3 + 1 + 1

Tip 바림하기는 20p를 참고합니다.

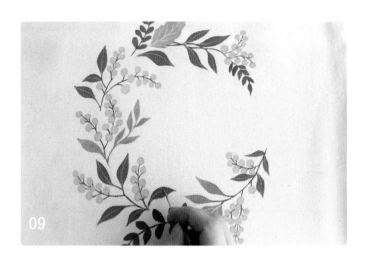

올리브 그린+화이트(2:1) 색의 농도를 진하게 만들어 2번에서 칠한 뾰족한 잎에 잎맥을 그립니다.

Color Mix 2 + 1

Tip 가는 붓을 사용하면 편합니다.

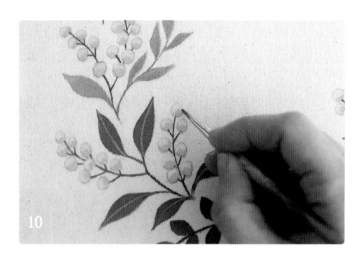

화이트+브라이트 옐로우+선플라워 옐로우 (2:1:1) 색으로 꽃 윗부분의 둥근 모양을 따라 초승달 모양으로 칠해서 입체감을 줍니다.

Color Mix 2 + 1 + 1

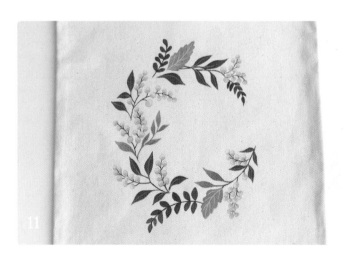

미모사 리스 가방 완성입니다.

○ 천일홍 가방

'변하지 않는 사랑'이라는 꽃말을 가진 천일홍을 어두운 먹색 가방에 그리면 하얀 꽃의 느낌이 더욱 살아나요. 꽃이 시들더라도 천일홍의 하얀 꽃과 녹색의 싱그러운 잎은 가방에 영원히 남겨져 있어요.

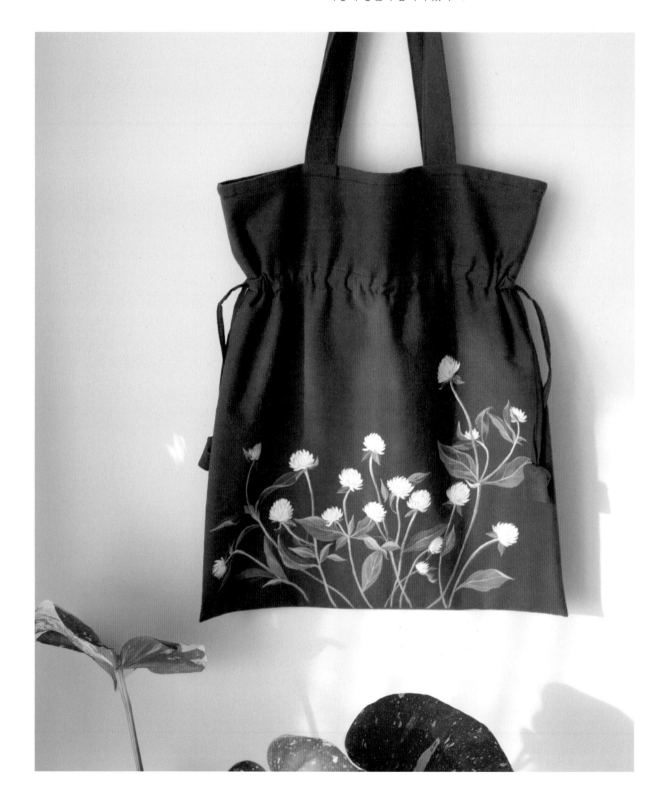

| 천 | 리넨, 면 소재의 먹색 가방 또는 검은색 가방 | 도안 | 212p | 기타 | 흰색 수채 색연필 |

알아두기 천일홍 꽃잎 하나하나에 정성스럽게 붓 터치를 하여 꽃잎을 모아 그려 주세요. 어두운 바탕에 꽃과
잎을 그릴 때는 처음부터 색이 잘 나오지 않으니, 여러 번 덧칠하여 그려 줍니다.

색
○ 화이트(White)
● 선플라워 옐로우(Sunflower Yellow)
● 초콜릿(Chocolate)
● 옐로우 그린(Yellow Green)

● 올리브 그린(Olive Green)
● 비리디안(Viridian)
● 네이비 블루(Navy Blue)

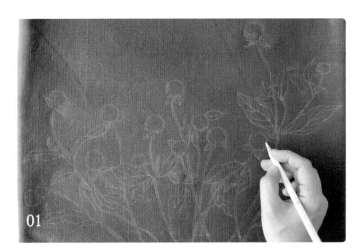

먹색 가방 위에 흰색 먹지를 사용하여 도안을 옮긴 후, 흰색 수채 색연필로 부족한 도안을 보완하여 그립니다.

Tip 도안 옮기기는 13p를 참고합니다.

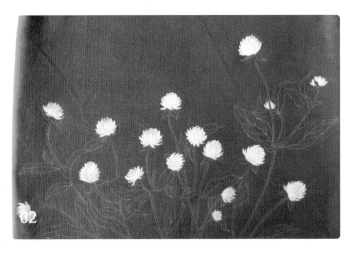

화이트 색으로 천일홍의 꽃잎을 꼼꼼하게 칠합니다.

화이트+옐로우 그린(1:1) 색으로 줄기를 그립니다.

Color Mix 1 + 1

꽃과 바로 붙어있는 잎은 비리디안+올리브 그린+옐로우 그린(2:1:1) 색으로 칠하고, 같은 색에 물을 좀 더 섞어 줄기의 아랫부분을 겹쳐 칠합니다.

Color Mix 2 + 1 + 1

Tip 줄기가 다 마른 후에 겹쳐 칠하도록 합니다.

비리디안+화이트+올리브 그린(1:1:1) 색으로 잎의 밝은 부분을 칠합니다.

Color Mix 1 + 1 + 1

Tip 어두운 천에 칠할 때는 똑같은 물감이라도 섞는 물의 양에 따라 색의 표현이 다르게 나올 수 있습니다. 물을 적게 사용하면 밝게 표현되고, 물을 많이 사용하면 검은 천의 밑바탕이 우러나와 어둡게 표현됩니다.

올리브 그린+네이비 블루(2:1) 색으로 잎의 어두운 부분을 칠합니다.

Color Mix 2 + 1

화이트+옐로우 그린(2:1) 색으로 줄기의 밝은 부분을 덧칠하고, 가는 선으로 잎맥과 잎의 밝은 쪽 라인을 선명하게 그립니다.

Color Mix 2 + 1

올리브 그린+네이비 블루+초콜릿(2:1:1) 색으로 잎 사이의 음영 부분을 다듬으며 칠합니다.

Color Mix 2 + 1 + 1

올리브 그린+비리디안+화이트(3:2:1) 색으로 밝은 부분과 어두운 부분의 잎맥 사이에 색상을 자연스럽게 이어줍니다.

Color Mix 3 + 2 + 1

화이트+네이비 블루+초콜릿(3:1:1) 색으로 천일홍 꽃잎 사이사이에 음영을 표현합니다.

Color Mix 3 + 1 + 1

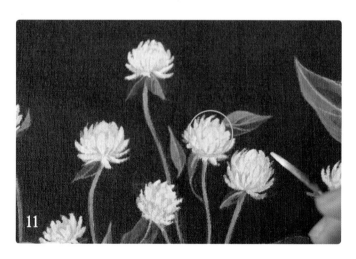

화이트+선플라워 옐로우(2:1) 색으로 꽃의 윗부분에 살짝 터치를 주어 부드러운 느낌을 줍니다.

Color Mix 2 + 1

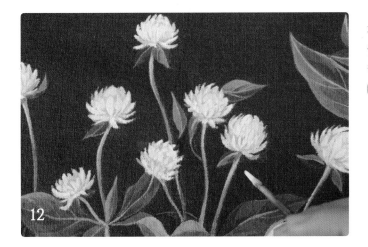

화이트+네이비 블루+초콜릿(3:1:1) 색으로 꽃 아래 줄기 윗부분에 밝고 가는 선을 그려 강조하여 마무리합니다.

Color Mix 3 + 1 + 1

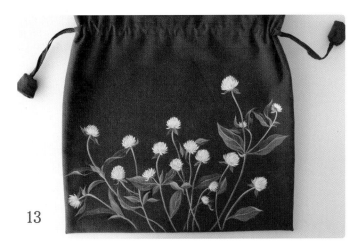

천일홍 가방 완성입니다.

○ 네잎클로버 티셔츠

커다란 네잎클로버가 그려진 티셔츠를 입으면 어쩐지 행운이 찾아올 것만 같은 기분이 들어요. 두 장에 똑같이 그려 커플티로 활용해도 좋답니다.

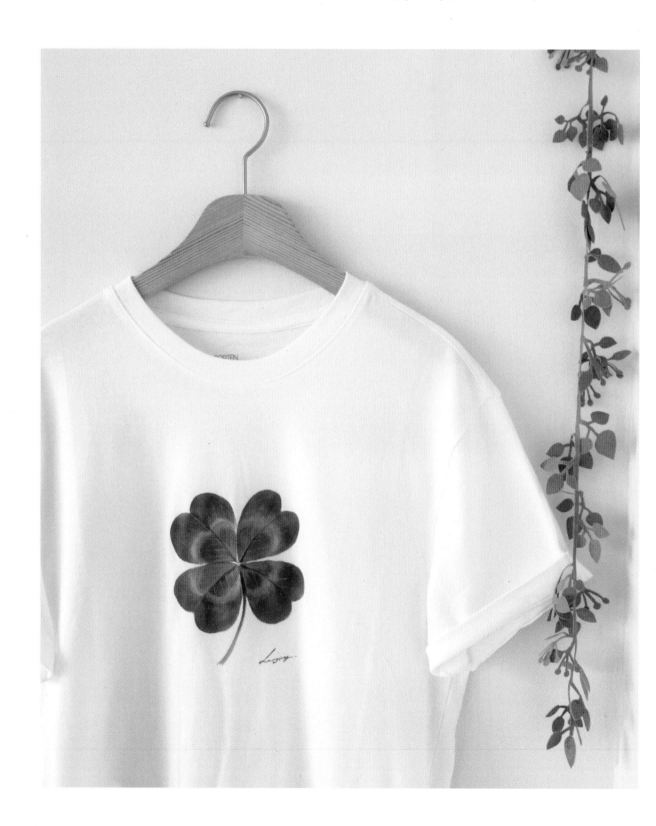

| 천 | 30수 정도의 면 티셔츠 | 도안 | 213p |

알아두기 면 티셔츠는 물감을 많이 흡수하기 때문에 물감의 양을 넉넉하게 만들어서 큰 붓으로 칠하면 좀 더
칠하기 편해요.

색 ○ 화이트(White) ● 올리브 그린(Olive Green)
 ● 옐로우 그린(Yellow Green) ● 비리디안(Viridian)

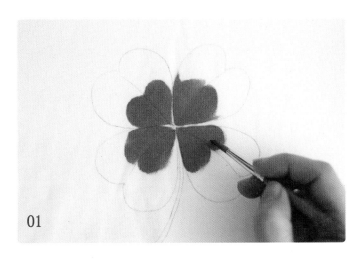

올리브 그린+비리디안+옐로우 그린(3:2:1)
색으로 잎의 안쪽부터 반 정도를 하트 모양
으로 칠합니다.

Color Mix 3 + 2 + 1

Tip • 도안 옮기기는 13p를 참고합니다.

• 면은 물감을 잘 흡수하므로 물감의 양을
넉넉히 준비합니다.

01

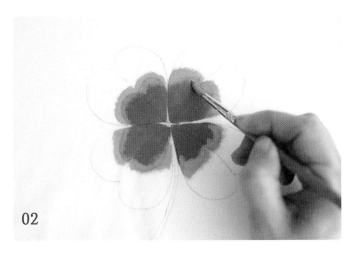

화이트+올리브 그린+비리디안(2:1:1) 색
으로 1번에서 칠한 하트 모양 가장자리와
살짝 겹쳐지게 바깥쪽으로 칠합니다.

Color Mix 2 + 1 + 1

02

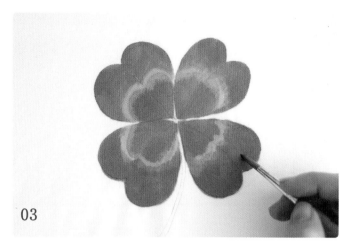

비리디안+옐로우 그린+올리브 그린
(3:1:1) 색으로 잎의 남은 부분을 칠합니다.

Color Mix 3 + 1 + 1

03

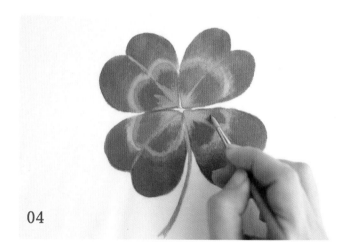

화이트+옐로우 그린+올리브 그린(1:1:1)
색으로 줄기를 칠하고, 잎 안쪽부터 1/4
정도를 결을 살려 칠합니다. 그다음 잎 가
운데에 잎맥을 그립니다.

Color Mix 1 + 1 + 1

04

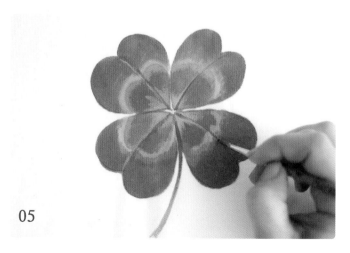

잎이 다 마르면 올리브 그린+비리디안
(1:1) 색으로 잎 가운데에 잎맥을 그리되,
4번에서 칠한 잎맥이 살짝 보이게 옆쪽에
그립니다. 그다음 줄기 윗부분을 칠하고
아래쪽으로 바림합니다.

Color Mix 1 + 1

Tip 바림하기는 20p를 참고합니다.

05

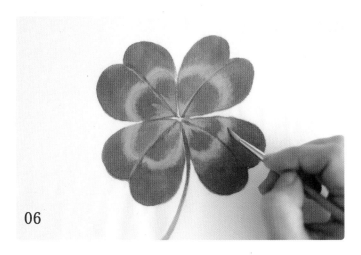

화이트+옐로우 그린+올리브 그린(1:1:1) 색으로 잎 중간의 띠 모양을 칠하고 바림합니다.

Color Mix 1 + 1 + 1

06

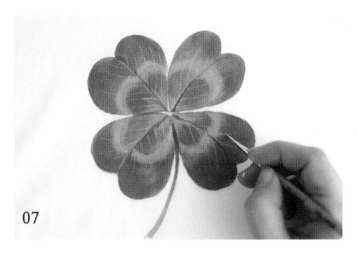

잎이 다 마르면 화이트+옐로우 그린+올리브 그린(2:1:1) 색의 농도를 진하게 만들어 잎맥을 더 자세하게 그립니다.

Color Mix 2 + 1 + 1

Tip • 잎 가운데 선을 중심으로 양쪽이 대칭이 되도록 곡선을 그리면 됩니다.

• 가는 붓을 사용하면 편합니다.

• 물감의 농도는 18p의 ②번을 참고합니다.

07

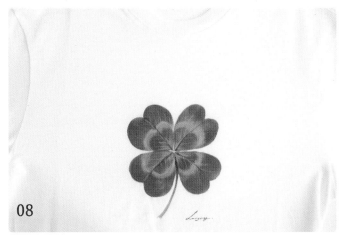

네잎클로버 티셔츠 완성입니다.

08

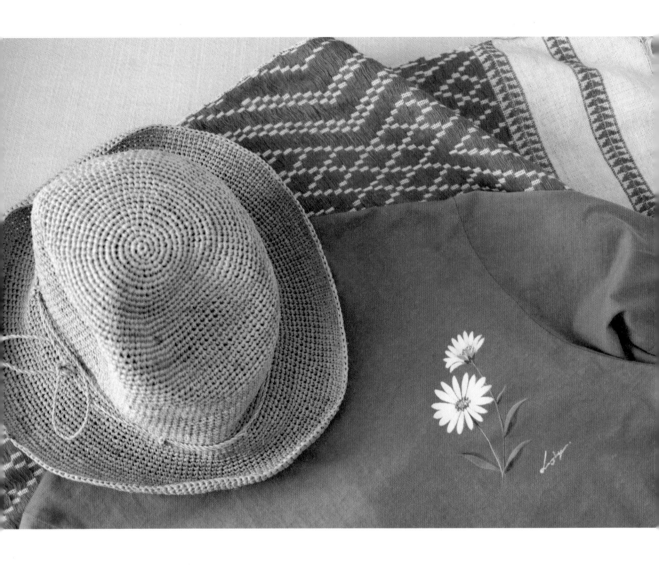

○ 아프리칸 데이지 티셔츠

카키색 티셔츠에 '디모르포세카'라고도 불리는 아프리칸 데이지를 그려 봅니다. 꼭 카키색 티셔츠가 아니어도 색이 있는 무지 티셔츠에 흰색 꽃을 그리면 특별한 포인트를 줄 수 있습니다.

| 천 | 30수 정도의 색이 있는 면 티셔츠 | 도안 | 214p |

알아두기 카키색 면 티셔츠에 하얀 꽃잎이 잘 어울려요. 길쭉한 꽃잎의 특징을 잘 살려서 그리고, 여러 번 덧칠해서 색을 선명하게 표현해 주세요.

색
○ 화이트(White) ● 옐로우 그린(Yellow Green)
● 오렌지(Orange) ● 올리브 그린(Olive Green)
● 초콜릿(Chocolate) ● 비리디안(Viridian)

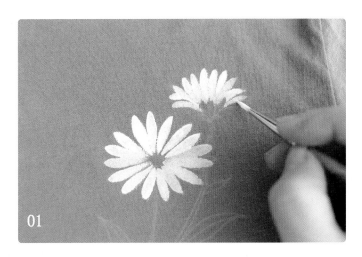

화이트 색으로 꽃잎을 한 장씩 섬세하게 칠합니다. 이때 작은 데이지 아래쪽의 꽃잎은 남겨 둡니다.

Tip 도안 옮기기는 13p를 참고합니다.

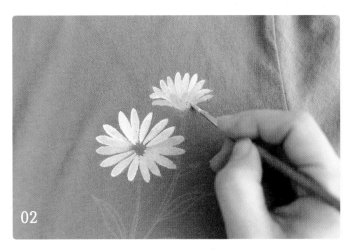

화이트+초콜릿+올리브 그린(2:1:1) 색으로 작은 데이지의 남겨 둔 꽃잎을 칠합니다.

Color Mix 2 + 1 + 1

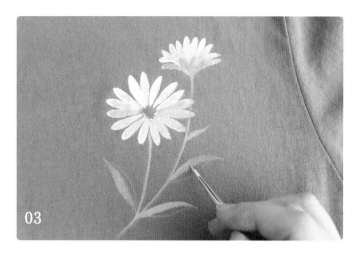

화이트+옐로우 그린+올리브 그린(2:1:1)
색으로 줄기를 칠하고, 잎의 반쪽을 칠합
니다.

`Color Mix` 2 + 1 + 1

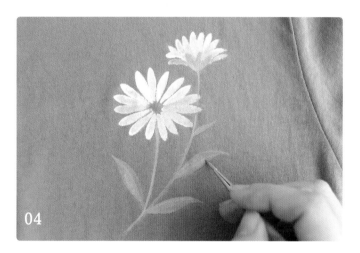

화이트+올리브 그린+비리디안(2:1:1) 색
으로 줄기를 가볍게 덧칠하고 나머지 잎
반쪽을 칠합니다.

`Color Mix` 2 + 1 + 1

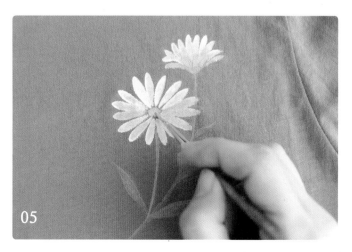

화이트+초콜릿+올리브 그린(2:1:1) 색으
로 꽃술을 동그랗게 칠합니다.

`Color Mix` 2 + 1 + 1

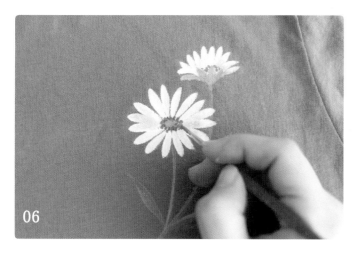

앞에서 칠한 물감이 다 마르면 화이트 색
으로 꽃잎을 덧칠해서 선명하게 만들고,
오렌지 색의 농도를 진하게 만들어 꽃술
의 가장자리에 콕콕 점을 찍습니다.

Tip · 색이 있는 천에 칠할 때는 원하는 색이
　　나올 때까지 말리고 덧칠하는 과정을 반
　　복합니다.

· 선플라워 옐로우+체리 레드(2:1) 색으로
　오렌지 색을 대체할 수 있습니다.

· 가는 붓을 사용하면 편합니다.

· 물감의 농도는 18p의 ②번을 참고합니다.

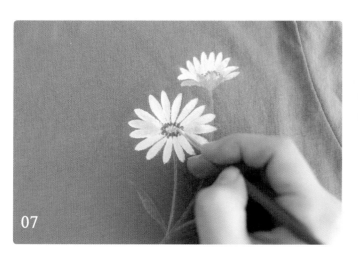

화이트+오렌지+옐로우 그린(2:1:1) 색의
농도를 진하게 만들어 꽃술 가운데에 콕
콕 점을 찍습니다.

Color Mix 2 + 1 + 1

Tip 가는 붓을 사용하면 편합니다.

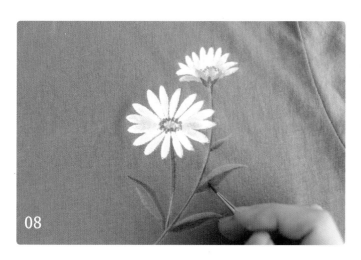

초콜릿+올리브 그린+비리디안(1:1:1) 색
으로 줄기의 측면에 가늘게 선을 그어 주
듯이 칠해서 음영을 표현하고, 꽃받침과
잎의 어두운 부분을 칠합니다.

Color Mix 1 + 1 + 1

Tip 줄기를 칠할 때는 가는 붓을 사용하면 편
합니다.

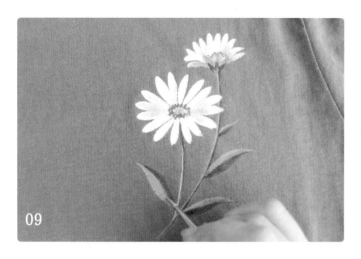

화이트+옐로우 그린+올리브 그린(2:1:1)
색으로 줄기의 측면에 가늘게 선을 그어
주듯이 칠해서 하이라이트를 표현하고, 잎
의 밝은 부분을 칠해서 입체감을 줍니다.

`Color Mix` 2 + 1 + 1

`Tip` 줄기를 칠할 때는 가는 붓을 사용하면 편
합니다.

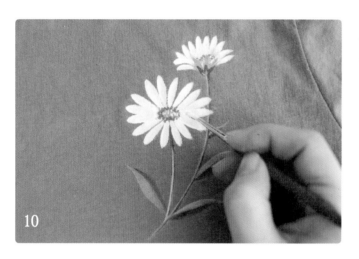

화이트 색으로 꽃잎을 덧칠해서 선명하
게 만듭니다.

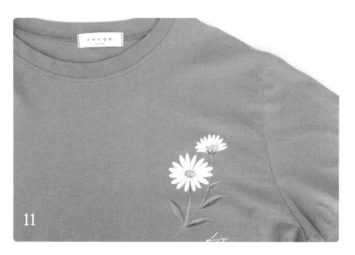

아프리칸 데이지 티셔츠 완성입니다.

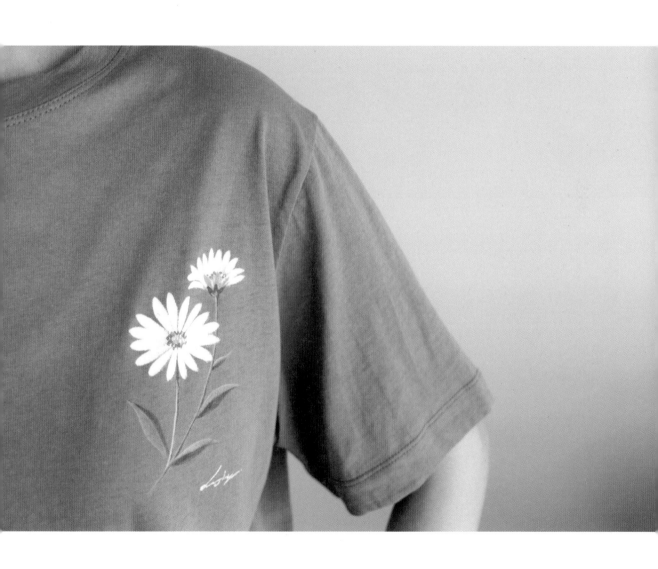

알스트로메리아 티셔츠

핑크빛 알스트로메리아를 그려 봅니다. 꽃송이는 수채화처럼 표현하고 녹색 잎과 줄기는 깔끔하게 그려 고급스러운 느낌을 살린 티셔츠를 완성해 보세요.

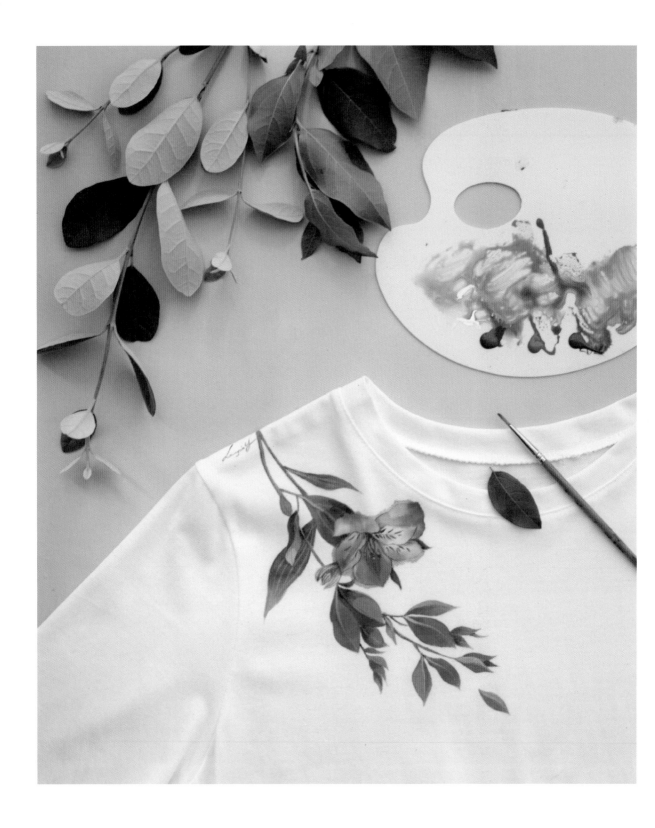

| 천 | 30수 정도의 면 티셔츠 | 도안 | 215p |

알아두기 알스트로메리아 꽃잎은 초벌로 칠한 물이 마르기 전에 빠르게 물감을 칠해야 자연스럽게 물감이
섞이면서 번지는 효과가 나요. 물감의 농도는 너무 묽지 않도록 주의하세요.

색
○ 화이트(White)
○ 브라이트 옐로우(Bright Yellow)
● 선플라워 옐로우(Sunflower Yellow)
● 집시 핑크(Gipsy Pink)
● 초콜릿(Chocolate)

● 옐로우 그린(Yellow Green)
● 올리브 그린(Olive Green)
● 비리디안(Viridian)
● 네이비 블루(Navy Blue)

01

깨끗한 붓에 물을 묻혀 맨 아래쪽의 꽃잎
을 제외한 나머지 꽃잎을 칠한 뒤, 브라
이트 옐로우+화이트+선플라워 옐로우
(2:1:1) 색으로 꽃잎 안쪽부터 바깥쪽으로
칠해서 자연스럽게 번지도록 표현합니다.
이때 맨 아래쪽의 꽃잎은 남겨 둡니다.

Color Mix 2 + 1 + 1

Tip • 도안 옮기기는 13p를 참고합니다.

• 이미 천이 젖어있는 상태이기 때문에 물
감의 농도는 너무 묽지 않게 합니다.

02

집시 핑크+초콜릿(4:1) 색으로 맨 아래에
있는 꽃잎을 제외한 나머지 꽃잎을 가장
자리부터 안쪽으로 조금만 칠해서 자연스
럽게 색이 번지도록 표현합니다.

Color Mix 4 + 1

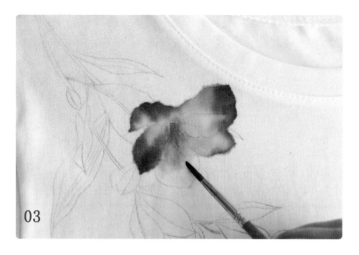

깨끗한 붓에 물을 묻혀 남겨 둔 맨 아래의 꽃잎을 칠한 뒤, 2번에서 칠한 색에 브라이트 옐로우 색을 섞어 꽃잎 안쪽부터 바깥쪽으로 칠해서 자연스럽게 번지도록 표현합니다.

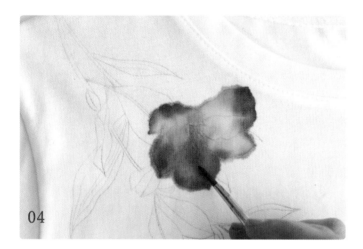

집시 핑크+초콜릿(4:1) 색으로 맨 아래 꽃잎의 가운데 부분과 가장자리를 칠합니다.

`Color Mix` `4` + `1`

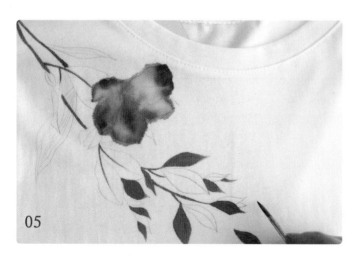

옐로우 그린+올리브 그린(1:1) 색으로 줄기와 밝은 톤의 잎을 칠합니다.

`Color Mix` `1` + `1`

`Tip` 꽃이 마르지 않았을 경우 번질 수 있기 때문에 꽃 주변에 있는 잎은 꽃이 완전히 마른 뒤 칠합니다.

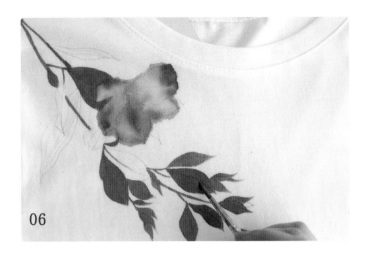

엘로우 그린+올리브 그린+비리디안(1:1:1) 색으로 중간 톤의 잎을 칠합니다.

Color Mix 1 + 1 + 1

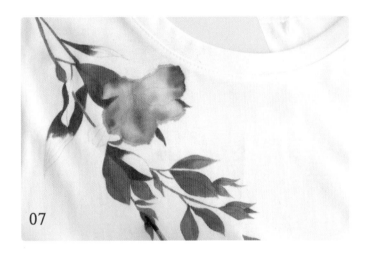

올리브 그린+네이비 블루(2:1) 색으로 어두운 톤의 잎을 칠합니다. 이때 크기가 큰 잎의 경우, 아랫부분만 칠합니다.

Color Mix 2 + 1

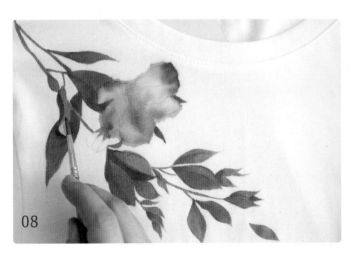

올리브 그린+화이트+비리디안(3:2:1) 색으로 나머지 잎을 칠하고, 꽃봉오리의 아랫부분을 꽃받침 모양으로 칠합니다.

Color Mix 3 + 2 + 1

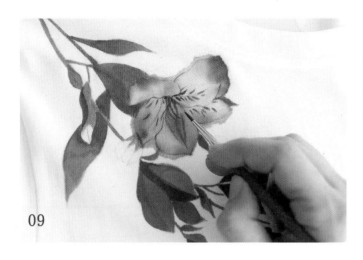

꽃이 다 마르면 집시 핑크+초콜릿(2:1) 색의 농도를 진하게 만들어 꽃잎 테두리 선과 꽃잎 무늬, 꽃술대를 그립니다.

Color Mix 2 + 1

Tip • 가는 붓을 사용하면 편합니다.
• 물감의 농도는 18p의 ②번을 참고합니다.

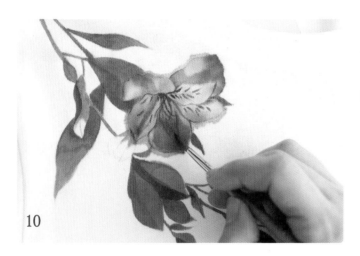

집시 핑크+초콜릿(4:1) 색의 농도를 묽게 만들어 꽃잎의 가장 어두운 부분을 칠해서 명암을 더해 줍니다.

Color Mix 4 + 1

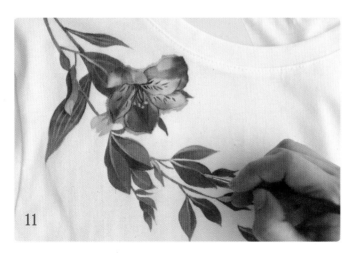

앞에서 칠한 물감이 다 마르면 화이트+옐로우 그린+올리브 그린(3:2:1) 색의 농도를 진하게 만들어 꽃술대 끝에 점을 콕콕 찍습니다. 그다음 꽃봉오리를 칠하고, 잎맥을 그립니다.

Color Mix 3 + 2 + 1

Tip 가는 붓을 사용하면 편합니다.

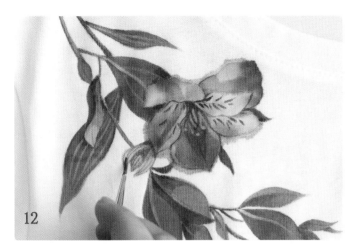

올리브 그린 색의 농도를 진하게 만들어 줄기의 측면에 가늘게 선을 그어 주듯이 칠하고, 꽃술 끝에 있는 꽃밥의 밑부분에 둥글게 선을 그어서 음영을 표현합니다. 그다음 꽃봉오리의 어두운 부분을 칠하고 결을 따라 선을 그립니다.

Tip 가는 붓을 사용하면 편합니다.

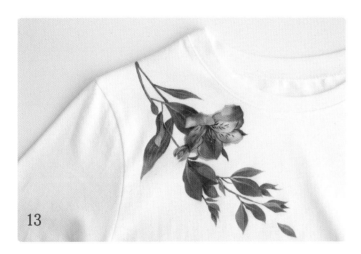

알스트로메리아 티셔츠 완성입니다.

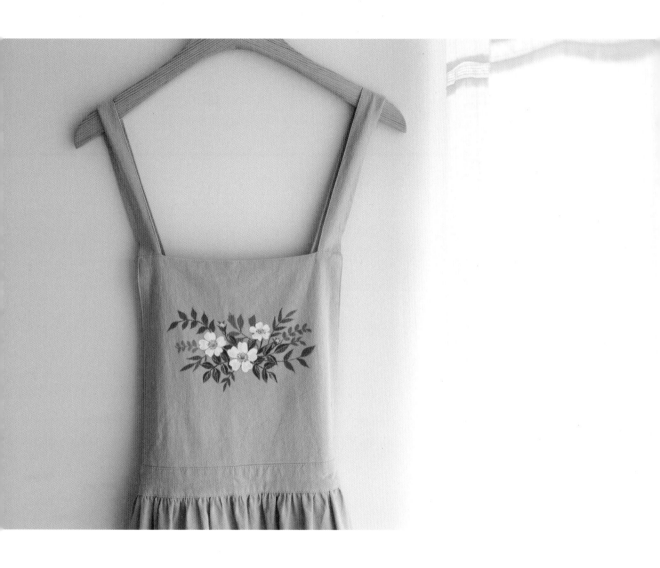

⚬ 찔레꽃 앞치마

하늘하늘한 꽃잎이 매력적인 찔레꽃을 베이지색 앞치마에 그려 봅니다. 비교적 그리는 과정이 간단하니 색이 있는
천에 응용해서 그려 보세요. 하얀 찔레꽃이 더욱 돋보일 거예요.

알아두기 찔레꽃은 색이 있는 천에 그리면 여린 흰색 꽃이 더욱 돋보입니다. 꽃잎은 여러 번 덧칠해서 선명하게 표현해 주세요.

색
- ○ 화이트(White)
- ● 선플라워 옐로우(Sunflower Yellow)
- ● 집시 핑크(Gipsy Pink)
- ● 초콜릿(Chocolate)
- ● 옐로우 그린(Yellow Green)
- ● 올리브 그린(Olive Green)
- ● 비리디안(Viridian)

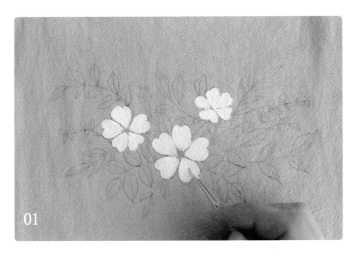

화이트 색으로 꽃잎을 칠합니다.

Tip 도안 옮기기는 13p를 참고합니다.

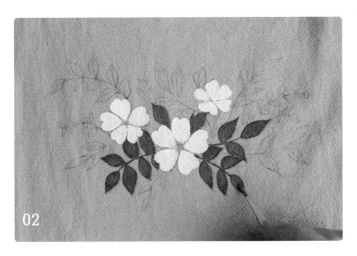

올리브 그린+옐로우 그린+비리디안(3:2:1)
색으로 가운데의 꽃 주변에 있는 잎을 칠합니다.

Color Mix 3 + 2 + 1

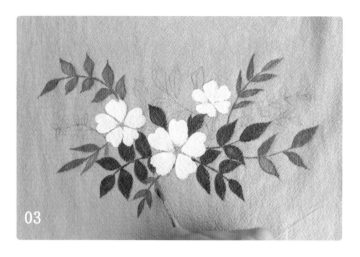

옐로우 그린+올리브 그린(2:1) 색으로 바깥쪽에 있는 잎을 칠합니다.

Color Mix 2 + 1

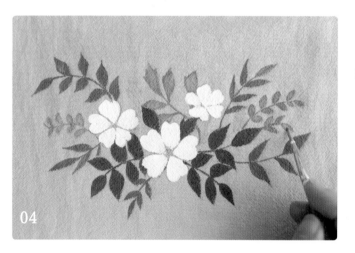

올리브 그린+화이트+비리디안(3:1:1) 색으로 나머지 잎을 칠합니다.

Color Mix 3 + 1 + 1

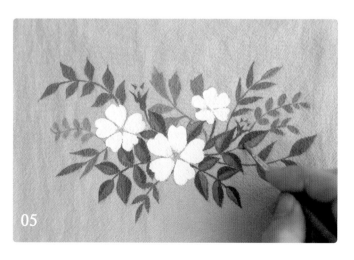

옐로우 그린+올리브 그린+비리디안(3:2:1) 색으로 꽃봉오리의 꽃받침과 꽃의 줄기, 2번에서 칠한 잎의 반쪽을 칠합니다.

Color Mix 3 + 2 + 1

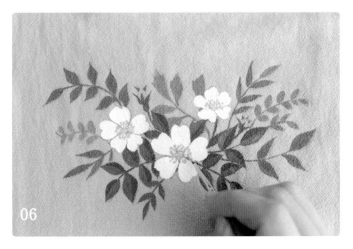

선플라워 옐로우 색의 농도를 진하게 만들어 꽃 중심에 작은 동그라미를 그린 뒤, 주위에 작은 점을 콕콕 찍고 꽃 중심으로 가늘게 선을 그어 꽃술을 그립니다.

Tip • 가는 붓을 사용하면 편합니다.

• 물감의 농도는 18p의 ②번을 참고합니다.

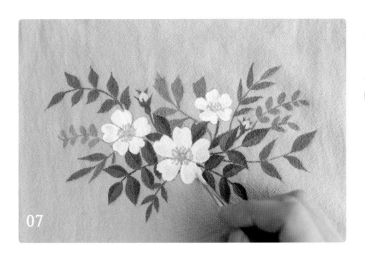

화이트+선플라워 옐로우+집시 핑크(3:1:1) 색으로 각 꽃잎의 가운데를 가볍게 칠하고, 꽃봉오리도 칠합니다.

Color Mix 3 + 1 + 1

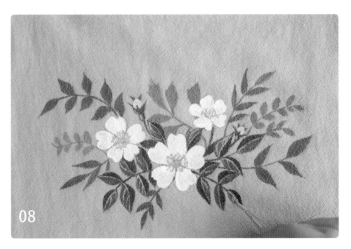

잎이 다 마르면 화이트+옐로우 그린+올리브 그린(3:1:1) 색의 농도를 진하게 만들어 5번에서 칠한 잎에 잎맥을 그립니다.

Color Mix 3 + 1 + 1

Tip 가는 붓을 사용하면 편합니다.

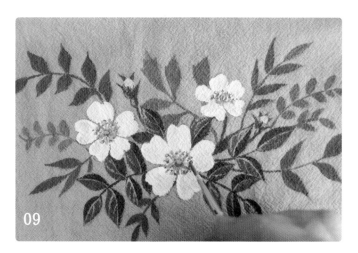

꽃술이 다 마르면 선플라워 옐로우+집시 핑크+초콜릿(2:1:1) 색으로 꽃술에 살짝 점을 찍고, 꽃봉오리의 아랫부분도 살짝 칠해서 음영을 표현합니다.

Color Mix 2 + 1 + 1

Tip 가는 붓을 사용하면 편합니다.

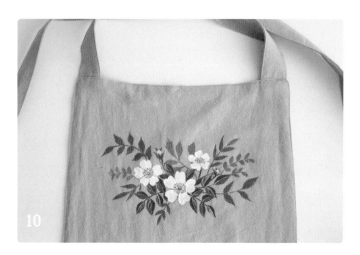

찔레꽃 앞치마 완성입니다.

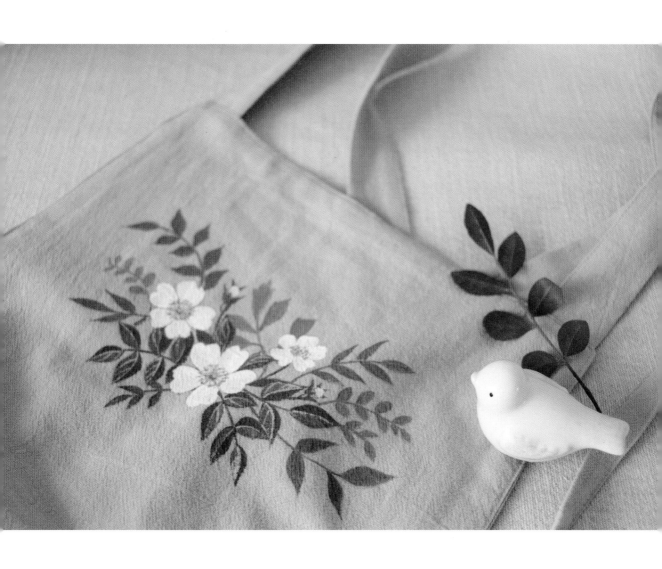

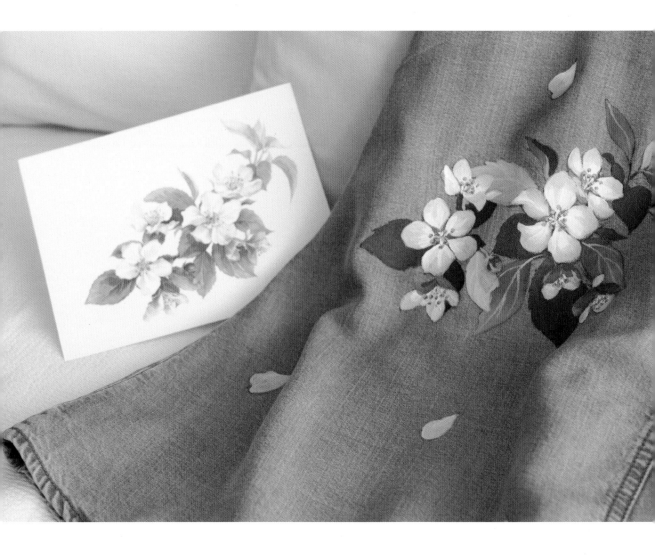

○ 사과꽃 치마

얼룩진 청치마에 사과꽃을 그려 넣었더니, 파란 하늘 아래 싱그러운 사과꽃이 생각나요. 집안에 얼룩진 옷들이
있다면 패브릭 물감으로 자유롭게 도전해 보세요.

| 천 | 청치마(데님 소재의 패브릭) | 도안 | 217p | 기타 | 18cm 원형 수틀 |

알아두기 데님 소재에 먹지나 연필로 도안이 잘 안 그려질 땐 도안을 보며 직접 붓으로 그려 줍니다. 쉽게 주름이 생기는 패브릭은 수틀에 끼워 그리면 더 편하게 채색할 수 있어요. 어두운 소재의 패브릭은 여러 번 말리고 덧칠하는 과정으로 깔끔한 그림을 완성할 수 있어요. 처음에는 거칠고 얼룩덜룩하지만, 색을 여러 번 올리다 보면 고운 색감이 돋보이게 될 거예요.

색
- ⚪ 화이트(White)
- 🔵 선플라워 옐로우(Sunflower Yellow)
- 🔴 집시 핑크(Gipsy Pink)
- 🔴 체리 레드(Cherry Red)
- ⚫ 초콜릿(Chocolate)
- 🟢 옐로우 그린(Yellow Green)
- 🟢 올리브 그린(Olive Green)
- 🟢 비리디안(Viridian)

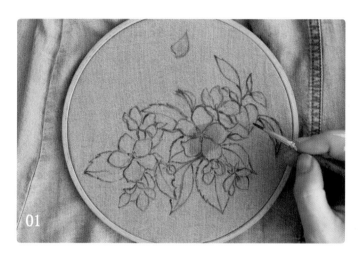

청치마의 얼룩진 부분을 가릴 수 있도록 수틀에 해당 부분을 끼운 후 연필이나 먹지로 도안을 따라 그립니다. 그린 도안이 희미할 경우에는 초콜릿 색으로 도안이 잘 보일 수 있도록 가는 붓으로 그립니다.

Tip 도안 옮기기와 수틀에 천 끼우기는 13p를 참고합니다.

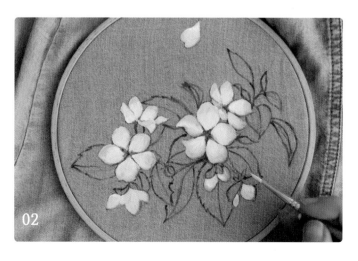

화이트+집시 핑크(2:1) 색에 옐로우 그린 색을 소량 섞어 꽃잎의 바깥쪽에서 안쪽으로 반 정도 칠합니다. 그다음 같은 색에 화이트 색을 섞어 색을 밝게 만든 후 꽃의 중심부를 향해 자연스럽게 바림합니다. 이때 꽃술 부분은 조금 남겨 둡니다.

Color Mix 2 + 1

Tip 바림하기는 20p를 참고합니다.

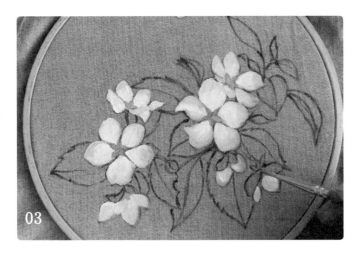

옐로우 그린+올리브 그린(2:1) 색으로 꽃의 중심 부분을 가는 붓으로 그립니다.

Color Mix 2 + 1

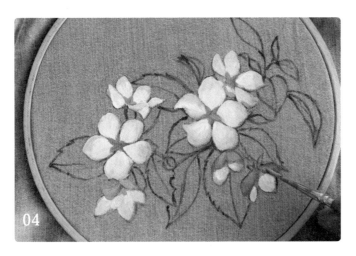

집시 핑크+화이트(2:1) 색에 옐로우 그린 색을 소량 섞어 사진과 같이 꽃잎의 어두운 부분을 칠합니다.

Color Mix 2 + 1

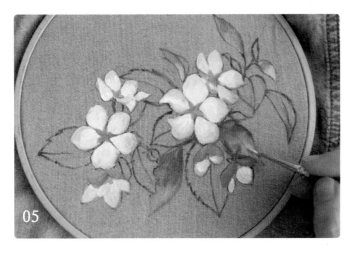

올리브 그린+옐로우 그린+비리디안(2:1:1) 색으로 잎의 윗부분을 반 정도 칠하고, 같은 색에 화이트 색을 섞어 밝게 만든 후 윗부분 색과의 경계를 자연스럽게 바림합니다.

Color Mix 2 + 1 + 1

Tip 색이 진한 천에 그림을 그릴 땐 초벌칠은 색이 좀 어두워지거나 얼룩덜룩해 보이지만, 농도를 진하게 만들어 2~3번 덧칠하면 깔끔하게 그려집니다.

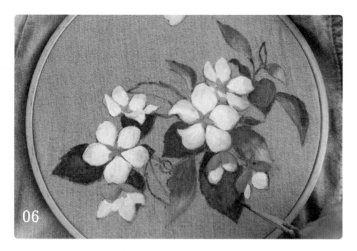

올리브 그린+비리디안(2:1) 색으로 사진과 같이 어두운 부분의 잎을 칠합니다.

Color Mix 2 + 1

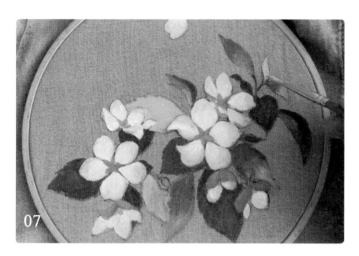

화이트+올리브 그린+비리디안(2:1:1) 색으로 사진과 같이 가장 밝은 부분의 잎을 찾아 칠합니다.

Color Mix 2 + 1 + 1

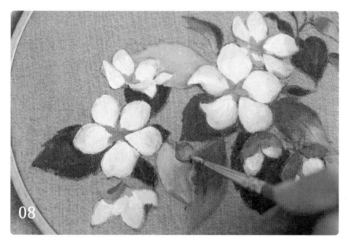

체리 레드+집시 핑크(1:1) 색에 옐로우 그린 색을 소량 섞어 꽃봉오리를 칠하고, 꽃잎의 어두운 부분을 찾아 그립니다.

Color Mix 1 + 1

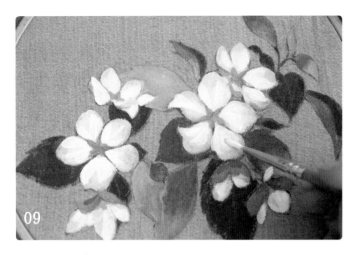

꽃잎이 다 마르면 화이트 색으로 꽃잎의 결을 따라 선을 그어 주듯이 칠해서 꽃의 주름을 표현합니다.

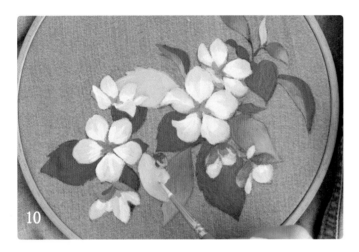

화이트+집시 핑크(2:1) 색에 옐로우 그린 색을 소량 섞어 꽃잎의 결을 따라 덧칠해 음영을 표현하고, 꽃봉오리의 밝은 부분에 하이라이트를 표현합니다. 잎은 다 마른 뒤 5번~7번 과정을 반복해 색이 곱게 나오도록 덧칠합니다.

Color Mix 2 + 1

Tip 어두운 천에선 같은 색이라도 여러 번 덧칠하면, 아래에 있는 색이 더이상 올라오지 않아 처음보다 색이 더 밝아 보입니다.

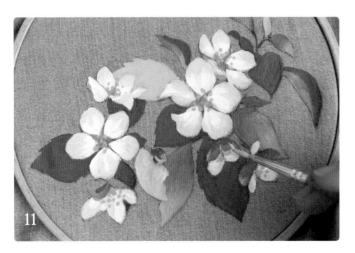

선플라워 옐로우+옐로우 그린(2:1) 색으로 색의 농도를 진하게 만들어 꽃의 가운데 부분에 점을 찍어 꽃술을 그립니다.

Color Mix 2 + 1

Tip 물감의 농도는 18p의 ②번을 참고합니다.

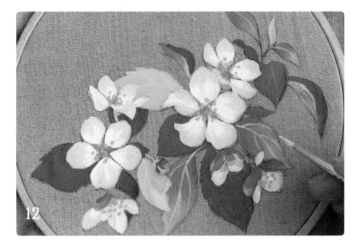

화이트+옐로우 그린+올리브 그린(2:1:1) 색으로 농도를 진하게 만들어 꽃봉오리의 줄기와 꽃받침, 잎맥을 그립니다. 이때 잎맥은 몇 개의 잎에만 그려서 포인트를 줍니다.

Color Mix 2 + 1 + 1

Tip 가는 붓을 사용하면 편합니다.

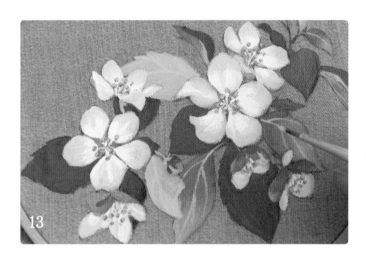

선플라워 옐로우+체리 레드+옐로우 그린 (2:1:1) 색의 농도를 진하게 만들어 가운데 꽃술의 음영을 그리고, 화이트 색으로 꽃술대를 그립니다. 다 마른 후 선플라워 옐로우 색으로 점을 콕콕 찍어 하이라이트를 표현합니다.

Color Mix 2 + 1 + 1

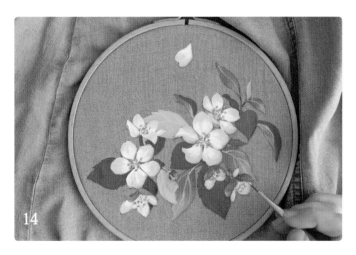

사과꽃 치마 완성입니다.

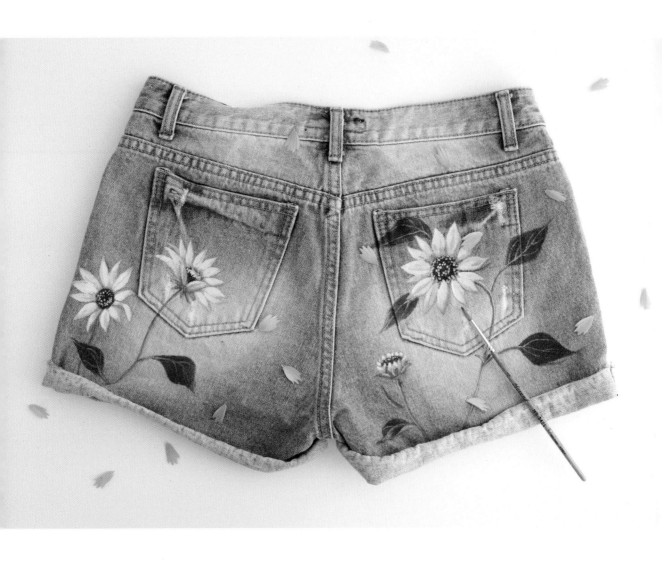

◦ 해바라기 청반바지

낡고 유행 지난 청반바지에 여름과 잘 어울리는 해바라기를 그려 봅니다. 헌 옷은 부담 없이 그림을 그릴 수 있다는 장점이 있지요. 해바라기 꽃을 보면 기분도 활짝 피어나는 것 같아요.

| 천 | 청반바지 | 도안 | 218, 219p |

알아두기 노란 해바라기를 청 소재에 그릴 때는 물감의 양을 넉넉하게 준비하고 농도를 진하게 만들어 원하는 색이 나올 때까지 여러 번 덧칠해 주세요.

색
- ○ 화이트(White)
- ○ 브라이트 옐로우(Bright Yellow)
- ● 선플라워 옐로우(Sunflower Yellow)
- ● 체리 레드(Cherry Red)
- ● 초콜릿(Chocolate)
- ● 옐로우 그린(Yellow Green)
- ● 올리브 그린(Olive Green)
- ● 비리디안(Viridian)

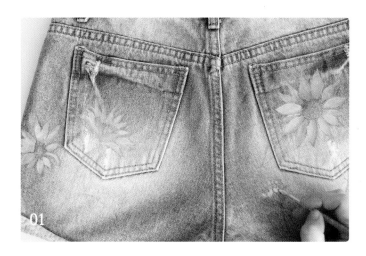

선플라워 옐로우+브라이트 옐로우(2:1)
색으로 꽃잎을 칠합니다.

Color Mix 2 + 1

Tip • 청바지처럼 굴곡이 많은 경우 먹지를 사용해서 도안을 옮기기 어려울 수 있는데, 평평한 부분은 먹지를 사용하고 굴곡진 부분은 도안을 직접 보고 따라 그립니다.

• 청바지는 색이 어둡기 때문에 물감의 농도는 18p의 ②번을 참고해서 진하게 만들어 칠합니다.

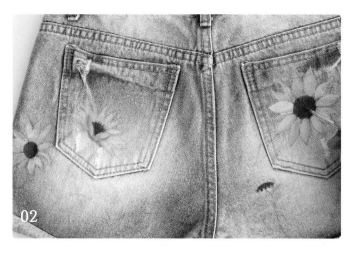

초콜릿+선플라워 옐로우+체리 레드(2:1:1)
색으로 꽃술을 칠합니다.

Color Mix 2 + 1 + 1

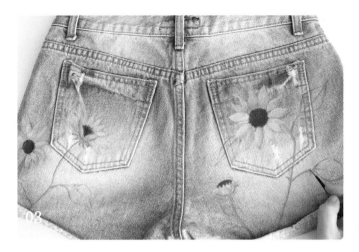

올리브 그린+화이트+옐로우 그린(2:1:1) 색으로 줄기와 꽃받침을 칠하고, 잎의 테두리를 살짝 그립니다.

Color Mix 2 + 1 + 1

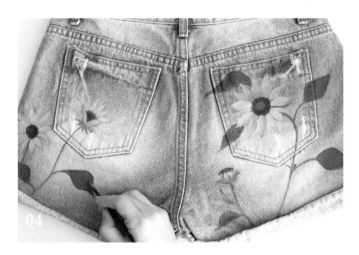

올리브 그린+비리디안+옐로우 그린(3:2:1) 색으로 잎을 칠하고, 꽃받침과 줄기를 가볍게 덧칠합니다. 그다음 꽃술 가운데에 작은 동그라미를 그립니다.

Color Mix 3 + 2 + 1

Tip 주머니 때문에 굴곡이 지는 부분도 물감으로 잘 메워가며 칠합니다.

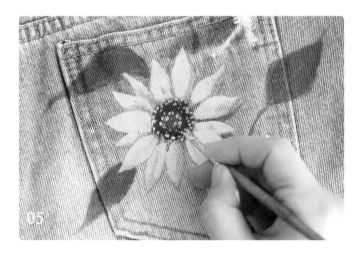

브라이트 옐로우+선플라워 옐로우(1:1) 색으로 각 꽃잎의 한쪽 가장자리 부분을 조금만 남기고 칠합니다. 그다음 꽃술에 콕콕 점을 찍되, 작은 동그라미와 큰 동그라미의 가장자리에 찍습니다. 같은 방법으로 나머지 꽃들도 칠합니다.

Color Mix 1 + 1

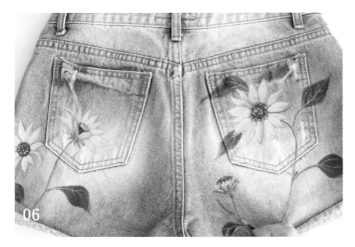

화이트+옐로우 그린+올리브 그린(2:1:1) 색으로 줄기의 측면에 가늘게 선을 그어 주듯이 칠해서 하이라이트를 표현하고, 잎맥을 그립니다.

Color Mix 2 + 1 + 1

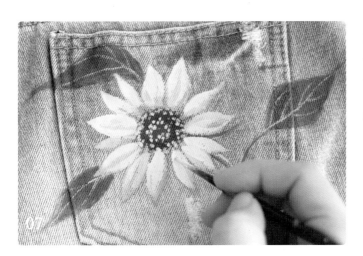

화이트+브라이트 옐로우+선플라워 옐로우(1:1:1) 색으로 꽃잎의 밝은 부분을 칠하고, 꽃술에 콕콕 점을 찍습니다. 같은 방법으로 나머지 꽃들도 칠합니다.

Color Mix 1 + 1 + 1

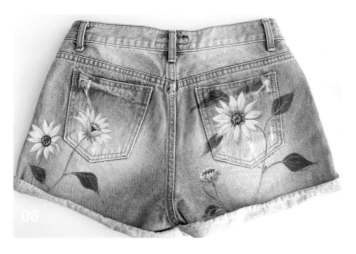

해바라기 청반바지 완성입니다.

˚ 도토리 신발

가을 산에 올라가면 앙증맞은 도토리와 예쁘게 물든 낙엽, 때때로 귀여운 다람쥐도 볼 수 있습니다. 가을 느낌이 물씬 느껴지는 갈참나무의 잎과 도토리 열매를 그려 봅니다.

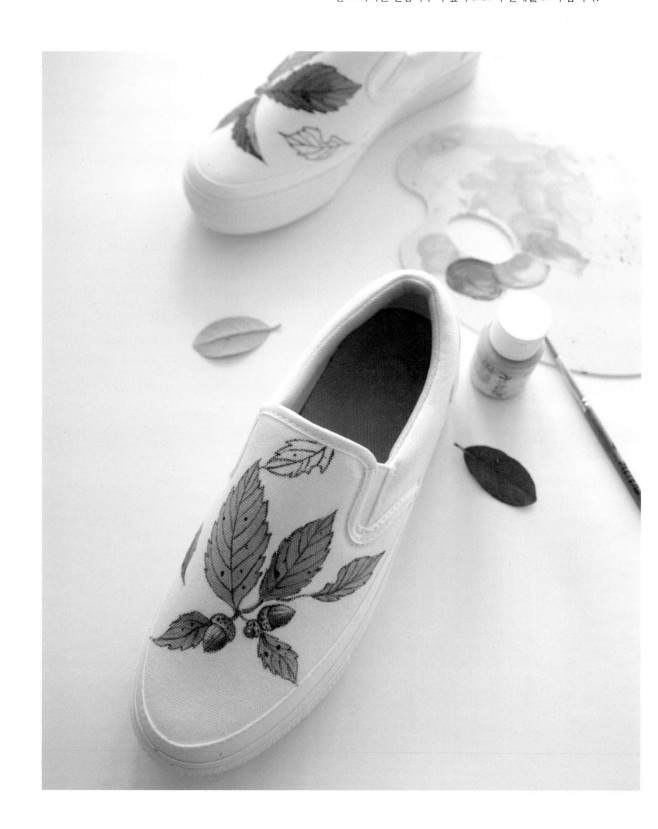

| 천 | 흰색 슬립온 | 도안 | 220p | 기타 | 다크 브라운 패브릭 마커 |

알아두기 패브릭 마커로 도안선을 따라 그릴 때는 연필선을 덮을 만큼 진하게 그려 주세요.

색
○ 화이트(White) ● 옐로우 그린(Yellow Green)
● 선플라워 옐로우(Sunflower Yellow) ● 올리브 그린(Olive Green)
● 오렌지(Orange) ● 비리디안(Viridian)
● 초콜릿(Chocolate)

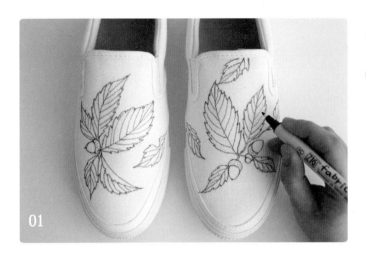

다크 브라운 패브릭 마커로 도안선을 좀 더 선명하게 따라 그립니다.

Tip · 신발처럼 굴곡이 많은 경우 먹지를 사용해서 도안을 옮기기 어려울 수 있는데, 평평한 부분은 먹지를 사용하고 굴곡진 부분은 도안을 직접 보고 따라 그립니다.

· 신발같이 표면이 거친 천에는 붓보다 패브릭 마커로 그리면 좀 더 쉽게 선을 그릴 수 있습니다.

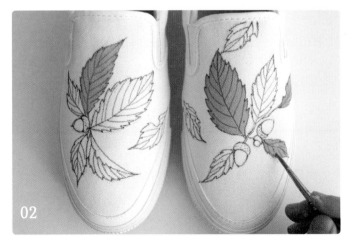

선플라워 옐로우+옐로우 그린+화이트 (3:2:1) 색으로 잎 네 개를 칠합니다.

Color Mix 3 + 2 + 1

181

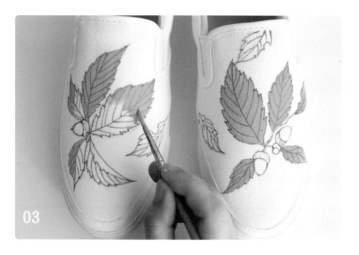

옐로우 그린+선플라워 옐로우+화이트 (3:2:1) 색으로 사진을 기준으로 오른쪽 신발 잎 두 개를 칠하고, 왼쪽 신발 잎 세 개는 반 정도만 칠합니다.

Color Mix 3 + 2 + 1

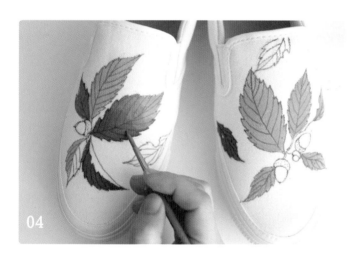

올리브 그린+선플라워 옐로우(3:1) 색으로 왼쪽 신발 잎 두 개의 아랫부분을 칠하고 바림합니다. 그다음 어두운 톤의 잎들을 칠합니다.

Color Mix 3 + 1

Tip 바림하기는 20p를 참고합니다.

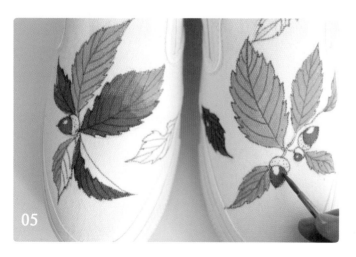

선플라워 옐로우+오렌지+초콜릿(1:1:1) 색으로 도토리의 하이라이트 부분을 동그랗게 남겨 두고 칠합니다.

Color Mix 1 + 1 + 1

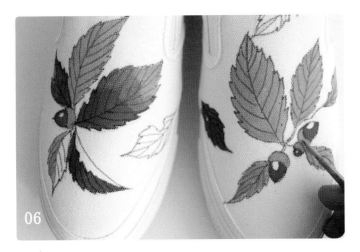

화이트+초콜릿(2:1) 색으로 도토리집을
칠합니다.

Color Mix 2 + 1

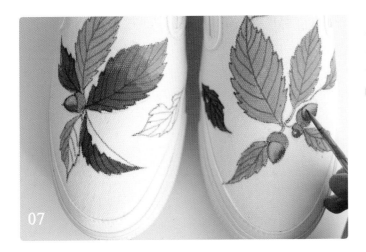

선플라워 옐로우+화이트+초콜릿(3:2:1)
색으로 도토리의 밝은 부분을 칠하고 바
림합니다.

Color Mix 3 + 2 + 1

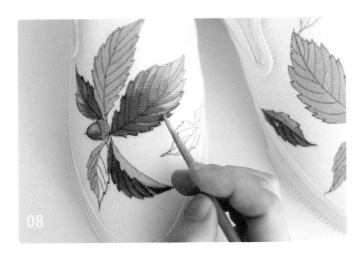

화이트+올리브 그린+비리디안(3:1:1) 색
으로 4번에서 칠한 잎의 밝은 부분을 칠해
하이라이트를 표현합니다. 잎의 앞면을 칠
할 때는 잎맥의 결을 살리면서 칠합니다.

Color Mix 3 + 1 + 1

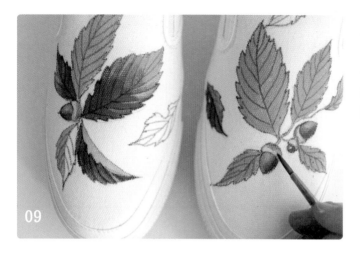

도토리집이 다 마르면 화이트+초콜릿
(3:1) 색으로 도토리집 윗부분을 반 정도
칠합니다.

Color Mix 3 + 1

Tip 가는 붓을 사용하면 편합니다.

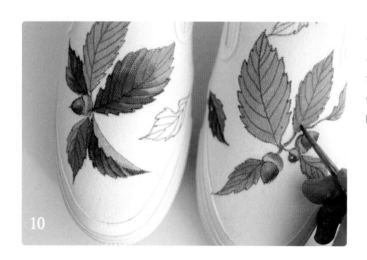

올리브 그린+옐로우 그린+비리디안(2:1:1)
색으로 왼쪽 신발의 남겨 둔 반쪽 잎을 칠
하고, 오른쪽 신발은 줄기와 중간 톤 잎의
아랫부분을 칠하고 바림합니다.

Color Mix 2 + 1 + 1

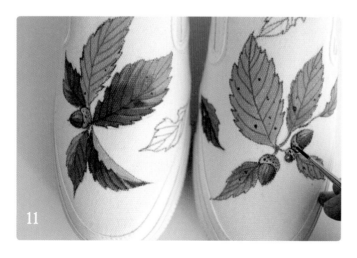

초콜릿+올리브 그린(3:1) 색의 농도를 진
하게 만들어 잎과 도토리집에 점을 콕콕
찍고, 도토리 무늬도 그립니다.

Color Mix 3 + 1

Tip • 가는 붓을 사용하면 편합니다.

• 물감의 농도는 18p의 ②번을 참고합니다.

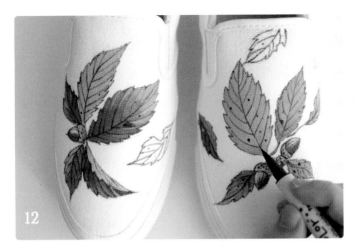

앞에서 칠한 물감이 다 마르면 다크 브라
운 패브릭 마커로 전체적으로 선을 깔끔
하게 덧그립니다.

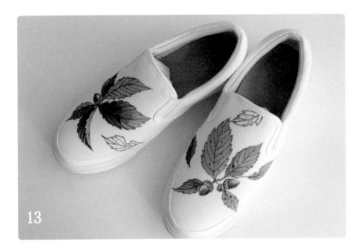

도토리 신발 완성입니다.

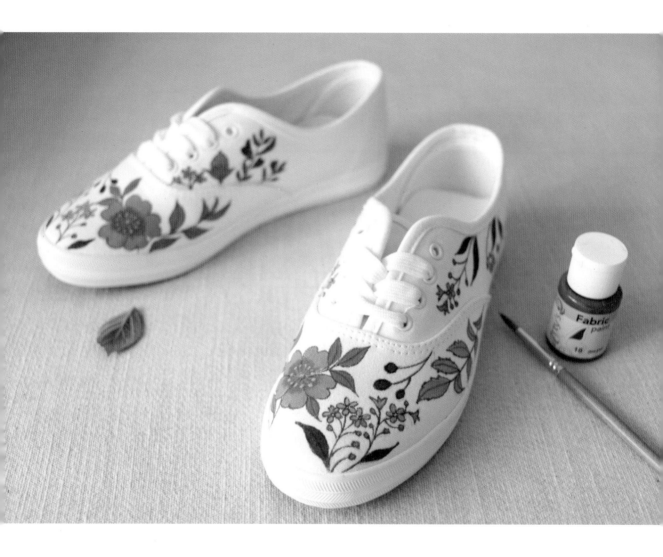

○ 들꽃 신발

흰색 스니커즈에 여러 가지 들꽃을 그려 봅니다. 귀엽고 아기자기한 꽃들이 모여 있는 신발을 신으면 발걸음도
덩달아 가벼워질 것 같아요.

| 천 | 흰색 스니커즈 | 도안 | 221p | 기타 | 다크 브라운 패브릭 마커 |

알아두기 들꽃을 칠할 때 같은 색의 꽃끼리 모아서 한 번에 칠하면 시간을 절약할 수 있어요. 선 밖으로 물감
이 번지지 않고 깔끔하게 칠하려면 물감의 농도를 진하게 만들어 칠해 주세요.

색
○ 화이트(White)
● 선플라워 옐로우(Sunflower Yellow)
● 집시 핑크(Gipsy Pink)
● 체리 레드(Cherry Red)
● 초콜릿(Chocolate)

● 옐로우 그린(Yellow Green)
● 올리브 그린(Olive Green)
● 비리디안(Viridian)
● 네이비 블루(Navy Blue)

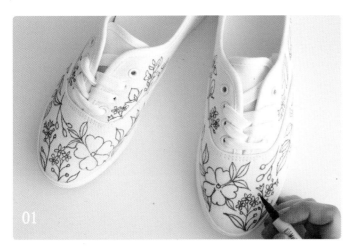

다크 브라운 패브릭 마커로 도안선을 좀
더 선명하게 따라 그립니다.

Tip 신발처럼 굴곡이 많은 경우 먹지를 사용
해서 도안을 옮기기 어려울 수 있는데, 평
평한 부분은 먹지를 사용하고 굴곡진 부
분은 도안을 직접 보고 따라 그립니다.

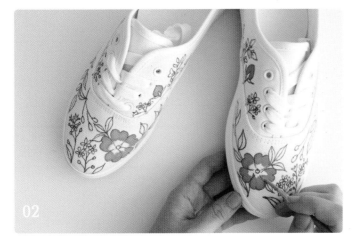

집시 핑크+선플라워 옐로우+화이트(3:2:1)
색으로 들장미를 칠하되, 꽃잎의 안쪽은 남
겨 둡니다. 그다음 꽃봉오리를 칠합니다.

Color Mix 3 + 2 + 1

187

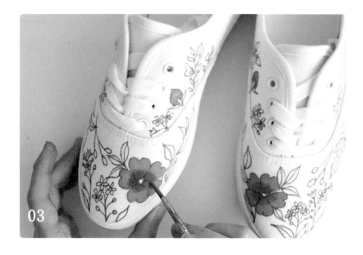

집시 핑크+선플라워 옐로우+체리 레드
(3:2:1) 색으로 남겨 둔 들장미 꽃잎 안쪽
을 칠합니다.

`Color Mix` `3` + `2` + `1`

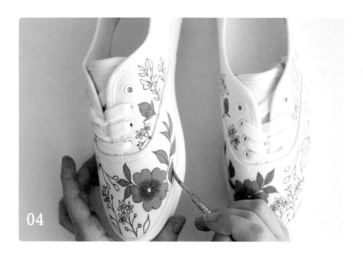

올리브 그린+화이트+비리디안(3:1:1) 색
으로 들장미의 잎을 칠합니다.

`Color Mix` `3` + `1` + `1`

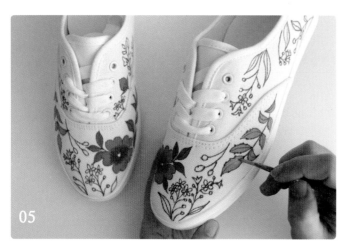

화이트+올리브 그린+비리디안(3:2:1) 색
으로 신발 양옆의 오이풀 잎을 칠합니다.

`Color Mix` `3` + `2` + `1`

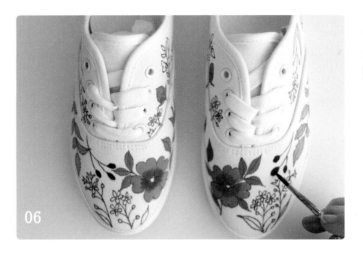

체리 레드+초콜릿(2:1) 색으로 오이풀 꽃
을 칠합니다.

Color Mix 2 + 1

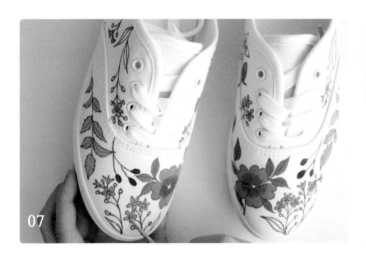

화이트+올리브 그린+네이비 블루(3:1:1)
색으로 작은 물망초 꽃을 칠합니다.

Color Mix 3 + 1 + 1

Tip 가는 붓을 사용하면 편합니다.

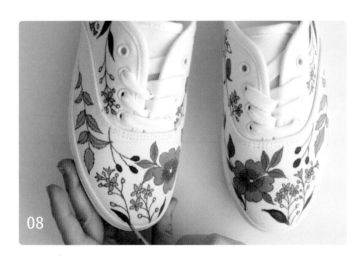

올리브 그린+비리디안(2:1) 색으로 물망
초 잎을 칠합니다.

Color Mix 2 + 1

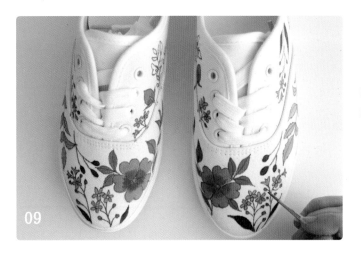

옐로우 그린+체리 레드+초콜릿(3:1:1) 색으로 들장미의 꽃술을 칠하고, 물망초의 꽃봉오리도 칠합니다.

Color Mix 3 + 1 + 1

Tip 가는 붓을 사용하면 편합니다.

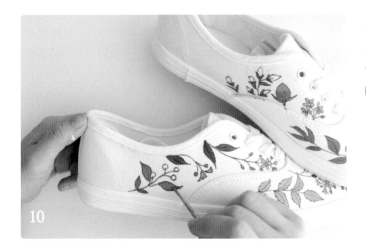

옐로우 그린+올리브 그린+비리디안(1:1:1) 색으로 귀룽나무 잎과 싸리나무 잎을 칠합니다.

Color Mix 1 + 1 + 1

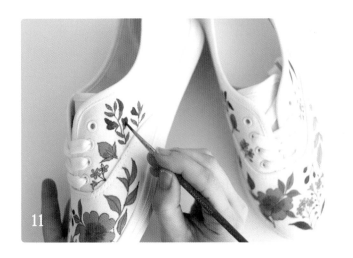

집시 핑크+체리 레드+초콜릿(3:2:1) 색으로 싸리나무 꽃을 칠합니다.

Color Mix 3 + 2 + 1

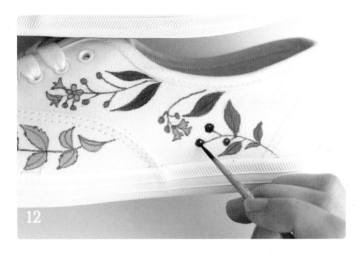

체리 레드+네이비 블루(1:1) 색으로 귀룽
나무 열매를 하이라이트 부분만 동그랗게
남겨 두고 칠합니다.

Color Mix 1 + 1

Tip 가는 붓을 사용하면 편합니다.

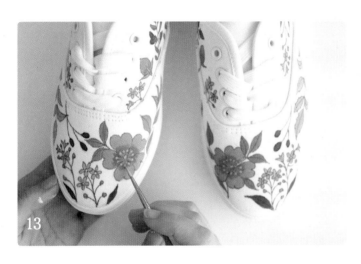

들장미가 다 마르면 선플라워 옐로우+화
이트+올리브 그린(2:1:1) 색으로 꽃술을
그립니다.

Color Mix 2 + 1 + 1

Tip 가는 붓을 사용하면 편합니다.

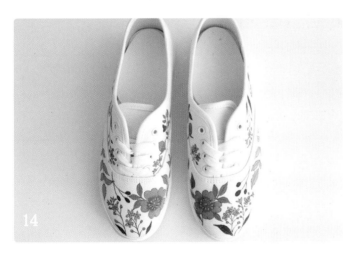

들꽃 신발 완성입니다.

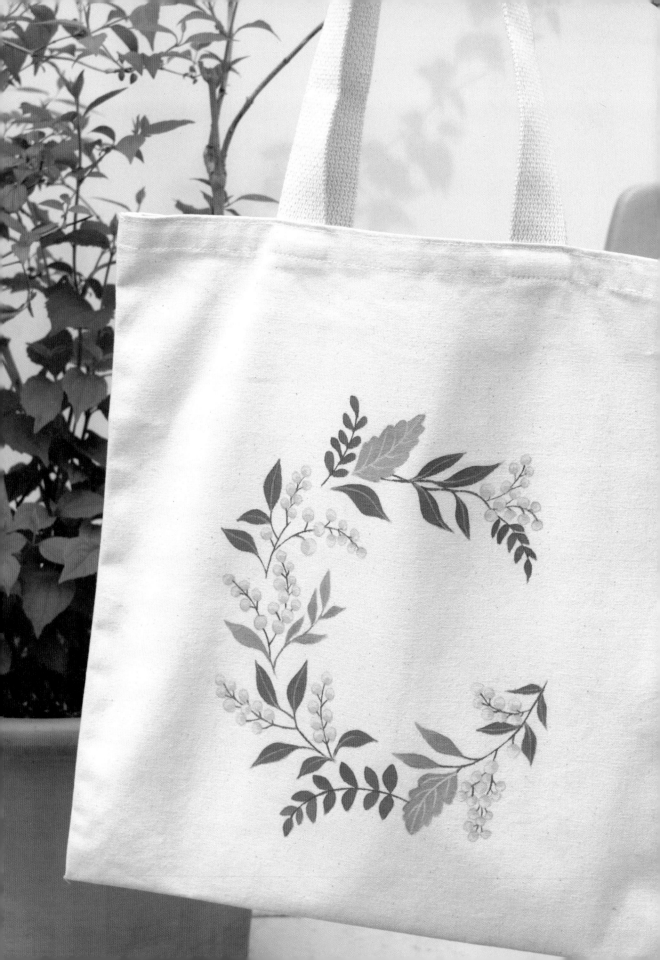

도안

일러두기

1. 책에 있는 도안은 트레이싱지로 옮겨 그리거나 복사해서 사용합니다.

2. 지면의 한계로 '고사리 쿠션', '미모사 리스 가방', '천일홍 가방', '들꽃 신발'은 약 90%의 비율로 축소하여 수록했습니다. 원본과 큰 차이는 없으나 같은 크기로 그리고 싶다면 확대 복사해서 사용하면 됩니다.

3. 튜토리얼의 작품은 이 책의 도안을 사용했습니다. 그러나 일부 작품의 경우 그림을 그리면서 작은 부분들이 수정되었기 때문에, 도안과 튜토리얼 사진에 미세한 차이가 있을 수 있습니다.

여러 가지 초록 잎 / 잎맥 / 열매

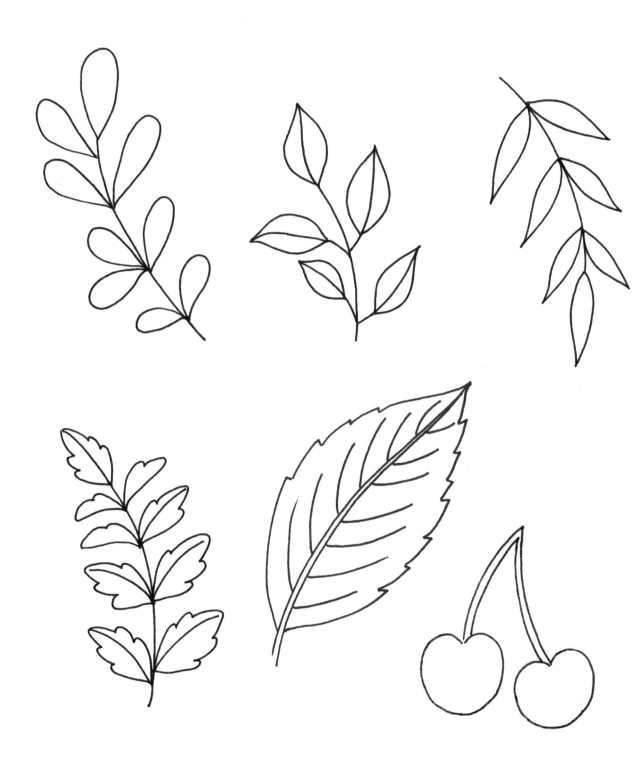

수채화 느낌의 벚꽃 / 데이지 / 프리지아 수틀액자

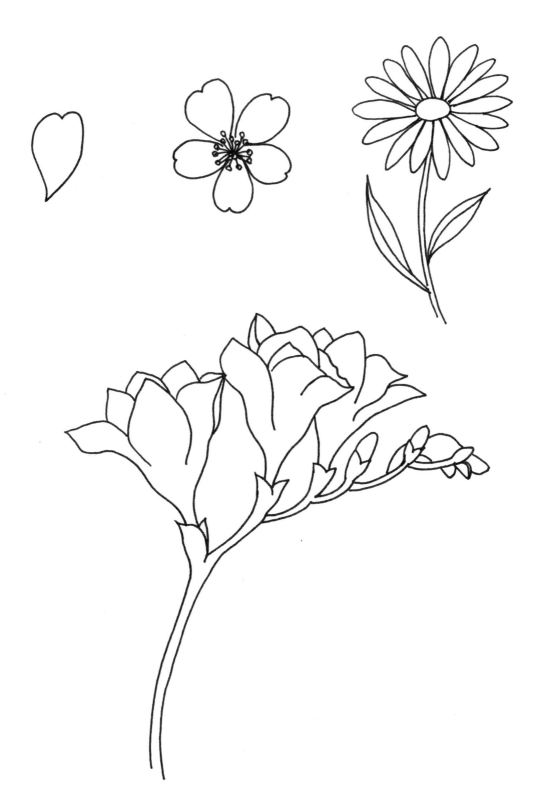

벚꽃 수틀액자

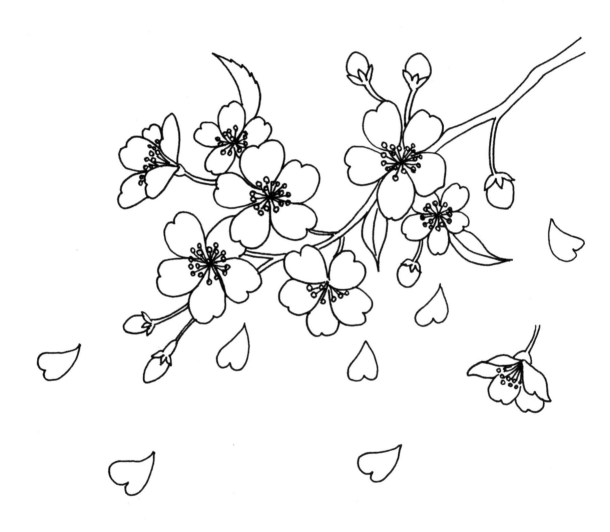

앵두나무 수틀액자

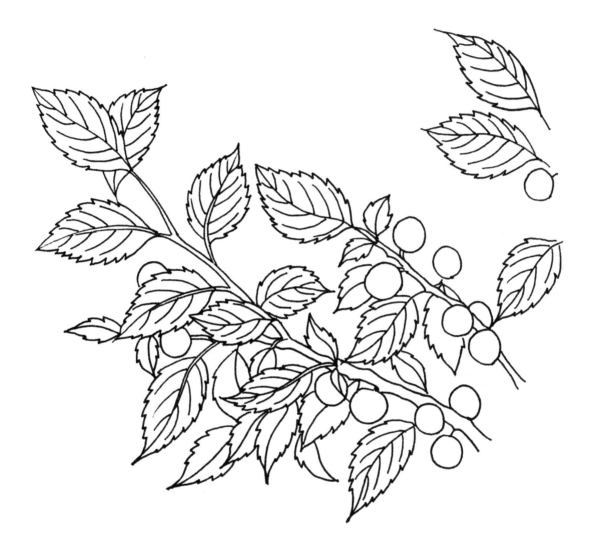

들꽃과 나비 수틀액자

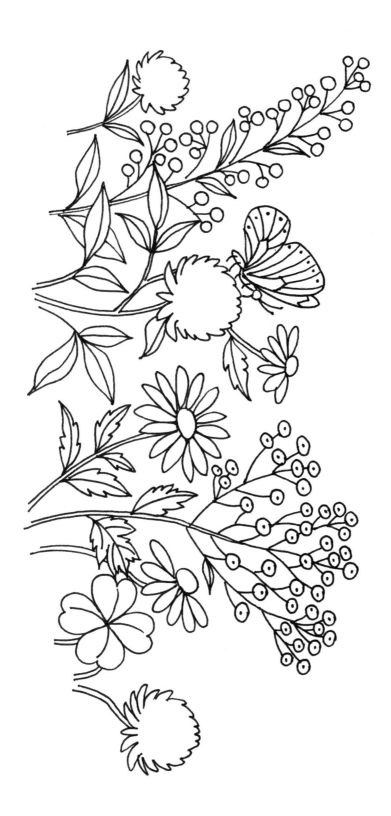

바람꽃 수틀액자

작약 포스터

고사리 쿠션

밥티시아 티매트

데이지 청파우치

버드나무 가방

인동초 가방

들꽃 가방

미모사 리스 가방

천일홍 가방

네잎클로버 티셔츠

아프리칸 데이지 티셔츠

알스트로메리아 티셔츠

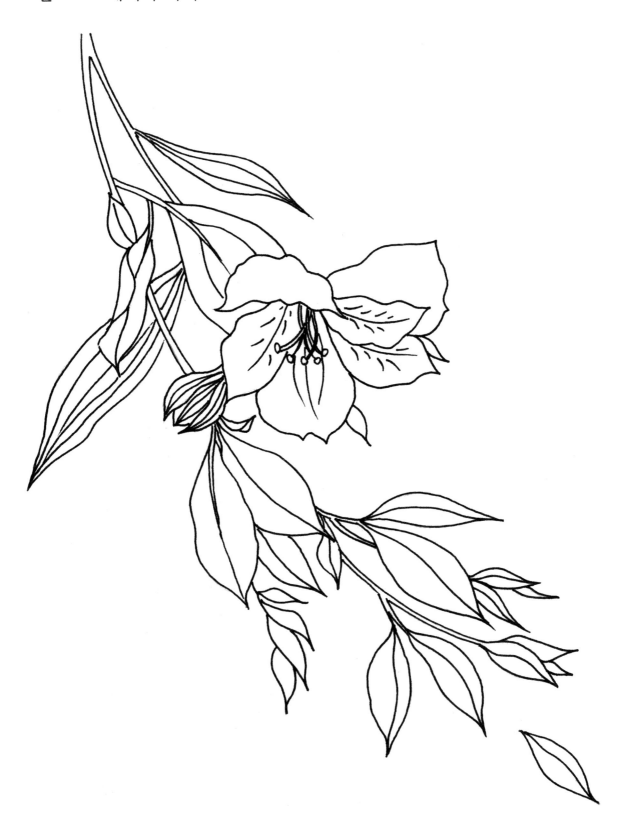

찔레꽃 앞치마

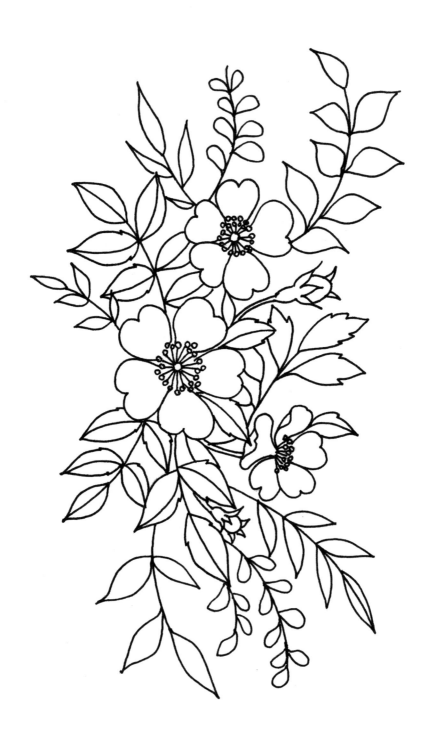

사과꽃 치마

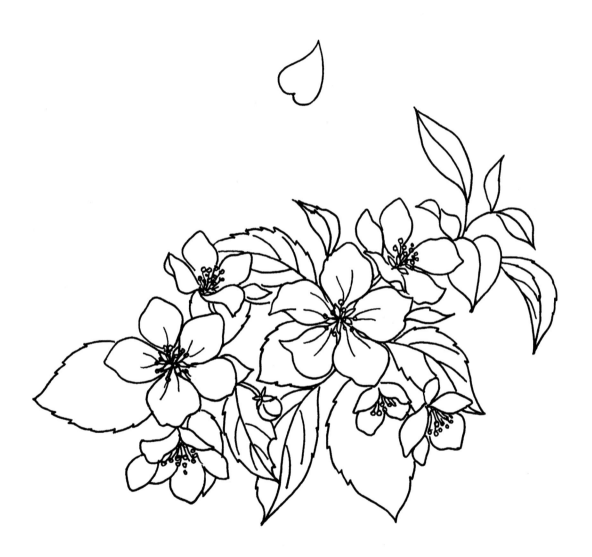

해바라기 청반바지

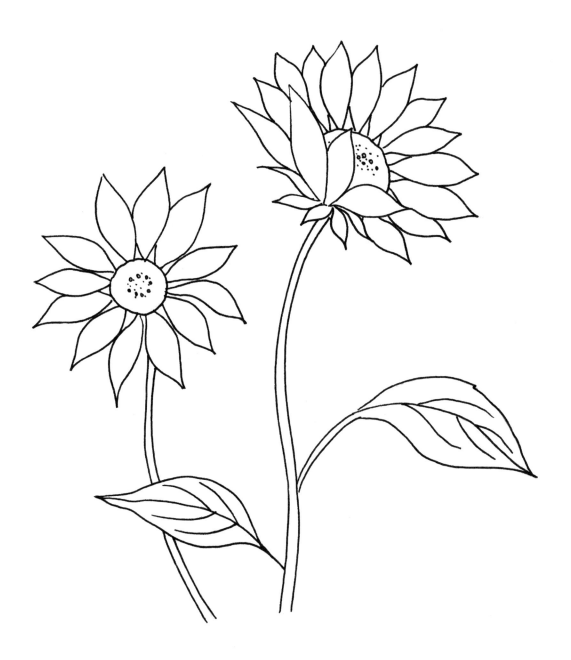

해바라기 청반바지

도토리 신발

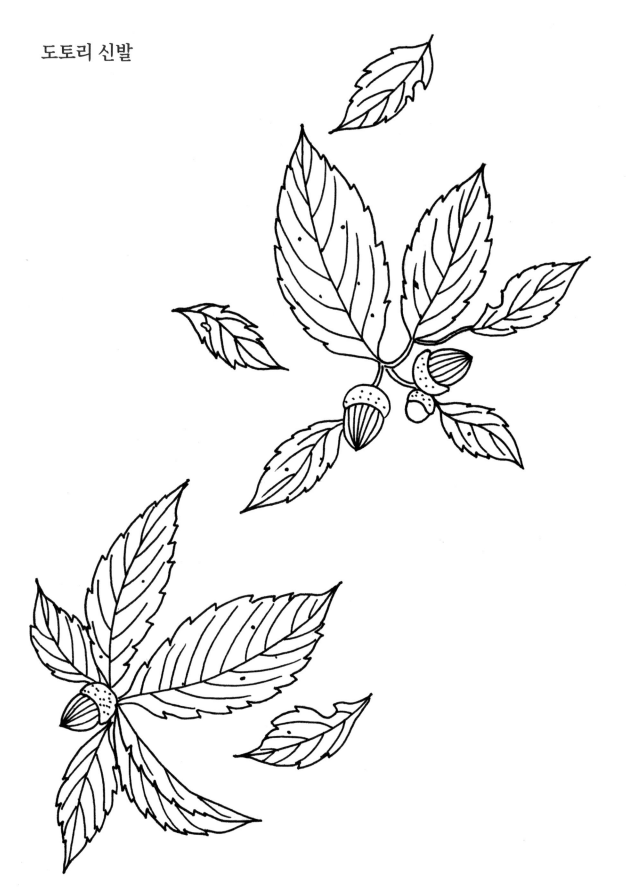

들꽃 신발

붓으로 수놓는 꽃과 식물 일러스트

보태니컬 패브릭 아트

개정 1판 1쇄 발행일	2024년 06월 10일
초 판 발 행 일	2019년 10월 10일
발 행 인	박영일
책 임 편 집	이해욱
저 자	이정진
편 집 진 행	황규빈
표 지 디 자 인	하연주
편 집 디 자 인	김세연
발 행 처	시대인
공 급 처	(주)시대고시기획
출 판 등 록	제 10-1521호
주 소	서울시 마포구 큰우물로 75 [도화동 538 성지 B/D] 6F
전 화	1600-3600
홈 페 이 지	www.sidaegosi.com

I S B N	979-11-383-7133-9(13650)
정 가	18,000원

시대인은 종합교육그룹 (주)시대고시기획 · 시대교육의 단행본 브랜드입니다.